"여자란 아무리 연구를 거듭해도
항상 완전히 새로운 존재다."

– 레프 니콜라예비치 톨스토이 –

"여성이 메트로폴리탄미술관에 들어가려면 발가벗어야 하나?"
(Do women have to be naked to get into the Met. Museum?)

남성중심의 미술사에서 여성은 그저 소유와 소비의 이미지로 전락한 것을 비판하며
― 게릴라걸스, 1989년 (본문 309쪽)

여 자
그림으로읽기

Woman in Art

마르타 알바레스 곤잘레스
시 모 나 바 르 톨 레 나 지음 ❖ 김현주 옮김

여 자
그림으로읽기

예경

마르타 알바레스 곤잘레스는 스페인 출신으로 대학시절부터 이탈리아에 거주했고, 피렌체 시라쿠스 대학에서 미술사학과 석사학위를, 피렌체 유럽대학에서 박사학위를 취득했다. 현재는 프리랜서 미술사학자로 활동하고 있다. 쓴 책으로는 《미켈란젤로》 《어머니》 등이 있다.

시모나 바르톨레나는 밀라노 국립대학 미술사학과를 졸업했으며, 미술사학자로서 미술의 대중화를 위해 앞장서고 있다. 특히 19세기와 20세기 여성 미술가들의 작품을 널리 퍼뜨리는 데 전념하는 중이다. 쓴 책으로는 《마네》 《모네》 《인상주의 화가들》 등이 있다.

김현주는 한국외국어대학교 이태리어과를 졸업하고, 이탈리아 페루자 국립대학과 피렌체 국립대학 언어과정을 마쳤다. EBS 교육방송 〈일요시네마〉 및 〈세계의 명화〉를 번역하고 있으며, 번역에이전시 하니브릿지에서 전문 번역가로 활동하고 있다. 옮긴 책으로는 《구스타프 클림트 : 황금빛 에로티시즘으로 세상을 중독시킨 화가》 《빈센트 반 고흐 : 위대한 예술가의 영혼과 작품세계》 등이 있다.

여자, 그림으로 읽기
지은이 | 마르타 알바레스 곤잘레스 · 시모나 바르톨레나
옮긴이 | 김현주
펴낸이 | 한병화
펴낸곳 | 도서출판 예경
편집 | 서유미
디자인 | 정희진
표지 디자인 | 채승

초판 인쇄 | 2012년 7월 20일
초판 발행 | 2012년 7월 27일

출판등록 | 1980년 1월 30일(제300-1980-3호)
주소 | 서울시 종로구 평창동 296-2(새주소 : 서울시 종로구 평창 2길 3)
전화 | (02) 396-3040~3
팩스 | (02) 396-3044
전자우편 | webmaster@yekyong.com
홈페이지 | http://www.yekyong.com

값 19,600원
ISBN 978-89-7084-481-7 (04600)
 978-89-7084-304-9 (세트)

Donne by Marta Alvarez González, Simona Bartolena
Copyright © 2009 Mondadori Electa S.p.A., Milano
Korean Translation copyright © 2012 Yekyong Publishing co.

This Korean Edition was published by arrangement with Mondadori Electa S.P.A.

✤ 일러두기
 1. 본문에서 인용되는 성경구절은 대한성서공회의 《공동번역 개정판》을 따랐다.
 2. 그리스 로마 신화에 등장하는 신의 이름은 원서의 표기를 따르는 것을 원칙으로 삼았고, 해당하는 그리스 · 로마의 신 이름을 병기했다.
 (예) 플루톤(하데스), 주피터(제우스)

✤ 그림설명
앞표지 | 피에르 오귀스트 르누아르, 〈부지발의 춤〉, 1883년, 보스턴, 시립미술관
앞날개 | 피에르 오귀스트 르누아르, 〈와르주몽의 오후〉, 1884년, 베를린, 국립미술관 (173쪽 참조)
책등 | 존 싱어 사전트, 〈에드워드 달리 보이트의 딸들〉, 1882년, 보스턴, 시립미술관 (19쪽 참조)
뒤표지 | 프리다 칼로, 〈두 명의 프리다〉, 1939년, 멕시코시티, 현대미술관 (321쪽 참조)

비어트리스 휘트니 밴 네스,
《여름햇살》(부분), 1936년,
워싱턴, 국립여성예술가박물관

✤ 들어가는 글

인류의 역사를 돌아볼 때 여성의 세계가 수많은 예술가들에게 영감의 원천이 되고, 또 다양한 작품의 소재가 된 데에는 분명 그럴 만한 이유가 있을 것이다.

여성은 수많은 예술작품 속에서 다양한 상황을 암시하는 존재로 비춰지면서 꾸준히 자신들의 입지를 세워오고 있다. 여신, 환상적인 모습과 현실적인 모습이 공존하는 여인, 어머니, 아내, 연인, 성녀, 죄인, 천사와 악마의 얼굴을 모두 가진 인물에 이르기까지, 여성의 이미지는 무척 다양하다. 이처럼 다양한 여성의 모습은 시대에 따라 다른 의미로 해석되기도 하고, 문화적 요인에 따라서는 성적으로 다른 차원의 의미가 부여되기도 한다. 여성을 상징화하는 방식을 탐구하다 보면 여성의 정체성 개념에 파고들게 되고, 작품 속 여성의 모습을 도상학적으로 분석하다 보면 여성과 관련된 주제와 활동공간, 역할과 가치를 시대의 흐름에 따라 구분할 수 있다. 따라서 예술작품은 단순히 여성 자체나 여성의 조건만을 보여주는 것만이 아니라 남성이 여성을 어떻게 인식하고 어떻게 상상하는지를 보여주며 남성과 여성의 관계가 역사적으로 어떻게 이어져 왔는지도 알 수 있게 한다. 예술작품은 남성의 관점에서 제작된 것이 지배적이다. 아주 오래 전부터 남성에 의한, 또 남성을 위한 예술활동이 주를 이뤘다는 점을 고려할 때 이는 어쩌면 당연한 결과일 것이다.

이 책에서 우리는 여성이 예술작품을 창작하는 과정에서 예술적 영감을 불러일으키는 뮤즈로, 작품 의뢰인으로, 수집가로, 그리고 예술가로 어떻게 공헌을 했는지에 관심을 집중시키려 했다.

이 책의 목적은 시대의 흐름 속에 나타난 여성의 이미지를 나열하는 것이 아니라 예술작품이 여성을 어떻게 형상화했고, 여성이 예술적 언어를 통해 어떻게 표출되었는가를 분석하는 것이다. 이를 위해 우리는 여성이라는 주제와 인물, 역

할이 갖는 연속성, 그리고 전통의 파괴를 통해 구현된 예술사조의 시대성을 동시에 부각시킬 수 있는 도화선을 찾아야 했다. 그러러다 보니 처음부터 정확한 연대와 지리적으로 정확한 범위를 적용할 수밖에 없었고, 그 때문에 고대의 작품들은 제외했다. 고대 작품들에 담긴 여성에 대한 개념은 아직 제대로 밝혀지지 않아 지금까지도 연구해야 할 숙제로 남아 있기 때문이다. 또한 예술작품을 창작자의 관점에서뿐만 아니라 작품 감상자의 관점에서도 바라봐야 했고, 작품의 기능은 물론 작품의 역사·문화적 배경도 함께 파악해야 했다.

이 책은 모두 여섯 장으로 구성되어 있다. 제1장에서는 여성의 연령에 초점을 맞췄다. 유년기부터 노년기에 이르기까지 여성의 육체와 심리는 꾸준히 변화한다. 예술작품 속에서 여성은 변화의 단계를 거칠 때마다 새로운 역할과 새로운 인생 경험을 하면서 다양한 의미를 상징하는 인물로 그려진다. 제2장에서는 티끌 하나 없는 동정녀 마리아의 완벽함과 이브의 유약함에서부터 고대 여성영웅의 고결한 덕성, 매춘부나 사창가에서 호객행위를 하는 여성의 음탕함에 이르기까지 다양한 여성의 이미지와 모델을 분석했다. 더불어 여성의 육체와 아름다움에 대한 주제로 2장을 마무리한다. 제3장에서는 여성의 현실적인 모습이 가장 잘 반영되는 가정생활을 주로 다룬다. 제4장에서는 우리가 생각하는 것보다 훨씬 더 다양했던 여성의 직업세계에 대해 살펴보고, 제5장에서는 여성이 정치계와 문화계에서 자신들의 의견을 당당하게 드러냈던 공식적인 사회생활 조건을 살폈다. 끝으로 제6장에서는 르네상스 시대부터 오늘날까지 활동하고 있는 여성 예술가들을 다루었다. 여기에서는 매우 복잡하지만 구체적인 개념이 담긴 수많은 이야기를 통해 여성의 예술세계를 더욱 심도 있게 파헤쳤다.

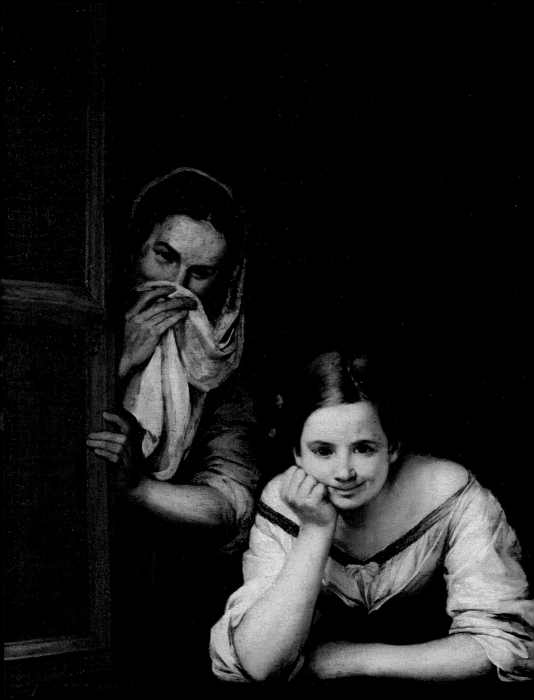

1 여성의 세 시기

세 가지 연령층 ✣ 유년기 ✣ 사춘기 ✣ 성인기
노년기 ✣ 교육 ✣ 결혼 ✣ 다산과 불임
모성 ✣ 성욕 ✣ 과부살이 ✣ 순결서약

◀ 바르톨로메 에스테반 무리요,
〈창가에 있는 두 여자〉,
1670년경, 워싱턴. 국립미술관

세 가지 연령층

여성은 생명의 근원인 동시에 죄와 죽음을 상징하기도 한다.
다시 말해서 여성은 삶의 시작과 끝을 상징하는 존재인 것이다.

The three ages

● **관련항목**
유년기, 사춘기,
성인기, 노년기

유년기·성인기·노년기로 구분되는 인간의 일생은 예술사에서 오랜 세월 동안 그 명맥을 이어 온 정형화된 구분 방식이다. 끊임없이 바뀌는 계절 속에서 하루살이같이 시한부 인생을 사는 인간에게, 세월은 불가항력적으로 흘러간다. 남성과 여성 모두 인생 각각의 시기를 대변하는 작품이 존재한다.

세월에 따른 변화는 남성보다 여성이 훨씬 두드러지게 나타난다. 예술작품에서 남성 옆에 있는 젊은 여성은 대부분 남성이 성인이 되었음을 확인해주는 역할을 한다. 여성의 둥글고 부드러운 몸매는 성적으로 충분히 성숙해 출산 능력을 갖추었음을 암시한다. 도상학에서는 이런 방식으로 서양 문화권에서 오랫동안 여성에게 부여한 최고의 기능인 출산을 강조했다. 하지만 여성은 출산을 통해 인류의 지속성을 보장해야할 때 뿐만이 아니라, 피할 수 없는 삶의 종결을 확인해야 할 때도 주인공 역할을 한다. 심지어 어린 소녀의 이미지도 단지 여성이라는 이유만으로 지상에서의 쾌락과, 동시에 인류 전체를 오염시키는 죄악을 연상시킨다. 따라서 여성의 세 시기를 주제로 한 그림에서 소녀의 이미지가 죽음을 상징한다고 해도 그리 놀랄 일은 아닌 것이다. 여성의 특성이 삶 또는 죽음처럼 이분법적으로 해석되는 경우는 상당히 다양한 작품에서 찾아볼 수 있다.

▼ 티치아노,
〈인생의 세 시기〉, 1513년,
에든버러, 국립스코틀랜드미술관

한 중년 여성이 죽음의 신을
멀리 쫓아내려 한다. 메마르고 처진 가슴,
칙칙한 혈색, 탄력 없는 피부는
이 여성이 물리적으로 돌이킬 수 없는
노화 과정에 접어들었음을 보여준다.

불가항력적인 시간의 흐름을 강조하기 위해
죽음을 의인화한 인물이 젊은 여인의
머리 위로 모래시계를 들고 있다.
삶의 절반은 이미 흘러갔고,
나머지 절반의 삶도 저물기 시작했다.

긴 머리를 한 아름답고 육감적인
젊은 여인의 외모에서
그녀가 성년이 되었음을 알 수 있다.
여인은 인간의 헛된 욕망과
현세의 모든 것이 허상임을
상징하는 거울에 자신의
모습을 비춰본다.

독일 화가 한스 발둥 그린은
여성의 연령을 주제로 여러 작품을
그렸고, 인생의 여정을 다각도로
해석하는 것에도 흥미를 가졌다.
인생의 시기를 구분하는
작품에서 항상 빠지지 않고
등장하는 요소는 여성의
육체와, 육체의 근원적인 변화다.

미성숙한 시기를 의미하는
유년기는, 베일 너머로
확실하지 않은 삶을 바라보는
어린 남자아이를 통해 표현했다.

▶ 한스 발둥 그린,
〈인생의 세 시기와 죽음〉,
1510년, 빈, 미술사박물관

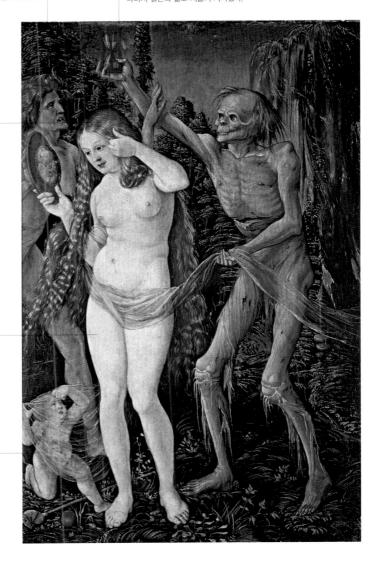

이 작품은 우의적인 인물이 아닌 노동자 계급의
남성과 여성을 통해 인생의 다양한 시기를 표현했다.
그림에서는 19세기 말의 혼란스러운 분위기가 강하게
느껴진다. 삼면화(세폭화) 형식인 이 작품에는 노동에
찌든 삶의 허무함 같은 전형적인 개념이 표현되어 있다.

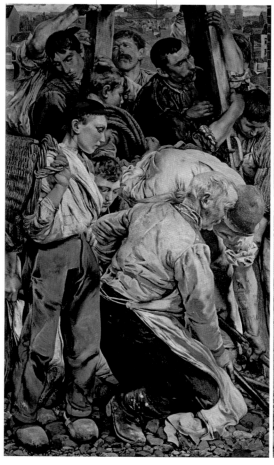
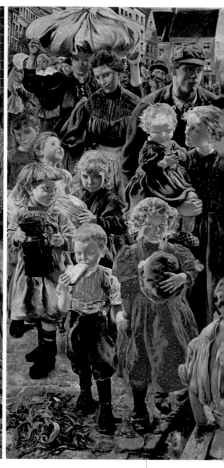

▲ 레옹 프레데릭,
〈노동자의 인생시기〉,
1895~1897년, 파리, 오르세미술관

중앙 패널의 주인공은 훗날 노동자가 될 어린이와
청소년이다. 어린이도 성별 구분이 뚜렷하다.
특히 첫 번째 줄에 서 있는 두 어린이의 경우,
여자가 남자의 식사를 책임져야 한다는
전통적인 관념에 따라 여자아이가
가져다 준 식빵을 남자아이가 먹고 있다.

배경에 보이는 장례 행렬은 앞줄의
청소년들과 반대 방향으로 이동하고 있다.
전형적인 메멘토 모리('죽음을 기억하라'는 의미의
라틴어 구절 — 옮긴이)의 예라고 할 수 있다.

전통적인 남성과 여성의 역할 구분이
분명히 드러난다. 왼쪽 패널 속 남자들은
노동에, 오른쪽 패널 속 여자들은
출산과 육아에 전념한다.

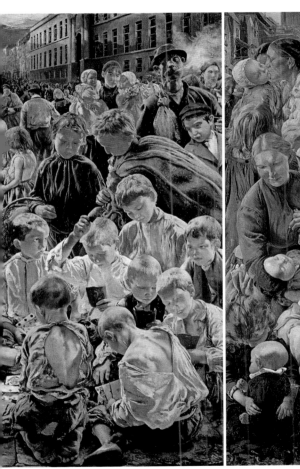

오른쪽 패널 속 여자들의 연령층은 다양하다.
하지만 이들에게 맡겨진 임무는 어린아이를
돌보는 일 한 가지뿐이다. 출산이 가능한
연령대의 여자들은 한결같이 모유수유를 하는
모습으로 표현함으로써 여성의 의무를 강조했다.

세 가지 연령층

인간의 운명을 형상화한 듯이 암울한
검은 배경 쪽으로 얼굴을 감싸고 있는
늙은 여인의 자세가 의미심장해 보인다.

오스트리아 화가 클림트가 그린 이 작품의 콘셉트는
모성으로, '인생의 세 시기'라는 주제를 여성에게 집중해
클림트만의 방식으로 표현한 것이다. 어머니와 아기는
신성해 보일 정도로 깊이 포옹을 하고 있다. 이 작품은
아기 예수를 안은 성모 마리아의 모습을 떠오르게 한다.

여성은 출산 능력과
자신의 아이를 보호하는
능력이 강하다. 하지만
늙은 여인의 뒤틀린
몸을 통해 모성 또한
세월의 변화에 따른
노화의 위협에는
맞설 수 없다는 것을
느낄 수 있다.

정면을 보지 못하고 옆으로 서 있으며,
머리카락이 길고 구불구불하기는 하지만 윤기를
잃어버린 늙은 여인은 어머니의 또 다른 자아처럼
표현되었다. 불룩 나온 아랫배와 축 처진 가슴에서
늙은 여인 또한 출산경험이 있음을 추측할 수 있다.

▲ 구스타프 클림트, 〈여성의 세 시기〉,
1905년, 로마, 국립현대미술관

여자아이들은 유년기부터 성인기에 해야 할 역할을 준비해야 한다.
유년기는 여성의 자아를 성립하는 중요한 시기인 것이다.

유년기
Childhood

자아발전에 있어서 매우 중요한 시기인 유년기는 시대적 배경에 따라 다양한 가치를 지닌 시기로 평가되었다. 시대에 따라, 같은 연령이라고 하더라도 '여자아이'라는 수식어가 따라붙기 시작하는 시기는 조금씩 차이가 있었다. 하지만 대부분은 사망확률이 매우 높은 신생아기를 벗어나 어느 정도 인간으로서의 기본적인 역할을 하기 시작하는 시기를 유년기로 보았다. 이처럼 시대에 따라 유년기의 구분이 달랐기 때문에, 정확히 언제부터 언제까지를 유년기라고 정의하기는 어렵지만 대부분의 유럽 역사에서는 여성의 유년기가 특히 더 짧았다고 추측할 수 있다. 중세 초기에 여자아이들은 일곱 살만 되어도 수도원에 들어갈 수 있었다. 또 근대 초기까지 결혼을 할 수 있는 여성의 최소 연령이 남성보다 두 살 어린, 열두 살이었다는 것만 봐도 여성의 유년기가 얼마나 짧았는지를 알 수 있다.

과거 여성들은 '유년기에는 마음껏 뛰어 놀아야 한다'는 현대적 관점과는 매우 다른 환경에서 자랐다. 당시 미술작품들을 살펴보면 과거 여성들은 유년시절부터 자신에게 맡겨진 일을 해야 했음을 알 수 있다. 그 일에는 물론 놀이적인 요소가 포함되어 있기는 하지만, 지금이라면 훨씬 더 성숙한 아이들이 했을 일을 어린아이들이 해야 했던 것이다. 예를 들어 집안 형편이 넉넉하지 못한 여자아이들은 집안일을 하고 어린 남동생들을 돌보면서 훌륭한 아내이자 어머니가 되는 법을 배웠고, 귀족이나 상류계급 가문의 딸들은 좋은 혼처를 구하기 위해 춤이나 음악 같은 예술을 익혔다. 그 밖에 수도복을 입어야 하는 처지에 놓인 소녀들은 수도원 생활을 익혀야 했다.

• **관련항목**
교육, 딸, 언니 · 누나,
역할 구분

▼ 장 앙투안 바토, 〈춤(아이리스)〉,
1719~1720년, 베를린, 국립회화관

화가는 작품 속에서 거울 비춰보기 놀이를
표현했다. 그 덕분에 관찰자는 두 가지 관점에서
어머니와 딸을 바라볼 수 있다. 두 인물과
두 인물이 비친 벽거울 사이에 놓인 손거울로
어린 딸의 강렬한 눈빛을 볼 수 있다.

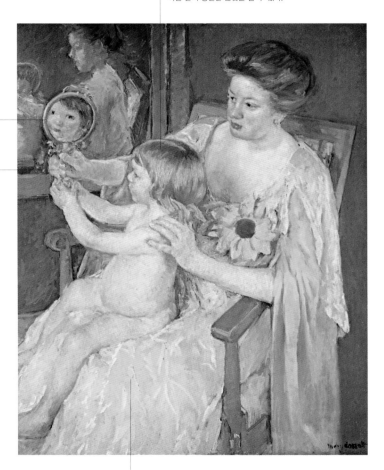

거울은 여러 가지 의미를
가지고 있는데, 이 작품에서는
여자아이가 자신의 몸과
자아를 인식하는 데
도움을 주는 역할을 한다.

자기 이해는 아이 혼자
할 수 있는 것이 아니라
기본적으로 어머니의 도움을
받아야 한다. 이 작품에서
어머니는 한 손으로 거울을
잡아주고, 다른 한 손은
딸이 성숙해 가는 과정을
독려하듯 딸의
어깨 위에 올려놓았다.

메리 커셋은 평생 독신으로 지냈다.
그녀는 아이를 가져본 적이 없었음에도 불구하고
모성을 주제로 한 작품을 많이 남겼다.

▲ 메리 커셋, 〈모녀〉,
1905년경, 워싱턴, 국립미술관

이 소녀는 에드워드 달리 보이트의 여덟 살짜리 셋째 딸 메리 루이사로, 막내보다 조금 뒤쪽에 서 있다.

화면 뒤쪽, 거대한 일본자기 항아리 사이에 서 있는 두 소녀는 열네 살인 첫째 딸 플로렌스와 열두 살 제인이다. 제인은 정면을 바라보고 있지만 플로렌스는 항아리에 옆으로 기대서서 간신히 얼굴의 윤곽만 볼 수 있다.

보스턴 출신의 재력가로 알려진 에드워드 달리 보이트의 네 딸이. 그가 가족과 함께 파리에서 꽤 오랫동안 머물렀던 저택 거실에 모여 있다.

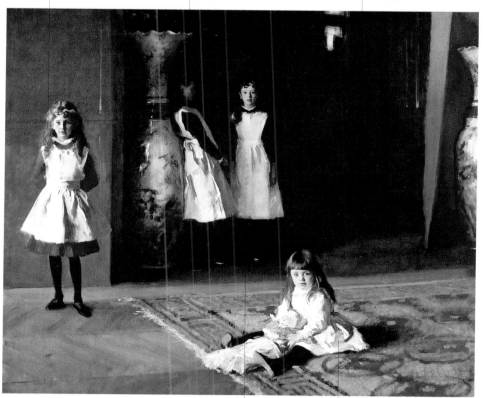

소녀들은 나이가 많아질수록 점점 더 뒤쪽으로 물러나 형체가 불분명해진다. 둘째 제인을 비추고 있는 빛은 강하지만, 화면 뒤쪽의 칠흑 같은 어둠은 마치 이제 청소년이 된 두 소녀를 기다리고 있는 것처럼 보인다. 인물 배치와 명암 처리를 통해 유년기에서 사춘기로 접어드는 과정은 점진적이지만 그리 쉽게 이루어지지 않는다는 것을 강조하고 있다.

양탄자 위에 앉아 있는 소녀는 당시 네 살이던 넷째 딸 줄리아로, 인형놀이를 잠시 멈추고 화가를 바라보고 있다.

▲ 존 싱어 사전트, 〈에드워드 달리 보이트의 딸들〉, 1882년, 보스턴, 시립미술관

사춘기
Puberty

유년기에서 성인기로 넘어가는 과도기에 초점을 맞춘 예술작품 속에서 사춘기 소녀는 언제나 생기 넘치는 모습으로 그려진다.

예술사를 살펴보면, 사춘기를 매우 중요하고도 민감한 시기로 표현한 작품들을 심심치 않게 만날 수 있다. 유년기를 갓 벗어난 소녀는 신체적 변화뿐만 아니라, 세상의 위험에 노출된 존재가 되었다는 것과 물리적으로나 도덕적으로 스스로 책임을 져야 하고, 세상의 위험에 노출된 존재가 되었다는 사실을 받아들여야 한다.

사춘기의 핵심은 성적능력의 성숙이다. 이 시기의 성숙은 청년기의 성숙에도 지대한 영향을 끼치기 때문에, 완벽한 여자의 면모를 갖추려면 사춘기에 성숙이 원활하게 이루어져야 한다.

여성의 출산 능력이 신의 축복인 것은 분명하다. 하지만 이 능력을 잘못 관리하면 오히려 치명적인 결과를 낳을 수도 있다. 출산 능력은 여성에게 부여된 특권이며, 진정 소중한 보물이기는 하지만, 다른 한편으로는 바깥세상의 위협뿐만 아니라 여성 자신의 욕망이나 호기심으로 인해 스스로를 곤란에 빠뜨릴 수 있다는 이면도 있다. 따라서 사춘기 여성은 올바른 교육을 통해 자기 신체의 소중함을 차근차근 배워야 하지만, 위험 요소가 많은 인생길 앞에서 혼란스러운 마음과 불안한 마음이 피어오르는 것은 피할 수 없는 일이다.

예술가들이 사춘기에 관심을 갖게 된 것은 이 시기에는 생각과 행동이 상반되게 나타난다는 점과, 신체적으로 성장하여 유년기와는 또 다른 역할이 주어진다는 점도 포함되어 있다. 순결을 간직한 채 이제 막 꽃을 피우기 시작한 사춘기 소녀만큼 남성들의 환상을 효과적으로 자극하는 소재는 없을 것이다.

▼ 에드바르트 뭉크, 〈사춘기〉,
1894년, 오슬로, 노르웨이 국립미술관

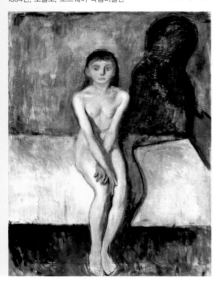

프라고나르는 1760년에서 1770년대에
자신의 연작 속 주인공으로 악의와
조롱이 섞인 태도를 보이는 자극적이고
선정적인 사춘기 청소년을 선택했다.
이 그림들은 당시 파리 상류층에서
큰 성공을 거두었다.

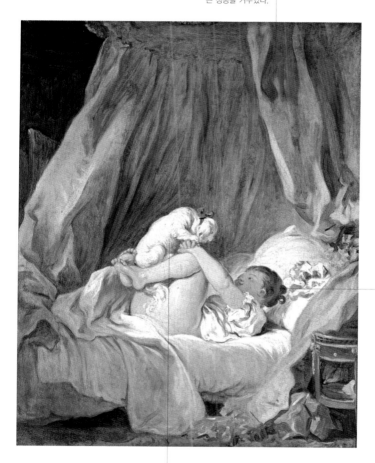

한 소녀가 조그만 침대에 누워
개와 장난을 친다. 소녀의 잠옷이
상체 쪽으로 흘러내려 하반신이
그대로 노출되었고,
한쪽 가슴도 드러나 에로틱한
느낌이 강화되었다. 조명도 밑에서
위쪽으로 향하고 있어 소녀의
분홍빛 살결을 한층 돋보이게 한다.

소녀의 구부린 다리에 올라 앉은 강아지가
긴 꼬리를 그녀의 사타구니 사이로 늘어뜨리고 있다.
화가는 이와 같은 방법으로 대중에게 그림 공개 자체가
금지될 가능성이 명백한 세부묘사를 교묘히 피해 갔다.

▲ 장 오노레 프라고나르,
〈개와 함께 있는 소녀〉,
1770년경, 뮌헨, 알테 피나코테크

사춘기

여성의 누드라는 주제를 처음으로 심도 있게 다루기 시작한
여성 예술가 중 한 명인 발라동은 이 작품에서는
가정적인 장면을 배경으로 사춘기를 표현했다.
모델은 발라동의 조카 질베르트와 질베르트의 어머니다.

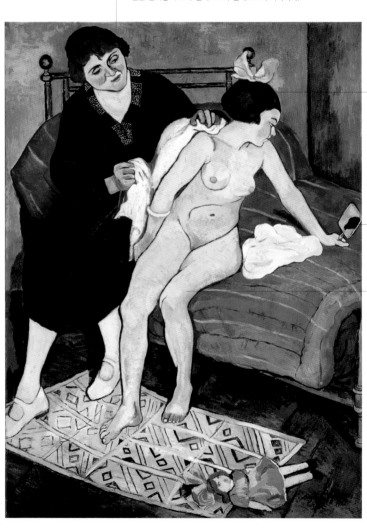

거의 성인이 된 몸과
대조적으로, 어린아이처럼
커다란 리본으로 머리를
단장한 모습과 바닥에 버려진
인형은 이 소녀가 유년기를
벗어나 사춘기로 접어들고
있음을 암시한다.

소녀는 거울에 비친
자신의 모습을 보면서
스스로에게 조금씩
근원적인 변화가 일어나고
있음을 깨닫는다.

발라동은 윤곽선을 선명하게
표현하는 방식으로 인물의
움직임과 자세를 강조했다.
그림을 보면 어머니가
샤워를 마치고 나온 딸의
몸을 닦아주려 하고,
딸은 그런 어머니를
거부하는 것처럼 보인다.

▲ 수잔 발라동, 〈버려진 인형〉,
1921년, 워싱턴, 국립여성예술가박물관

성인기

Adulthood

다른 문화와는 달리, 서양문화에는 청소년이 성년이 되었음을 인정하는 진정한 통과의례가 존재하지 않는다. 하지만 역사를 살펴보면 결혼식이 성년식을 대신했다고 볼 수 있다.

도덕적인 여성으로 살아가기 위해서는 가정과 수녀원이라는 두 가지 공간만 선택할 수 있었던 여성의 경우, 유부녀의 길을 선택하는 것이 가장 일반적이었다. 하지만 아내로서든 수녀로서든 신부가 되는 것은 마찬가지였다. 아내는 평생 한 남자의 곁에서 그를 죽을 때까지 사랑하겠노라 맹세한 신부이고, 수녀는 세속에서의 삶을 희생하기로 하고 하느님의 아들의 신부가 되는 것이다. 물론 세속의 신부는 남편과 자식들이 필요로 하는 일을 해야 하고, 하느님의 아들의 신부는 종교적 규율에 따른 임무를 수행해야 한다. 이처럼 두 조건 아래에서의 의무는 매우 달랐지만 아내로서의 삶이든 수녀로서의 삶이든 타인의 의지를 따라야 하기는 마찬가지였고, 이런 수동적인 삶은 오랜 세월 동안 여성의 역사를 제한했다.

근대에 여성도 직업을 가질 수 있게 되면서 여성이 독립적으로 살아갈 가능성이 생기기는 했지만, 그 당시에는 여성 인력을 필요로 하는 직업도 드물었고, 그나마도 남성보다 열악한 조건에서 일을 해야 했다. 따라서 현실적인 필요에 의해 여성이 가정에서 벗어나 일을 한다고 해도 일시적일 수밖에 없었을 것이다. 이는 당시 제작된 예술작품에도 잘 드러난다. 작품 중에서 직업을 가진 여성을 그린 장면은 무척 드물지만 가정생활에 얽매인 여성이 등장하는 장면은 무척 많다.

● **관련항목**

결혼, 다산과 불임, 모성,
성욕, 과부, 순결서약, 아내,
어머니, 역할 구분, 거울,
페미니즘, 자아

▼ 피터르 파울 루벤스,
〈혼례복을 입은 엘렌 푸르망의 초상〉,
1630년경, 뮌헨, 알테 피나코테크

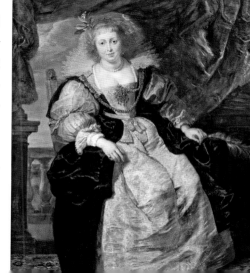

왼쪽에 서 있는 남녀 한 쌍을 보면 여자는 아무것도 입지 않았고, 남자는 원시적인 형태의 옷을 입고 있다. 피카소는 처음에는 이 남자의 얼굴을 자신의 얼굴로 그리고, 여자처럼 벌거벗은 채로 두려고 했다. 하지만 완성 작품에서 남자의 얼굴은 연인에게 버림받고 자살한 친구의 얼굴로 바뀌었고, 아랫도리도 가려졌다.

배경에 있는 그림 속에는 불안한 모습으로 서로를 부둥켜안고 있는 남자와 여자가 있다. 이 작품의 주제는 커플이고, 여기에서 여자는 성인이 되면 남자의 동반자인 동시에 어머니 역할을 해야 하는 것으로 그려졌다.

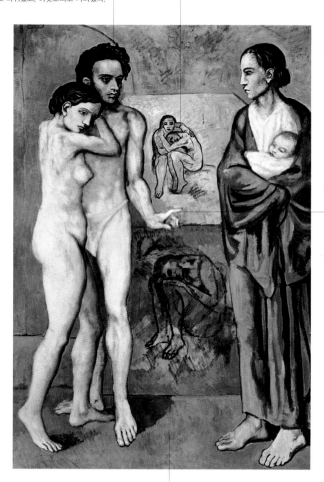

남자가 손가락으로 아이 쪽을 가리키고 있다. 이는 육체적인 사랑과 어머니로서의 삶에 대한 의무는 함께 존재할 수 없음을 암시한다고 볼 수 있다.

▲ 파블로 피카소, 〈인생〉,
1903년, 클리블랜드, 클리블랜드미술관

'피카소의 청색시대'라고 일컬어지는 시기의 수작답게 이 작품에 대한 해석도 매우 다양하다. 매우 복잡한 이 작품에서 피카소는 다양한 구성요소를 첨가해서 자신의 끊임없는 심경변화를 드러냈다.

할머니는 늙은 과부, 매춘 중개인, 포주 등의 모습으로 예술사에서
가장 많이 등장하는 여성의 이미지 중 하나다.

노년기

Old age

예술작품 속에서 노년기 여성을 표현하는 방법은 다양하게 변화할 수
있다. 노년기 여성의 이미지에는 간혹 긍정적인 의미가 함축된 경우
도 있지만, 대부분은 신체적·도덕적 쇠퇴를 의미한다. 전자의 경우
는 17세기 네덜란드 화가들의 그림 속에서 평온하고 충실하게 가정
생활을 하는 노부인들의 모습에서 찾아볼 수 있다. 이들 작품 속에 등
장하는 여성은 기도나 독서를 하는 모습, 혹은 그냥 서 있는 모습만으
로도 고결한 덕을 상징했고, 당시 신교파 종교개혁가들이 서민들에게
권장했던 올바른 생활모습 역시 정숙하고 신앙심 깊은 노부인의 모습
으로 표현되었다. 하지만 역사 전체를 통틀어 봤을 때 노년기 여성은
대부분 체념과 가난 같은 부정적인 이미지와 연결된다. 사실 인생의
비참함과 허무함을 표현할 때, 여성이 스스로 돈을 벌 수 있는 기회를
막는 아버지의 모습이나 남편에게 종속된 늙은 여인만큼 효과적인 소
재는 드물다. 또 정신은 황폐하지 않으나 육체가 쇠퇴의
길에 접어들어 인간의 삶이 얼마나 짧은지를 암시할 때도
늙고 주름진 여성을 모델로 삼는 경우가 많다.

　노부인의 모습은 악이 집대성된 이미지로 사용되기도
한다. 여러 작품을 살펴보면 얼굴이 온통 주름으로 가득하
고 이까지 다 빠진 늙은 여인이, 아름다워 보이게 하기는
커녕 오히려 우스꽝스러워 보이게 하는 장식을 하고 거울
앞에서 치장하는 모습을 볼 수 있다. 또 늙은 여인이 매춘
중개인이나 마녀 역할을 하는 경우도 심심치 않게 찾아볼
수 있는데, 이들의 공통점은 대부분 겁에 질린 무방비 상
태의 젊은이를 혼란에 빠뜨리는 능력을 가졌다는 것이다.

* **관련항목**
 과부, 포주, 마녀,
 할머니, 역할 구분

▼ 베르나르도 스트로치,
〈거울에 비친 노부인〉,
1615년경, 모스크바, 푸시킨박물관

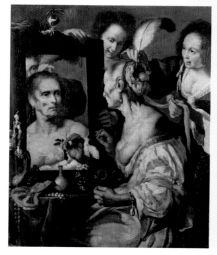

노년기

예언자 안나의 모습은 하느님의 종으로 살아온
노부인을 상징한다. 칠 년이라는 짧은 결혼생활 후
과부가 된 안나는 사원에 들어가기로 결심한다.

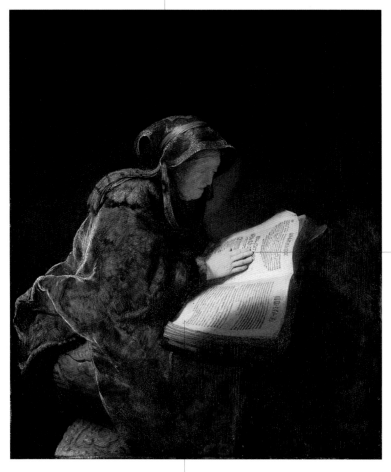

렘브란트는
예언자 안나를
정신적으로나 지적으로
강한 의미를 담고 있는
인물로 묘사하기 위해,
그녀가 경전에 심취한
순간을 포착했다.
강한 불빛이 '히브리인들이
보낸 서간'에 올려진
안나의 손동작을 강조한다.

17세기 네덜란드의 모든 가정에서는 매일 성경을 읽는 것이
일상화되어 있었다. 그래서 이 시기 작품에는 노부인 홀로,
또는 남편과 함께 성경을 읽는 도상이 흔하게 나타난다.
하지만 이 작품은 일반 신도들에게 성경 읽는 것을 금지시킨
지역에서 제작된 것으로 보인다.

▲ 렘브란트,
〈예언자 안나의 초상(렘브란트의 어머니)〉,
1631년, 암스테르담, 국립미술관

협소한 공간과 검소한 살림살이, 노부인의 표정, 선명한 명암대비가 두드러지는 이 그림은 노부인의 고독한 분위기와 당시 네덜란드 윤리주의자들이 표방하는 덕을 잘 재현했다.

모래시계는 빠르게 흐르는 세월을 암시하는 동시에, 노부인에게 앞으로 다가올 삶의 마지막을 잘 준비하라고 재촉하는 듯한 도구로 보인다.

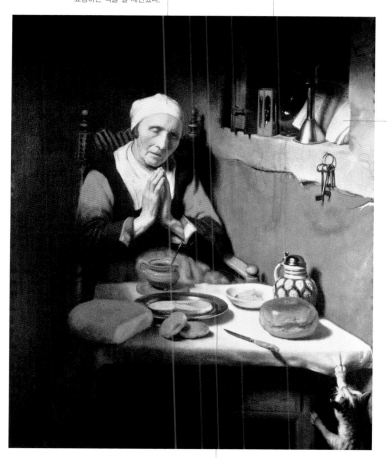

기도를 하는 손동작과 표정뿐만 아니라 선반 위에 놓인 성경과 기도책에서 노년기에 접어든 여인이 기도의 가르침으로 세월을 보내고 있음을 알 수 있다.

노부인이 연어와 버터, 죽으로 차린 검소한 식사를 하려 한다. 이는 당시의 윤리 책자에서 권하던 절제된 식단이지만, 노부인에게는 특별한 식사였을 것으로 보인다. 풍요로운 음식과 음료는 육체적인 욕망을 불러일으키는 것으로 인식되었다.

▲ 니콜라스 마스, 〈끝없는 기도〉, 1656년경, 암스테르담, 국립미술관

이 그림에서도 역시 늙은 여인의 모습은 육체적인
아름다움과 쾌락이 한순간임을 강조하기 위한 수단으로
사용되었다. 통통하게 살이 올라 탄력이 넘치는 유디트의
몸과 바싹 말라 찌글찌글해진 늙은 노예의 몸이 극명한
대비를 이루는 것 역시 짧은 젊음을 강조하는 요소다.

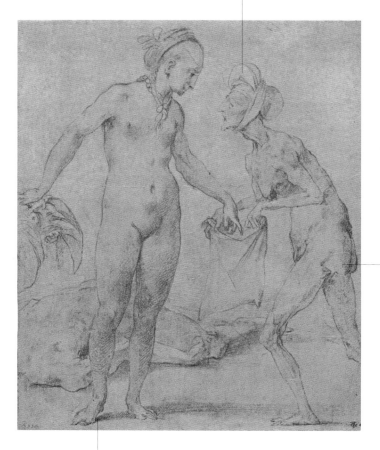

화가 로소 피오렌티노는
성경 속 여성영웅의 아름다움을
부각시키기 위해 늙은 여자
노예의 모습을 더 날카롭고
신경질적으로 표현했고,
노년기의 해부학적 구조
변화까지 극단적으로 묘사했다.

이 작품은 유디트가 홀로페르네스의 목을 벤 후,
그의 머리를 봉투에 담아 베툴리아로 가져가려는 장면을 묘사했다.
유디트의 벌거벗은 몸을 통해, 강한 아시리아 장군을
압도할 수 있었던 것은 그녀의 아름다움과
매력 덕분이었을 것이라는 생각을 하게 된다.

▲ 로소 피오렌티노,
〈홀로페르네스의 머리를 들고 있는 유디트〉,
1535~1540년경, 로스앤젤레스, 로스앤젤레스 주립미술관

Education

"모든 여성 교육은 남성과 관련되어야 한다. … 이것은 전 시대 여성의 의무이므로, 아주 어린 나이부터 여성을 가르쳐야 한다." (장 자크 루소, 1762년)

유년기, 사춘기, 어머니, 할머니, 가정교사, 집사, 문학의 힘, 교육의 힘, 교육공간, 스승

교육이 엘리트 계층만 누릴 수 있는 특혜였던 시대에는 소년들과 일부 소녀들의 교육은 학교와는 다른 방식으로 이루어지는 경우가 많았고, 이러한 교육은 주로 가정에서 이루어졌다. 이미 16세기부터 인문주의적 성향의 학파에서는 아이들이 인격을 형성하는 데 있어서 어머니의 영향력을 강조했고, 그에 따라 여성에게 글자를 교육하는 것에 대한 중요성을 인식해 여성교육의 범위가 점점 확대되었다. 어머니를 교육하는 것은 결국 아들의 교육을 보장하기 위한 것이었다.

여자아이들은 어머니가 기본적인 교육을 시켰는데, 하층민 집안의 딸들은 대부분 어머니가 유일한 교사였다. 어린 시절의 마리아가 성 안나의 지도를 받아 글 읽는 법을 익히고, 어른이 된 후에는 나사렛의 집에서 아들 예수를 가르치는 성상이 유포된 것으로 보아 상당수의 여자들이 그와 같은 교육을 받았고, 화가들은 이들 중에서 성상의 모델을 찾았을 것으로 추측된다.

여자아이들의 교육은 대개 결혼을 목적으로 했고, 실제로 그 내용은 어머니의 역할을 익히는 것이었기 때문에 가정에서의 교육이 진정한 교육이라고 할 수 있었다. 가난한 집안의 여자아이들은 결혼을 하기 위해 집안 살림을 익히는 데 주력했고, 귀족 집안의 여자아이들은 가난한 집안의 여자아이들보다 다양한 교육을 받을 수 있기는 했지만, 교육의 목적은 역시 좋은 남편을 만나기 위한 것이었다. 학구열이 높은 집안에서는 가정교사를 집에 두어 남자아이들은 물론 여자아이들까지 교육시켰는데, 여자아이들도 결혼을 잘하기 위해서는 적절한 화술은 물론이고 춤과 악기도 익혀야 했기 때문이었다.

▼ 바르톨로메 에스테반 무리요, 〈성모 마리아의 교육〉, 1665년. 마드리드, 프라도미술관

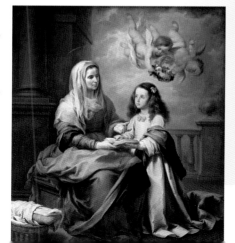

이 프레스코화는 이탈리아 시에나에 위치한
산타 마리아 델라 스칼라 병원의 '순례의 방'에
걸려 있는 작품이다. 이 병원은 환자들을
간호하는 것뿐만 아니라 순교자들에게 숙소를
제공하고 버려진 아이들을 거두기도 했다.

성수반은 신생아가 태어날 때, 결혼을 할 때처럼
병원 안에서 이루어지는 모든 인생 여정을 함께 한다.
이 병원의 임무는 이곳에서 태어난 어린아이를
정직하고 도덕적인 삶으로 안내하는 것이었다.

이 작품에서는 교육을 하는
장면도 찾아볼 수 있다.
이 프레스코화의 핵심은
선생님의 지도에 따라
진지한 분위기 속에서
글 읽는 법을 배우는 것이다.

유아기 교육에서 중요한 역할을
하는 인물은 보모로, 보모를 통해
교육이 이루어지는 경우가 많았다.
어린아이들을 맡은 보모들은
수유와 기저귀 갈기를 비롯해서
신생아를 보살피는데 필요한
모든 일을 해야했다.

교육과정의 마지막 단계는 우아한 방에서 진행되는
젊은 여인의 결혼식으로 묘사되었다.
결혼식은 이제까지 병원에서 보호하던 여성을
남편이 될 사람에게 인도하는 매우 중요한 순간이다.
반지 교환을 주관하는 남성은 한 손에 병원 측에서
제공하는 지참금이 담긴 주머니를 들고 있다.

▲ 도메니코 디 바르톨로, 〈병원에서 거둔 딸의 교육과 결혼〉,
1440~1443년경, 시에나, 산타 마리아 델라 스칼라 종합박물관

자신이 살던 시대의 사회상을 예리하게 해석한 화가 주세페 보니토는
이 그림에서 여자아이들이 많이 다니던 바느질 학교를 표현했다.
바느질은 전형적인 여성의 일이었고, 여성이라면 어릴 때부터 꼭 배워야 한다고
생각할 정도로 중요시되었다. 바느질 학교에는 대부분 바느질을 가르치는 여성이
따로 있었고, 이들은 교육비로 생계를 유지하는 경우가 많았다.

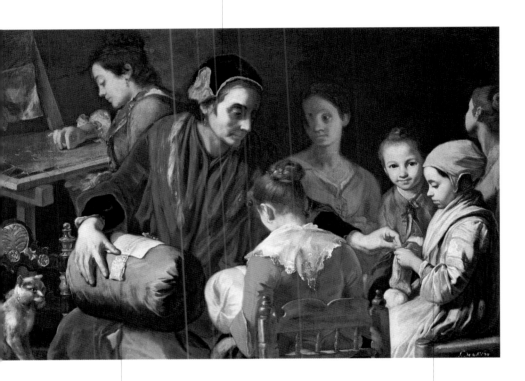

그림 속 쿠션에는 다양한
기교와 도구를 이용해 만든
레이스가 묘사되어 있다.

이 그림은 남자 선생님과 함께 읽기와 쓰기를 공부하는
남학생들을 그린 주세페 보니토의 다른 작품과는 상당히 대조적이다.
두 작품은 사성체 축제(La festa dei Quattro Altari, 이탈리아 서남부 나폴리
근교 도시 토레 델 그레코에서 가장 중요시하는 연중행사로, 빵과 포도주의
형태로 살아 있는 예수를 '성체'라 여기고, 이 성체를 기리기 위한 목적으로
탄생한 축제다. — 옮긴이)에 함께 전시되어 바느질에 집중된 여성교육과
남성교육의 차이점을 역설한 적도 있다.

▲ 주세페 보니토,
〈바느질 선생님〉, 1736년경, 개인소장

두 인물의 애정 관계를 설명하듯,
악기 뚜껑에 '음악은 기쁨의 동반자이자
슬픔의 치료자(Musica letitiae comes medicina
doloris)'라는 글귀가 써 있다.

한 여인이 어느 부유층 저택의 우아한 실내에서 중세 시대 건반 악기
버지널(Virginal)을 연주하고 있다. 악기 옆에 서 있는 남자는 집중해서
연주를 듣는다. 이 장면은 단순히 음악 수업을 하는 것처럼 보일 수 있지만,
사실은 두 남녀 사이에 감도는 사랑의 분위기를 절제해서 표현한 작품이다.

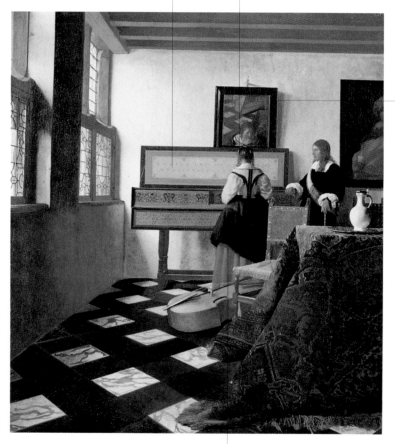

다양한 주변 사물들은
남자와 여자의 애정 관계를
암시한다. 버지널 위에
걸려 있는, 여인의 얼굴을
비추는 거울 역시
그러한 도구 중 하나다.
거울 속 여인은 남자를
바라보는 것처럼 보이지만
거울 밖의 머리각도는
그렇지 않다. 이는
베르메르가 보는 사람들이
두 사람의 관계를 눈치챌 수
있도록 의도적으로 삽입한
장치로 보인다.

베르메르의 작품에는 악기를 연주하는
여성이 자주 등장한다. 실제로 부유층 딸들은
성장기에 음악 교육을 많이 받았다. 이 작품에서
음악 수업은 그림 속 등장인물이 이러한 수업을
정기적으로 받는 부유층이라는 것을 시사한다.

▲ 요하네스 베르메르,
〈음악 수업(버지널을 연주하는 귀부인과 신사)〉,
1662~1665년경, 런던, 세인트 제임스 궁전 로열콜렉션

나무에서 열매를 따는
네 명의 여인이 보인다.
메리 커셋은 이 여인들이
'교육과 과학의 결실'
이라고 설명했다.

나무의 도상학적 모티프는
인간의 원죄, 즉 이브의 이미지를
떠오르게 한다. 화가는 지식의
나무에서 열매를 따는 것이 금지된
행위가 아니라, 본인이 희망하는
행위라는 것을 표출하기 위해
의도적으로 나무를 이용한 듯하다.

1893년 시카고에서
열린 만국박람회 중,
여성회관 명예 전시회장 입구에
그린 벽화의 중앙 패널이다.
이 작품의 제목은 〈현대 여성들〉로,
총 세 개의 패널로 구성된
작품이지만 현재 중앙 패널은
소실되었다.

한 여인이 사다리 위에
올라가 열매를 따서
여자아이에게 건네고 있다.
이 여인의 핵심 역할은
차세대에게 지식을
전달하는 것이다.

▲ 메리 커셋, 1893년, 시카고 만국박람회 당시
그렸던 여성회관 벽화. 중앙패널 사진

결혼

Marriage

13세기부터 결혼은 파기할 수 없는 남녀관계를 보증하는 것으로, 신랑과 신부의 상호책임을 바탕으로 한 일부일처제로 자리 잡았다.

• **관련항목**
성인기, 다산과 불임,
모성, 성욕, 과부, 가족,
가정에서의 성실,
아내, 역할 구분,
예술가 커플,
페미니즘, 자아

▼ 앙리 루소,
〈시골 결혼식〉, 1905년경.
파리, 오랑주리미술관

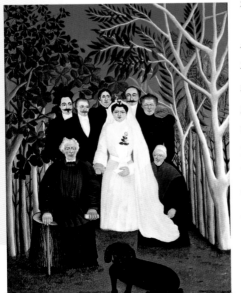

과거에 결혼은 사랑의 결실이라기보다는 새로운 동맹관계를 형성함으로써 가문의 지위를 높이거나 강화하는 수단으로 생각되었다. 배우자를 선택하는 기준은 외모를 비롯해서 무척 다양했다.

남자와 여자가 결혼을 할 때 신부 집안에서는 아내로서의 역할을 충실히 하겠다고 다짐하는 의미로 미래의 남편에게 의무적으로 지참금을 지불해야 했다.

부모님 슬하에 있던 여성은 결혼을 함으로써 남편의 지배를 받게 되는데, 결혼식 절차 중에는 친척과 이웃들이 부모님 집에서 남편 집까지 인도하는 행렬을 비롯해 여러 부분에서 이와 같은 권한 인계의 중요성을 강조하는 부분이 있다. 거의 대부분의 지역에서 결혼식에 온 손님들은 화려하게 차려 입고, 신부측에서는 예식을 성대하게 준비한 것으로 보아 결혼식은 특정한 의식을 치르는 것에 그치지 않고 사회적인 기능을 수행했던 것으로 보인다.

시간이 흐르며 변하기는 했지만 반지를 교환하는 상징적인 행위는 여전히 지속된다. 고대 로마시대부터 약혼을 할 때 행했던 반지 교환 의식은 오늘날까지 결혼식에서 가장 중요한 절차로 생각된다. 서로 혼인에 동의한다는 서약을 교환하는 절차는 시대와 지리적 위치에 따라 그 장소와 방식이 다양하게 나타난다. 유럽에서는 트리엔트 공의회 이후부터 지역 전통을 따르는 대신, 교회에서 신부와 증인들 앞에서 치르는 새로운 방식의 결혼식으로 전환되기 시작했다.

베르가모 지역의 갑부 상인이었던 신랑 아버지가
1523년 신랑 마르실리오 카소티와 신부 파우스티나
아소니카의 결혼식을 기념하기 위해 위탁해 그린
부부 초상화. 신부가 입은 화려한 의상과 값비싼
보석들이, 당시 결혼식의 사회적 기능은 가문의
지위를 나타내는 진정한 척도였음을 말해준다.

큐피드가 재미있다는 듯한 표정으로 신랑과
신부 등 뒤에서 두 사람을 멍에(말이나 소가
달구지나 쟁기를 끌 때 목에 거는 막대 — 옮긴이)
로 연결하고 있다. 큐피드는 오른손에 결혼의
미덕과 영원한 사랑을 상징하는 상록수인
월계수 가지를 쥐고 있다.

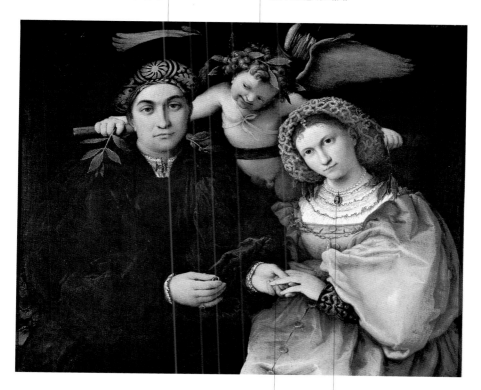

그림 중앙 부분에는 신랑과 신부가 부부의 인연을
맺는 데 동의한다는 의미로, 결혼식에서 가장 중요한
절차인 반지를 교환하는 과정이 상세하게 표현되었다.
신랑 마르실리오가 신부 파우스티나의 왼손 약지에
반지를 끼워주려고 한다. 고대인들은 약지에서
베나 아모리스(사랑의 정맥)라는 정맥이 만들어져서
팔을 거쳐 심장까지 전달된다고 믿었다.

신부의 장신구도 중요한 상징을 내포한다.
그녀는 결혼의 구속력과 신부의 순결을
상징하는 하트 체인 목걸이와 진주 목걸이
외에도, 로마의 황후이자 안토니오 피오의
아내로 알려진, 화폐 연구계에서 화합을
상징하는 인물 파우스티나 마지오레의
모습이 새겨진 카메오(조개껍질 같은 것에 양각으로
조각한 장신구 — 옮긴이)를 달고 있다.

▲ 로렌초 로토, 〈카소티 가문의 부부〉,
1523년, 마드리드, 프라도미술관

피렌체로 추정되는 어느 도시의 거리에서
예식이 거행되고 있다. 성대한 축제와
화려한 비단, 반짝이는 보석 등을 통해
대단히 부유한 가문의 공개 결혼식
장면임을 알 수 있다.

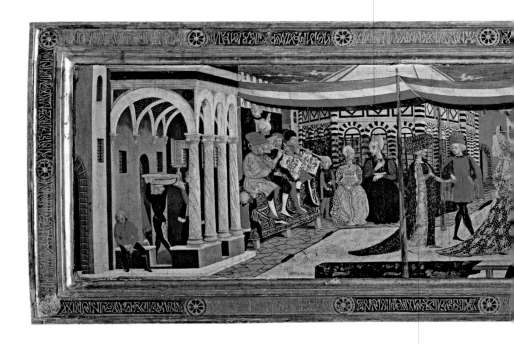

귀한 옷감으로 만든 드레스를 입고,
매우 부유한 계층만 착용할 수 있는 값비싼
보석으로 치장한 귀부인들의 우아한 자태가
두드러진다. 이 시기의 역사서를 보면
부유층 여인들이 결혼식에 참석할 때
사치가 지나쳐서 사치금지법을 포고해
자제시킬 정도였다고 한다.

이 작품의 제목은 〈아디마리 상자〉로
알려져 있지만 3미터가 넘는 작품의 길이나
긴 나무판에 제작된 것으로 볼 때,
상자의 앞면을 장식하기 위해
제작된 것이라기보다는 벽화로
그려진 것이라고 추측된다.

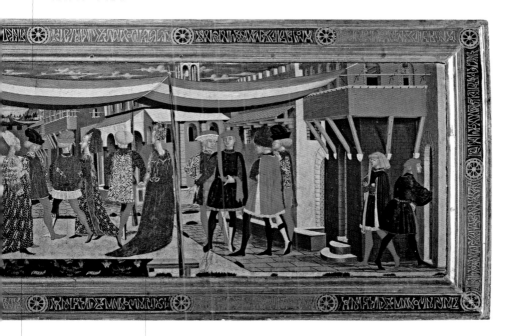

중앙에는 매우 세련된
차림의 두 여인이
나란히 걷고 있다.
이 두 사람은 트럼펫
연주에 맞춰 춤을 추며
행진하는 것처럼 보인다.
결혼식에서
느린 동작으로 추는 춤
'키아렌차나(Chiarenzana)'를
추고 있는 것일 수도 있다.

긴 의자를 장식하고 있는
아라스 천(비단에 색실로 무늬를 넣어서 짠
원단)에 비문과 문장이 수놓아져
있기는 하지만, 이 문장만으로는
어느 가문을 위해 제작된 그림인지
판단하기 어렵다.
19세기 역사학계에서는
아디마리(Adimari) 가문에서 작품을
의뢰했을 것이라고 주장했으나
현재는 이러한 주장이 그다지 신뢰를
받지 못하고 있다.

▲ 조반니 디 세르 조반니(로 스케자),
〈아디마리 상자(Cassone Adimari)〉,
1443~1450년경, 피렌체, 아카데미아미술관

결혼

이 시기 귀족 가문 저택의 장식 벽화에는
'결혼의 미덕'이라는 주제를 우의적으로 표현한
작품이 매우 흔했다. 이 그림은 비첸차 부근에
위치한 베르메 빌라 로스키 칠레리 미술관의
'명예의 방(Salone d'onore)'에 비치되어 있다.

이 작품은 부부의 화합을 '하트 모양 장식이
달린 금 목걸이로 연결된 커플'이라고 정의한
체사레 리파의 도상을 모티프로 삼았다.
여기서 하트 모양은 결혼의
기본 바탕이 되어야 하는 사랑을 상징한다.

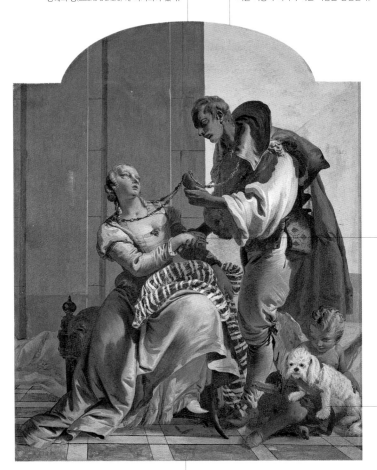

남편과 부인은 손을 맞잡는
행위를 통해 육체적으로
하나가 됨을 암시한다.

신랑과 신부가 지켜야 하는
믿음은, 큐피드와 놀고 있는
하얀 개로 형상화했다.

▲ 잠바티스타 티에폴로, 〈부부의 화합〉,
1734년, 비론 데 몬테비알레(비첸차),
베르메 빌라 로스키 칠레리 미술관

이 작품은 니콜로 로스키가 베네치아 공화국으로부터
귀족 신분을 인정받자마자 가문의 영광을 기리기 위해
화가 티에폴로에게 위탁한 벽화 연작 중 한 작품이다.
따라서 이 장식화의 핵심은 로스키 가문의 위상을 높이는 것이었다.

이 그림은 아버지로부터 막대한 재산을 가로챈 방탕한 인물 톰 레이크웰의 일대기를 그린 호가스의 연작 중 하나다. 여기에서는 결혼을 사회적·경제적 신분 상승의 기회로 삼는 세태를 비판한다. 그림에서 젊은 톰 레이크웰은 돈 때문에 나이가 많은 미혼 여성과 결혼식을 올린다.

눈을 가늘게 뜨고 무언가를 훔쳐보는 레이크웰의 표정을 통해, 방탕한 톰 레이크웰의 관심사는 늙은 신부가 아니라 신부 등 뒤에 있는 젊은 하녀라는 것을 알 수 있다.

이 작품에도 부부간의 사랑을 상징하는 월계수 잎과 사슬로 연결되어 있는 두 마리의 개처럼 결혼이라는 주제를 강조하는 도상이 포함되어 있다. 하지만 이 장면에서는 이러한 도상들이 풍자적인 효과를 높이는 역할을 할 뿐이다.

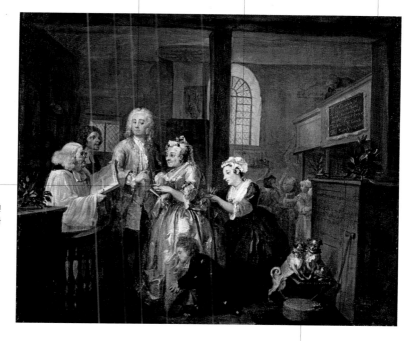

나이를 많이 먹은 데다가 사팔뜨기인 여인은 화려한 드레스와 장신구에 대한 미련을 버리지 못했다. 게다가 그녀는 교태를 부리는 듯한 표정과 몸짓을 하고 있다.

그림 속 신랑과 신부처럼 두 마리의 개도 조화롭지 못한 모습을 보인다. 두 마리 중 한 마리는 외눈박이에, 지팡이의 도움을 받아야만 돌아다닐 수 있을 정도로 나이를 많이 먹었다.

▲ 윌리엄 호가스, 《방탕아 일대기》 중 〈결혼〉, 1733~1735년, 런던, 존 손 경 박물관

결혼

여인의 행동을 통해 이 작품이 조작된 결혼을 주제로 하고 있음이 드러난다.

어느 안락한 부르주아 계층 저택에서 남편과 아내가 거리를 두고 서로에게 등을 돌리고 있다. 독서를 하던 남편은 아내보다 나이가 훨씬 많아 보인다.

여성 화가 드 모건은 신부와 새장에 갇힌 새 이미지 사이의 연관성을 부각시키기 위해 새와 여인의 옷에 황금색을 반복적으로 사용하는 등 다양한 회화적 기교를 동원했다.

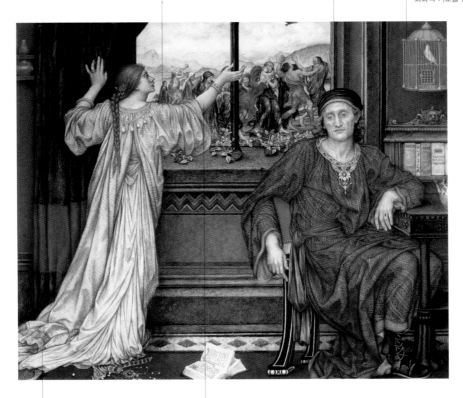

이 부부에게 화려한 보석이나 돈은 모두 무용지물일 뿐이다. 여인은 결혼을 통해 금에 둘러싸여 살게 되기는 했지만, 자유롭게 날지 못하도록 가둬 놓은 애완용 새처럼 새장에 갇힌 꼴이 되고 말았다.

젊은 신부가 창문에서 떠돌이 무희와 음악가들을 바라보고 있다. 여인의 얼굴에서 그저 멀리서 바라볼 뿐 얻을 수 없는 자유를 무척 그리워하고 있음을 읽을 수 있다. 이러한 관점에서 볼 때 여인의 양팔도 창밖의 사람들처럼 활기차고 생동감 있게 움직이고 있다고 해석할 수 있다.

▲ 에블린 드 모건, 〈황금 새장〉,
1919년, 런던, 드 모건 센터

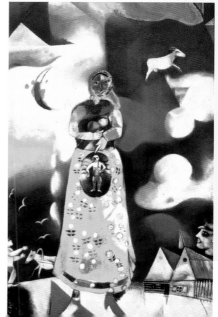

출산을 할 수 있는 여성의 신체는 여성으로서의 조건을 갖추었다는 것을 뜻한다. 출산은 여성이 가지고 있는 아주 특별한 능력임이 분명하지만, 여성을 근심스럽게 만드는 원인이 되기도 하다.

다산과 불임
Fertility and Sterility

결혼한 여성의 첫 번째 의무는 출산이다. 여성은 오랫동안 순결에 대한 가르침을 받았고, 교회에 다니는 남성들 역시 결혼 후 자식을 낳기 위한 목적을 가지고 있을 때에만 능동적인 성생활을 할 수 있다고 생각하는 경우가 많았다. 귀족층 여인들 사이에서는 가문의 혈통을 잇고자 하는 바람과 자식을 키워 좋은 집안과 결혼시킴으로써 자신의 입지를 굳히기 위해 다산을 하는 분위기가 형성되었다. 한편 농부나 수공업자의 아내들은 집안일을 도울 수 있도록 아이들을 건강하게 기르는 것이 목적이었다.

근대에는 약혼한 여성의 혼수품에 임부복과 신생아용 싸개 등을 포함시킴으로써 자연스럽게 여성이 출산 능력을 가지고 있음을 드러냈다. 사실 임신 가능 여부는 확신할 수 없는 것임에도 불구하고, 여자들은 항상 자신이 그런 능력을 가지고 있다고 생각했다.

근대 초반에는 출산을 해야 한다는 의무감이 줄어들면서 부부가 우선 서로의 성적 욕구를 해소하고, 그로 인해 임신을 하는 주제를 다룬 작품들이 주를 이뤘다. 또 예물 상자 내부나 부부 침대머리에 조각된 장식이 누드 장면인 경우를 종종 찾아볼 수 있다.

오늘날이나 옛날이나 여성이 임신 횟수와 출산을 제한하기 위해 자신의 생리주기를 조절하려 했던 것은 마찬가지였다. 실제로 피임과 낙태의 역사는 우리가 추측하는 것보다 훨씬 길다. 불임 역시 여성을 형상화할 때 자주 등장하는 주제인데, 보통 불임 여성은 여성으로서 누려야 할 권한을 누리지 못하고 죄인 같은 삶을 사는 모습으로 그려진다.

• **관련항목**
성인기, 결혼, 모성, 성욕,
나쁜 아내와 나쁜 어머니,
여성의 신체, 누드

▼ 마르크 샤갈,
〈모성(임신한 여인)〉, 1913년,
암스테르담, 시립미술관

다산과 불임

이 작품은 결혼선물용으로
제작한 것으로, 사랑과 관련된
요소들을 이용해 그림을 그렸다.
다시 말해, 고대문학 중에서
결혼을 축하하기 위한 산문이나 시를
그림으로 표현한 것이라고 볼 수 있다.

비너스 등 뒤에 있는
담쟁이덩굴이 휘감긴 나무는
결혼을 상징한다. 화가는 비너스와
큐피드를 통해 부부의 결합이
합법적이라는 느낌을 준다.

이 그림에는 축원의 메시지도 담겨 있다.
비너스가 들고 있는 은매화 화관 사이로
소변을 보는 큐피드의 행동에는
다산을 기원하는 의미가 숨어 있다.

결혼을 축하하는 메시지를 전달하기 위해
옆으로 기대앉은 비너스를 비롯해서
수많은 이미지가 비슷한 비중으로 나타나 있다.
일부 고대 시에는 사랑의 여신 비너스가
신랑과 신부의 결혼을 허락하러 가기 전에
큐피드와 함께 은밀한 침실에 있었다는
내용이 표현되어 있다.

▲ 로렌초 로토, 〈비너스와 큐피드〉,
1530년경, 뉴욕, 메트로폴리탄미술관

모성
Maternity

역사에 남아 있는 여성의 모습 중에서 가장 많이 등장하는 것은 아마
모성에 관한 이미지일 것이다. 모성이라는 주제는 여성을 단순한 인
간으로 보는 것이 아니라 신성한 이미지도 함께 담는다. 특히 서양예
술에서 모성을 주제로 한 작품 중에는 마리아의 모성이 절대적인 우
위를 차지한다.

　근대에 이르러 모성은, 감상적 이미지의 모성을 뛰어넘어 여성으로
서 가장 큰 행복과 안정감을 느끼게 하는 요소로도 인식되기 시작했
다. 하지만 과거에 출산을 한 여자들이 겪었던 어려운 환경을 살펴보
면 모성이 언제나 완전한 축복일 수는 없다는 느낌을 받게 된다. 임신
한 여성에게는 자연유산을 할 수 있는 가능성이 도사리고 있을 뿐만
아니라, 임신기간 동안 매우 민감한 상태에서 살아야 하고, 또 무사히
출산을 한다고 해도 태어난 지 얼마 되지도 않은 자식이 죽는 모습을
지켜봐야 하는 경우도 있다. 여성의 인생 전체에서 임신과 출산, 그리
고 산후 기간은 삶이 순식간에 죽음으로 뒤바뀔 수 있는 매우 민감한
시기다. 따라서 이 기간 동안 부적을 사용하거나 동정녀
마리아를 숭배하는 여자들이 있는 것도 무리가 아니다.

　출산을 하고 난 후 어머니로서의 삶 역시 어려울 수 있
다. 특히 여러 명의 자녀를 부양해야 하는 가난한 여인들
은 더욱 힘든 삶을 살았다. 이 때문에 갓난아이를 내다
버리거나 살해하는 범죄가 확산된 시기도 있었는데, 일
부 역사학자들은 이를 경제적인 조건으로 인해 부모와
자식간의 애정이 부족해졌기 때문이라고 해석했다. 하지
만 시각예술 분야에서는 대부분 모성을 조건 없는 사랑
의 표본이라 할 수 있는 이상적인 사랑으로 표현했다.

● **관련항목**
성인기, 교육, 결혼,
다산과 불임,
동정녀 마리아, 여성의 미덕,
나쁜 아내와 나쁜 어머니,
여성의 몸, 어머니, 금욕,
예술가 커플, 페미니즘과 자아

▼ 조반니 세간티니, 〈인생의 천사〉,
1894년, 밀라노, 현대미술갤러리

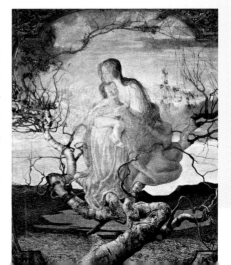

모성

이것은 박학다식한 왕 알폰소 10세의 기록을
수집해서 이미지화한 동정녀 마리아 기념곡
〈성모 마리아 찬가집〉 중 마리아의
기적 이야기를 그린 미니어처다.

이 곡은 출산을 앞둔 어느 이스라엘 여인이
궁정 근처까지 와서 성모 마리아에게 도움을 요청하고,
그녀의 도움으로 건강한 아이를 출산한 후
그리스도교로 개종한다는 기적의 역사를 바탕으로 한다.

출산 장면도 〈성모 마리아 찬가집〉에
묘사된 다른 일상생활 장면처럼
매우 사실적으로 표현되어 있다.
이 시대에는 임산부가 쭈그리고 앉은
상태에서 다른 여성들의 도움을 받아 아이를
낳는 것이 일반적인 출산 방법이었다.

이 작품의 모티프가 된 시를 구성하는 주제는
현실 상황과도 상응할 수 있다. 출산은 산모와
태아를 죽음에 이르게 하는 경우도 적지 않은
매우 중요한 순간이기 때문이다. 따라서
마리아가 아이를 잘 받을 수 있다는 믿음을 주는
다른 여성들의 역할도 매우 중요하다.

▲ LXXXIX번 성가, 〈성모 마리아 찬가집〉 중 출산 장면에서 '이스라엘 여인과의 대화',
13세기, 마드리드, 엘 에스코리알, 모나스테리오 궁중도서관

예로부터 그리스도교에서는 인간을 색욕이라는 치명적인 죄악에
끊임없이 노출시키는 요인은 여성의 성욕이라고 치부했다.

성욕
Sexuality

교회는 초창기부터 여성의 성욕에 대해 이중적인 태도를 유지했다. 처녀성을 간직하는 것이 여성으로서 가장 숭고한 상태라고 주장하면서(동정녀 마리아를 완벽한 여성상으로 간주했다), 다른 한편으로는 출산의 필요성 때문에 처녀의 조건을 버려야 할 필요가 있다고 본 것이다. 결혼은 트리엔트 공의회(이탈리아 트리엔트에서 열린 종교회의 — 옮긴이)를 통해, 그 당시 불결하게 생각된 성행위에 대한 본능을 자손을 낳기 위한 결합 행위로 전환시키는 유일한 창구가 되었다. 그리하여 중세시대부터 16세기 말까지 계속된, 성관계를 가질 수 있는 내연관계와 부부관계 사이의 범위를 폭넓게 인정하던 육욕의 시대가 막을 내리게 되었다. 반면 반(反)종교개혁파 교회에서는 미래의 신랑·신부(특히 신부에게)에게 첫날밤까지 처녀성을 간직하라고 요구했고, 처녀성을 잃는 것에 대한 두려움, 그리고 처녀성을 잃어 사생아를 낳으면 남편을 얻지 못할 수도 있다는 점을 항상 강조했다.

새로운 성윤리의 핵심은 여전히 여성이었다. 간통과 매춘은 개인은 물론 사회 전체의 윤리를 무너뜨린다는 이유로 혹독한 벌이 가해졌다. 이탈리아를 필두로 유럽 도시 곳곳에서는 '타락한' 여성을 구제할 목적으로 설립된 '여성의 집' 수가 기하급수적으로 증가했다. 또 고아나 생계가 무척 어려운 여자들이 매춘에 빠져들지 않도록 그들을 보호·감찰하는 기관이 생겼다.

* **관련항목**
 성인기, 결혼, 다산과 불임,
 모성, 구원받은 죄인,
 유혹하는 여성,
 매력적인 여성,
 매춘부, 창녀, 매춘,
 권력자의 연인,
 예술가 커플,
 페미니즘과 자아

▼ 훌리오 로메로 데 토레스,
〈죄악〉, 1913년, 코르도바,
훌리오 로메로 데 토레스 미술관

노파의 행동이 이 상황을 설명해준다.
노파는 한 손으로 달걀 바구니를 가리키고 있고,
다른 한 손으로는 사고를 저지른 범인이 누구인지
설명하고 있다. 소녀는 자신의 행동이 어떤 결과를
불러올지 예상하지 못한 듯하다.

소녀 옆에 있는 바구니에서
달걀 몇 알이 떨어져 결국 깨지고 말았다.
소녀의 자포자기한 듯한 표정으로 보아
이는 단순한 실수가 아닌 무언가
더 큰 문제가 숨어 있다는 것을 알 수 있다.
실제로 깨진 달걀은 처녀성의 상실을 상징한다.

안 될 줄 알면서도 깨진 달걀을 다시 붙여보려 애쓰는
남자아이의 모습을 통해 그림의 완성도를 높였다.
어린아이는 전통적으로 순수함을 상징하지만
이 작품에 등장하는 아이는 눈빛이
매우 영악해 보여서 눈길을 끈다.

▲ 장 바티스트 그뢰즈, 〈깨진 달걀들〉,
1756년, 뉴욕, 메트로폴리탄미술관

아래의 그림 세 점은 1858년 로열 아카데미에 전시된 작품이다.
간통과 그에 따른 대가를 주제로 한 이 작품들은, 좋은 집안에서 자란
젊은이들이 출입하는 아카데미에 전시하기에는 부적절하다는 비난을 받았다.

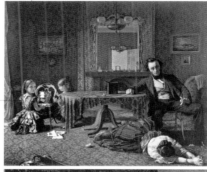

간통을 저지른 사실이 발각되면,
여자아이들이 쌓은 카드성이
무너진 것처럼, 가정에도
파탄이 일어난다.

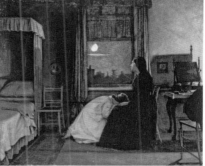

삼부작 중 두 작품의
배경이 밤인데,
밤은 가족의 시련을 나타낸다.
두 딸이 살고 있는 검소한 방
분위기를 통해,
어머니의 외도 이후
아버지까지 잃어 경제적으로
무척 쪼들리는 생활을
하고 있음을 짐작할 수 있다.

첫 번째 장면에서 주인공 여성은
애타게 용서를 구하는 듯
얼굴을 바닥에 묻고 양팔은
엇갈리게 맞잡은 채 바닥에
누워 있다. 이는 19세기에
윤리적 소재로 자주 사용되었던
'타락한' 여성의 모습이다.
하지만 상류 계층의 여인이
바닥에 쓰러지는 일은
흔치 않았다. 아마도 이러한
자세는 빅토리아 여왕 시대의
결혼에 대한 개념을
재해석해 보려는 화가 에그의
의도를 담은 것 같다.

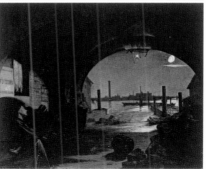

어머니는 태어나서 처음으로
간음을 한 것이지만
평생 소외된 채 살아야 하는
벌을 받게 되었다.
사회에서 더 이상 설 곳이 없게 된
그녀는 가여운 모습으로
사생아를 안은 채
템즈 강으로 보이는 어느 강
다리 밑에 홀로 앉아 있다.

▲ 오거스터스 레오폴드 에그,
〈과거와 현재〉, 1858년,
런던, 테이트 현대미술관

성욕

파리 근교의 집에서, 오랑주 공의
연인으로 유명했던 앙리에트 오제가
모델처럼 포즈를 취하고 있다.
매춘부였던 이 여인은 왕족과 평민, 양쪽 모두와
어울리면서 떠들썩한 스캔들을 일으켰다.
사교계에서는 이러한 이유 때문에 1877년부터
이 그림을 배척한 것으로 보인다.

마네는 배경에 두루미를
그려넣음으로써 여인의 직업을
분명히 밝혔다. 두루미는 불어로
'그루(grue)'라고 하는데
이는 매춘부를 뜻하는
말로도 사용된다.

마네는 에밀 졸라의
1877년 소설 《목로주점》에
등장하는 나나라는 인물에게서
영감을 받아 이 작품을 그렸다.
알코올 중독 어머니를 둔
어린 나나는 거리의 창녀로
전락한다. 나나의 일대기는
1880년 이 작품과 동일한 제목의
또 다른 소설로 재탄생했다.

마네가 그린 나나가
에밀 졸라의 나나와 다른 점은
약해보이지도 않고,
그렇다고 남자를 타락으로 이끄는
여성도 아니라는 점이다.
마네가 그린 나나에게서는
안정감이 느껴진다.
또 소파에 앉아 있는 손님에게는
관심도 주지 않고 감상자 쪽을
바라보는 모습에서는
발랄한 성격과 함께
자신의 인생을 스스로 결정하는
당당함을 느낄 수 있다.

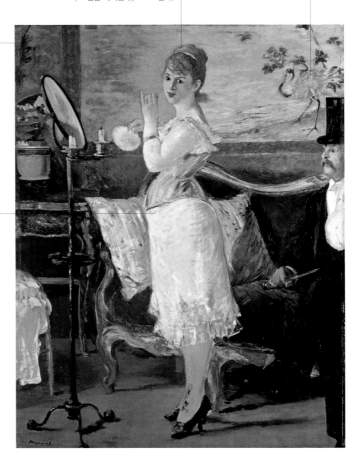

▲ 에두아르 마네, 〈나나〉,
1877년, 함부르크, 현대미술관

시각예술에서는 과부를 표현할 때 민간에 전승되던 기존의 이미지에서
탈피해 부유하고 절도 있는 특별한 모습으로 그렸다.

과부살이
Widowhood

'과부'라는 단어를 들으면 고정되고 관습화된 두 이미지가 떠오른다.
하나는 혼자가 되기는 했지만 경제적으로 큰 문제없이 살아갈 수 있
는 중년여성이 상복을 갖춰 입은 모습이다. 또 다른 이미지는 상복을
입기는 했지만 중년여성보다 더 젊고, 남편의 빈자리를 다른 남자, 그
것도 더 젊은 남자로 대신할 준비를 하고 있는 듯 보이는 '명랑한 과
부'의 모습이다. 이 외에도 과부를 표현하는 방법은 수없이 많다.

과부는 '혼자가 된 여성'을 뜻하지만, 홀로 되었다는 것에 부정적인
의미만 있는 것은 아니다. 부부의 의무에서 해방된 여성은 자선활동
을 하거나 정신적 안정을 누리는 등 다른 일을 할 수 있었기 때문이다.
많은 미술작품에서는 과부가 된 여성들이 수도복을 입기로 결심하는
모습을 볼 수 있는데, 이는 수도복을 입기는 하지만 수녀원에서 지내
지는 않기 때문에 외출에 제한을 받지도 않고, 교회에서 인정하는 공
식단체를 통해 안전하게 보호 받을 수 있다는 장점이 있기 때문이다.

과부가 자신의 지참금을 스스로 관리할 수 있을 경우, 경제적으로
도 완벽히 자립할 수 있다. 물론 경제적인 여유가 없는 여성이 홀로서
기를 하는 것은 상상하기 어렵다. 친정 식구들이 여성 혼
자 사는 것을 염려해 재혼을 강요하는 경우도 적지 않다.

홀로 된 여성들을 그린 수많은 초상화들을 통해, 과부
들이 상복을 입고 있기는 하지만 적당히 평온하고 절제되
어 있으며, 우아한 모습을 유지하고 있었음을 알 수 있다.
또한 작품 속 여성들에게서 풍기는 분위기에서 이들의 진
정한 정체성이 드러나는 경우가 많았으며, 특히 과부살이
를 하면서 여성 자신이 스스로를 자각할 수밖에 없었던
상황을 표현한 작품이 많았다.

● **관련항목**
성인기, 노년, 결혼

▼ 윌리암 아돌프 부그로,
〈모든 성인의 축일〉, 1859년,
보르도, 미술박물관

과부살이

그림 속 주인공은 메디치 가문 사람인 조반니 델레 반데 네레의
부인이자 코시모 1세의 어머니, 마리아 살비아티이다.
그녀의 초상화는 메디치 가문에서 의뢰해 꽤 여러 점이
제작되었지만 이 작품은 특히 1537년, 그녀의 아들 코시모 1세가
대공으로 즉위하고 난 직후 피렌체 궁정을 배경으로
그린 그림이기 때문에 매우 중요시된다.

흔들림 없는
자세와 이상적인
외모, 절도 있는
분위기 때문에
그림 속 여인은
학구적이고
엄격해 보인다.

베일은 이 여인이
과부라는 것을
드러내기 위해
두른 것이다.
상복을 엄격하게
차려 입고, 장신구
하나 하지 않은
차림새로 보아
이 여인은 고인이
된 남편을 바르게
추모할 줄 아는
모범적인 과부임을
알 수 있다.

펼쳐져 있는
기도책은
그림 속 주인공이
모범적인 과부의
상징인 신앙심을
갖추었다는
것을 의미한다.

마리아 살비아티는 당시의 다른 과부들처럼 남편이
세상을 떠난 후 도미니크 수도회의 세 번째 규율에
따라 검은색과 흰색으로만 이루어진 옷을 입고 있다.

▲ 폰토르모,
〈도미니크 수도회 제3회원 마리아 살비아티의 초상〉,
1537~1543년, 피렌체, 우피치미술관

벨라스케스는 마리아나 여왕이
섭정을 시작하고 몇 년 후 모습을
초상화로 남겼다. 호화롭고 정교하게
제작된 드레스와 마리아나의 절제된 자세가
그녀의 지위를 한층 더 강조한다.

마리아나 여왕은 남편이 세상을 떠난 후
보석과 비단, 세속의 굴레를 모두 벗어 던지고
죽을 때까지 검소한 수도복만 입고 지냈다.
하지만 평생 종교에 귀속되지는 않았다.
마리아나 여왕은 과부가 된 후 인간으로서
자신의 의미를 찾았다.

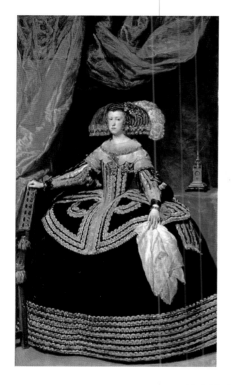

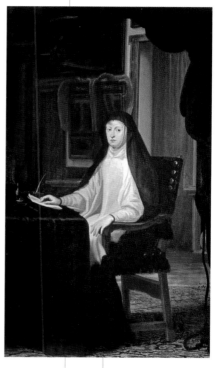

1665년 펠리페 4세가 세상을 떠난 후
마리아나 데 아우스트리아(Mariana d' Austria)는 아들
카를 2세가 즉위할 때까지 여왕의 자리를 지켰다.
남편이 세상을 떠났을 당시 그녀의 아들은
왕위에 오르기에는 너무 어렸기 때문이었다.
마리아나는 통치기간 동안 그녀의 자질을
의심하는 사람들로부터 많은 비난을 받았다.

마드리드 알카자르 궁의 거울의 방
책상에 앉아 있는 과부 여왕은
자신이 통치자의 자리를 지킬
최고 적임자라는 것을 보여주는 듯,
우울한 표정을 짓고 있으면서도
문서를 살펴보고 있다.

▲ 디에고 벨라스케스,
〈마리아나 데 아우스트리아의 초상〉,
1652~1653년경, 마드리드, 프라도미술관

▲ 후안 카레뇨 데 미란다,
〈마리아나 데 아우스트리아의 초상〉,
1669년, 마드리드, 프라도미술관

과부살이

어린아이와 함께 예술품 상점에 온 여인이
주인에게 그림 한 점을 보여주고 있다.
여인의 옷차림과 내리깐 시선은 그녀가
젊은 과부이며, 어린 아들을 부양하기 위해
예술작품을 팔려고 한다는 것을 암시한다.

카운터에 서 있는 가게 주인은
자신이 감정한 것과 여인이
설명하는 작품의 가치가 달라
당황스러운 표정을 짓고 있다.

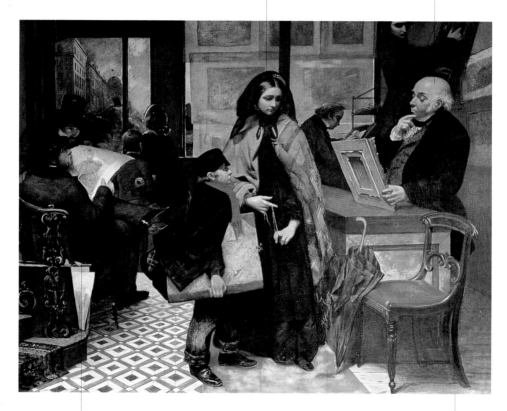

그림 왼쪽을 보면 조금 전까지만 해도
발레리나 그림에 집중하고 있던 두 남자가
여인에게 서로 다른 느낌의 눈빛을 던지고 있다.
당시의 사회적 분위기를 고려할 때 이 두 남자는
여인이 어떻게 예술작품을 가지고 있는지에
대해 더 관심을 가지고 있을 것이다.

화가 에밀리 메리 오즈번은 빅토리아 시대의
사회 분위기 속에서 홀로된 여자가 겪어야
하는 고충을 그렸다. 당시에는 여자 혼자
정직하게 돈을 벌 수 있는 방법은 거의 없었다.
그리하여 여자는 모든 것을 운명에
맡길 수밖에 없었다.

▲ 에밀리 메리 오즈번,
〈이름도 친구도 없이〉, 1857년, 개인소장

18세기까지, 근대 유럽의 그리스도교가 성행한 지역에서는
신분이 높은 가문의 딸들이 수도원으로 몰리는 현상이 지속되었다.
이는 여자가 결혼 대신 선택할 수 있는 유일한 길이었기 때문이다.

순결서약

Consecrated Virginity

일부 여성단체에서 신앙생활이 인기를 끈 이유는, 신앙생활을 통해 정신적인 안정을 얻을 수 있음과 더불어 어느 정도 가정경제 문제를 해소할 수 있었기 때문이다. 사회적으로 지위가 높은 귀족 가문에서도 혈통을 잇는 문제를 떠나서 자녀의 수가 많으면 경제적인 문제가 발생할 수 있었는데, 이러한 경우 맏딸은 결혼을 시키고 다른 딸들은 수도원에 보내 가문의 재산을 지킬 수 있었다. 수도원에 들어갈 때도 어느 정도의 돈은 지불해야 했지만 이는 귀족 처녀의 지참금과는 비교할 수 없을 정도로 적은 금액이었다.

자신의 뜻이든 다른 사람의 뜻이든 신앙생활의 길을 선택했다면 순결서약을 해야 한다. 그리스도교 신부의 권한에 따라 여사제의 신분 조건이 달라지기는 하지만, 처녀성을 희생한다는 것은 기본적으로 하느님과 교회에 자신의 모든 것을 바치겠다고 맹세하는 일이다.

트리엔트 공의회 규정을 보면 외출금지 규칙은 권장사항이었지 절대적인 의무는 아니었다. 16세기 이후부터는 대부분의 여사제들이 목회나 자선활동을 했기 때문에, 순결서약을 했음에도 불구하고 외출금지 조항은 거의 지켜지지 않았다. 그러다가 결국 바깥세상을 포기하지 않으면서도 하느님께 헌신하는 새로운 수도원 생활방식이 탄생했다. 외출금지 규칙 아래에 있든 수도원 출입이 자유롭든, 이제 수녀들은 각자 다른 리듬과 방식으로 공동체 생활을 할 수 있었다. 하지만 하느님을 닮아야 할 대상으로 숭배하면서 언제나 믿음으로 기도해야 함은 수도원 생활의 변함없는 핵심이었다.

● **관련항목**

성인기, 결혼, 동정녀 마리아,
성처녀와 순교, 교육,
수도원장과 수녀,
신비주의와 개혁자, 여성단체

▼ 〈합창을 하고 있는 수녀들〉,
앙리 6세의 기도집 중에서,
1400~1420년, 런던, 영국박물관

축성식(예식과 기도를 통해 사람이나 물건을 축성하는 교회의 의식 — 옮긴이)을 도와주는 사람들은 프레스코화 위탁자 조반 바티스타 수아르디의 사촌인 마페이 수아르디 가족들이다.

이 작품은 로렌초 로토가 수아르디 가문이 트레스코레 지방에 소유하고 있는 예배당 내부에 그린 벽화이다. 이 그림은 성 브리지다의 일대기 벽화 3부작 중 첫 번째 작품으로, 아일랜드 성녀 브리지다가 하느님께 축성하는 의식을 묘사했다.

그림 속에서 진행되고 있는 의식은 주교가 성 브리지다의 하얀 베일을 걷어 주는 '벨라티오(Velatio)' 의식이다.

성 브리지다가 사제복을 입기 전 세속의 옷을 벗어 바닥에 펼쳐 놓았다. 이는 세속을 떠나 종교적 규율 안에서 새로운 삶을 시작할 것을 다짐하는 상징성이 매우 강한 순간이다.

바닥에 머리를 조아리는 성 브리지다의 자세는 종교적 삶에 입문하는 의식의 일부로, 초심자로서의 겸손함을 강조한다.

▲ 로렌초 로토, 〈성 브리지다 수녀 축성식〉,
1523~1524년, 트레스코레 발네아리오(베르가모),
수아르디 예배당 벽화

14세기 이후 매우 유행했던 성 카테리나의 신비한 결혼식 도상은
젊은 이교도 카테리나 앞에 동정녀 마리아가 나타나
아기 예수와의 결혼을 약속했다는 중세 시대 이야기를
모티프로 한 것이다. 이 작품에서는 카테리나가 세례를 받은 후
동정녀 마리아와 아기 예수를 찾아가 반지를 받고
그리스도의 신부가 되는 장면을 묘사했다.

지롤라모 로마니노가 그린 이 그림에는
종교적인 의미가 명확히 드러난다.
수녀들은 성직에 임하는 동안 성 카테리나처럼
그리스도의 신부로 불린다. 또한 수녀들은
주교로부터 자신이 종교인이라는 것을
확인할 수 있는 반지를 받는다.

이 작품은 병자들을 지원하고 간호를 하는
'성 우르술라 수녀회' 창립을 기념해 제작한 그림으로
추측된다. '성 우르술라 수녀회'의 창설자는
동정녀 마리아의 등 뒤에서 성 우르술라와
함께 서 있는 안젤라 메리치이다.

▲ 지롤라모 로마니노, 〈성 카테리나의 신비한 결혼〉,
1540년경, 멤피스, 브룩스미술관

베네치아에서 손에 꼽힐 정도의 영향력을
가지고 있었던 산 차카리아의 베네딕트 수녀원
면회실 내부 풍경을 그린 작품이다.
자리에 앉아 있는 대부분의 여자들은
베네치아 공화국의 고위 귀족 가문 출신 수녀들이다.

철망 너머에 있는 여인들 모두가
수녀복을 입고 있지는 않다. 수녀복을
입지 않은 여인들은 성장기 동안에만
임시로 머물거나 집안 문제로 보호가
필요해서 수녀원에 들어왔을 것이다.

수녀들이 유일하게 바깥세상과 접촉할 수 있는 장소인 면회실에서는
자유분방하고 유쾌한 분위기가 감돈다. 창살 너머로 수녀들과 이야기를
나누는 사람들은 거의 이들의 부모인데, 이중에는 우아한 귀부인과
지체 높은 신사를 비롯해 멋진 외모의 남성도 있다.
방문객들은 수녀들에게 최근 도시에서 일어난 일들을
되도록 많이 이야기해주려 했을 것이다.

한 여인이 귀여운 강아지에게
참벨라를 주고 있다. 참벨라는 성 차카리나
수녀가 만든 비스킷 종류의 간식이다.

활기찬 만남이 이루어지는 장소인
면회실에서 아이들도 새로운 만남의
기회를 갖는다. 중앙에 있는 두 어린이는
우연히 가구 위에 놓인 꼭두각시 인형을 발견하고
호기심 어린 눈으로 바라보고 있다.

▲ 프란체스코 과르디, 〈산 차카리아의 수녀원 면회실〉,
1745~1750년, 베네치아, 카 레조니코

NEC VLLA IMPVDIC
CRETIA EXEMPLO V

2 여성의 이미지와 모델

◀ 로렌초 로토,
〈루크레지아를 입은 숙녀의 초상〉(부분),
1530~1532년경, 런던, 국립미술관

동정녀 마리아
Virgin Mary

그리스도교 전통에서 동정녀 마리아(하늘의 아내이자 어머니, 여왕이자 하느님과 인간의 중간자)의 때묻지 않은 순수함은 그 누구도 초월할 수 없는 완벽한 여성상으로 남아 있다.

● **관련항목**

모성, 처녀성, 헌신,
성처녀와 순교,
가정에서의 성실,
여성의 미덕, 아내, 어머니,
집안일, 수도원장과 수녀,
신비주의자와 개혁자.

※ 여기에 나오는
'마돈나'는 가톨릭교 미술에서
묘사된 성모 마리아를
뜻한다. — 옮긴이

동정녀 마리아는 예수 그리스도의 어머니일 뿐만 아니라 인류 구원의 역사에서도 핵심적인 역할을 하는, 가톨릭교에서 매우 중요한 인물이다. 그녀는 431년에 열린 에페소스 공의회에서 '신의 어머니(테오토코스)'로 공언되었다.

마리아는 도상학적 관점에서 출산의 의미가 강조되어 특히 어머니의 이미지로 숭배되기 시작했고, 시대마다 모성에 대한 해석이 심화되면서 어머니를 뛰어넘은 신비한 존재로 보는 개념에서부터(무릎에 아기 예수를 앉힌 모습의 비잔틴 양식 작품 속 '블라케르니티사'나 '출산의 마돈나' 도상에 등장하는 토스카나 양식의 모습 - 67쪽 참조), 예수가 탄생할 때의 모습, 나사렛에서 예수와 남편 요셉과 함께 생활하는 모습, 아들의 죽음을 지켜보며 고통을 겪는 모습까지 미처 헤아릴 수 없을 정도로 다양하게 나타난다.

복음서에 기록된 내용이나 민간에 전승된 일화 속에서 마리아의 모습은 모성, 즉 여성적인 면모가 두드러진다. 실제로 마리아 도상에는 자비와 침묵, 희생과 헌신, 그리고 기도와 명상하는 모습을 통해 모든 여성에게 어릴 때부터 명상과 묵상을 해야 한다고 권하는 등 지극히 여성적인 가치를 세상에 알리는 상징과 의미가 풍부하게 담겨 있다.

◀ 루카 델라 로비아,
〈장미 화원의 마돈나〉, 1450년,
피렌체, 바르젤로 국립박물관

'출산의 마돈나'는 토스카나 전통과 결합된
형태의 도상이다. 마돈나가 임신한 상태라는 것을
시각적으로 표현한 요소들 속에 14세기 풍이 담겨 있다.

이 프레스코화는 작품에 담긴 신학적 의미 때문에
맹렬한 논쟁을 불러 일으켰다. 대개 커튼은 교회를
상징하고, 마리아의 임신한 몸은 그리스도의 성체를
안치하는 감실을 표현한 것이라고 해석된다.
임신한 마리아의 이미지를 교회의 부속물로 의인화함으로써
그리스도의 육신이 본래 성체였음을 암시한다.

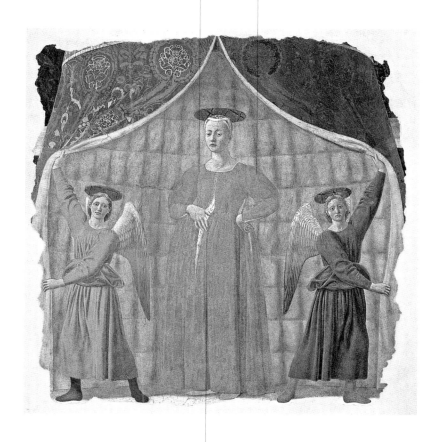

마돈나가 입은 앞여밈이 넓게 벌어지는 옷은
당시 임산부들이 흔히 입던 옷과 비슷하고,
옆구리에 왼팔을 올려놓는 것은
임신한 여성들이 자주 하는 행동이다.

▲ 피에로 델라 프란체스카, 〈출산의 마돈나〉,
1455~1460년경, 몬테르키(아레초),
모멘타나 산타 마리아 예배당

동정녀 마리아

동정녀 마리아가 아기 예수에게 젖을 먹이는 '겸양의 마돈나'
도상을 개척한 것은 화가 시모네 마르티니였다. 이 도상이 확산된 것으로 보아
당시에 신의 어머니가 인간이었다는 사실을 강조하는 경향이 성행했음을
알 수 있다. 시모네 마르티니의 작품이 소실되었기 때문에 현재는 이 작품이
'겸양의 마돈나'를 형상화한 최초의 작품으로 남게 되었다.

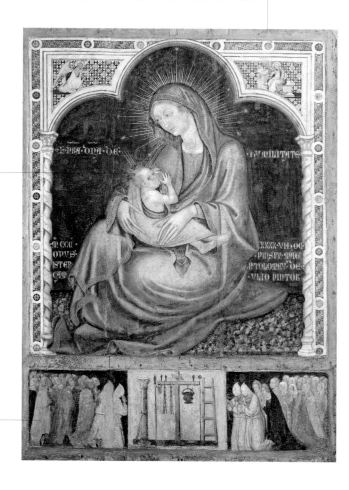

동정녀는 "겸손한 우리의 여인(Nostra
Donna de Humilitate)"이라는 수식어에
걸맞게 기본적인 표현법만 사용해
묘사함으로써 단순한 느낌을 준다.
바르톨로메오 다 카몰리가 그린
마돈나는 왕좌도 황금옷도 없이
맨바닥에 앉아 있다.

마리아는 그리스도의 어머니인 동시에
모든 인간의 어머니로, 인간과 신의
중간자 역할을 한다. 마리아에 대한
믿음이 깊은 여인들이 모여 있는
한가운데에 아들 그리스도의 열정을
상징하는 대좌가 놓여 있고
그 위에 마리아가 위치해 있는
형상 속에도, 마리아가 신의 중간자
역할을 한다는 의미가 내포되어 있다.

▲ 바르톨로메오 다 카몰리, 〈겸양의 마돈나〉,
1346년, 팔레르모, 시칠리아 국립미술관

렘브란트는 1640년대에 예수의 어린시절이라는
주제에 심취해 '신성한 가족' 그림을 자주 그렸다.
따라서 렘브란트의 시선은 예수가 살던 나사렛 집의
내부로 이동해 가족 내에서의 분위기를 포착했다.

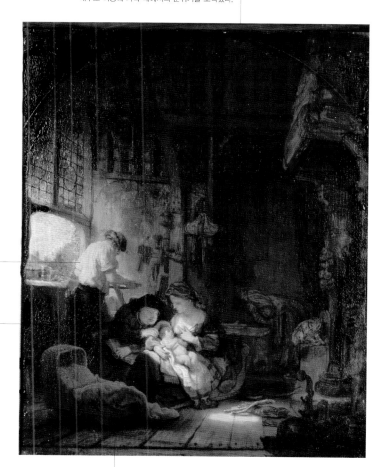

아기에게 젖을 먹이는 모습은
전형적인 여성의 의무를
확인시켜주는 듯하다.
반면 요셉은 수공업에
열중하고 있다.

일상적인 가정생활 풍경을
담은 그림이다.
성 안나는 조금 전까지
책을 읽다가 고개를 돌려
마리아가 수유하는 모습을
바라보고 있다. 성 안나의
표정에서 이제 막 어머니가
된 딸과 젖을 먹는 손주를
바라보며 감동하는
전형적인 할머니의
모습을 엿볼 수 있다.

렘브란트가 그린 이 장면은 17세기 중반의 네덜란드 가정에서
쉽게 찾아볼 수 있는 풍경이었다. 화가가 포착한 순간은
매우 일상적이지만 감동적이다. 마리아는 예수에게 젖을 물리고 있는데
눈부신 햇살 한 줄기가 어머니와 아들 사이의 신성한 관계를 강조하듯
그녀의 젖가슴과 태어난 지 얼마 안 된 아기 예수를 비추고 있다.

▲ 렘브란트, 〈신성한 가족〉,
1640년, 파리, 루브르박물관

성처녀와 순교

Virgin saints and Martyrs

건전한 여성의 첫 번째 조건은 성모 마리아의 미덕인
겸손과 순결, 그리고 처녀성이다.

● **관련항목**

순결서약 , 동정녀 마리아,
여성의 미덕, 여성의 육체,
약한 성

▼ '비르고 인테르 비르지네스'
의 거장, 〈소년과 성 카테리나,
세실리아, 바르바라, 우르술라와
함께 있는 마돈나〉,
1475~1500년경,
암스테르담, 국립미술관

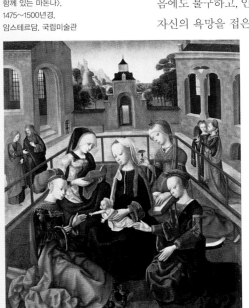

처녀성은 초창기 그리스도교 시대부터 순교와 함께 건전한 여성으로
인정받을 수 있는 조건 중 하나였다. 성인의 일대기에서도 역시 도덕
적·물리적으로 완벽하게 지켜야 하는 것이 처녀성이었고, 그 결과가
순교로 비춰지는 경우가 종종 있었다.

고대 후기를 살았던 전설적인 성녀들의 삶을 보면, 그 당시에 여성
의 건전함을 판단하는 중요한 기준이 어떤 것이었는지를 알 수 있다.
알렉산드리아의 카테리나, 안티오키아의 마르게리타, 아그네세, 아가
타, 루치아 같은 여인들은 좋은 집안 출신에 젊고 빼어난 미모를 지녔
음에도 불구하고, 인간의 권력은 명예롭지 못하다는 이유로 뿌리치고,
자신의 욕망을 접은 채 끔찍하고 잔인한 죽음의 길을 선택했다. 성녀
들의 또 다른 공통점은 자신의 육체가 희생될지라
도 그리스도교 신앙에 등 돌리지 않는 굳건한 자
세를 가지고 있었다는 것이다. 이들을 순교의 길
로 이끈 것은 신과 자신들의 덕에 대한 절대적인
믿음이었다. 성녀들의 험난한 인생이야기는 곧바
로 대중화되었고, 이는 시각예술 분야에서도 마찬
가지였다. 예술작품에 표현된 성녀들의 순교 장면
에는 이들 인생의 가장 큰 특징이 담겨 있다. 특히
성녀들을 처형하거나 고문하는 무시무시한 순간
을 상세하게 묘사한 것은 이들이 남자들의 폭력에
희생양이 되어 고통을 감내해야 했음을 암시하기
위한 것이었다.

중세 시대에 순결한 신부의 예로 추앙받던 세실리아의 전설을 보면, 귀족가문 출신인 그녀는 어릴 때부터 독실한 그리스도교인으로 자랐다고 한다. 그러던 세실리아는 자신이 원하지 않았음에도 불구하고 결혼을 하게 되는데 결혼을 하자마자 남편 발레리아노에게 자신이 순결서약을 했음을 고백했다고 한다. 이 그림은 성 세실리아의 전설을 담았다. 두 번째 장면을 보면 신혼방에 갓 결혼한 부부가 앉아 있는데, 신부 세실리아는 신랑 발레리아노에게 순결서약에 대한 고백을 하고 있다.

신앙심으로 인해 불굴의 의지와 단호한 자세를 갖게 된 세실리아는 남편을 개종시켜 교황 우르바노 1세에게 세례를 받게 한다.

대부분의 다른 성녀들처럼 세실리아도 역시 포교 활동에 전념해 수많은 이교도를 개종시켰다.

피렌체에 위치한 성 세실리아 교회의 최고 제단에 오른 세실리아를 표현했다. 이 그림은 가운데에 왕좌에 앉은 성 세실리아를 그리고, 그 주위에 그녀의 일화를 묘사한 장면을 배열했다.

비극적이고 처참한 최후를 맞이하는 것이 세실리아가 민중을 위해 해야 할 의무였는지도 모른다. 세실리아는 알마치우스라는 행정관의 부하 공무원들에게 잡혀 끔찍하게 처형당했는데, 작품의 마지막 장면은 성녀 세실리아가 끓는 물이 담긴 욕조에 던져지는 순간을 묘사했다.

▲ 성 세실리아의 거장, 〈성 세실리아의 삶〉, 14세기 초반, 피렌체, 우피치미술관

이 벽화는 산 클레멘테 성당 내, 브란다 디 카스틸리오네 추기경 예배당에 있는 알렉산드리아의 성 카테리나 일대기 벽화 중 일부다.

이 도상은 야코포 다 바라체가 편집한 성인전기《황금 전설》에 실린 성 카테리나의 일대기를 바탕으로 한 것이다.

성 카테리나는 신의 섭리와 그 섭리를 교육하는 자의 표본이었다. 그녀는 철학자들을 개종시키는 데 성공했고, 황제가 철학자들을 박해했을 때도 이들이 끝까지 믿음을 지킬 수 있도록 힘을 불어넣었다.

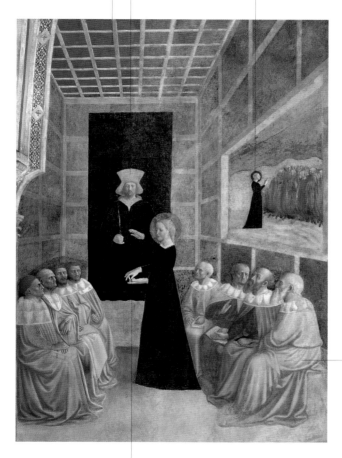

성 카테리나의 일대기 가운데 중요한 순간 중 하나다. 화가 마솔리노는 황제의 초상화가 걸린 방 한가운데 젊은 카테리나를 세우고, 그 주위에 여덟 명의 늙은 철학자를 둘러앉혔다. 이 철학자들이 젊은 카테리나의 웅변술을 당해내지 못하자 막센티우스 황제는 학자들에게 그녀의 주장에 반박하도록 지시한다.

카테리나는 외모는 약해 보이지만, 그 당시 전형적인 남자들의 학문이라고 생각했던 화술에 대한 지식이 매우 깊었다. 이러한 의미에서 볼 때 그녀가 검은 배경을 뒤로 하고 논쟁에 제시된 문제의 숫자를 손가락으로 헤아리는 것처럼 보이는 손짓은 매우 의미심장하다고 할 수 있다.

▲ 마솔리노 다 파니칼레,
〈성 카테리나와 철학자들의 논쟁〉,
1428~1431년경, 로마, 산 클레멘테 성당

안티오키아의 성 마르게리타를
숭배하는 경향은 중세부터
근대 초기까지 매우 성행했다.

이 그림 속에는 마르게리타의
전설을 암시하는 몇 가지 도상학적
요소가 들어 있다. 전설에 의하면
그녀는 자신의 유모를 따라
그리스도교로 개종했다고 한다.
이후 마르게리타는 아버지에게
쫓겨나 유모와 함께 살면서
양을 치는 일을 했는데,
그림에서도 손에는 구부러진
지팡이를 쥐고 있고, 양치기를
연상하게 하는 옷을 입었다.

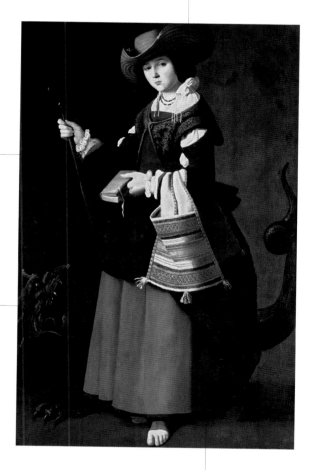

용의 형상은 지방장관이 마르게리타를
감옥에 가뒀을 때 용으로 탈바꿈한 악마가
나타나 마르게리타를 잡아먹었다는
또 다른 일화를 바탕으로 그린 것이다.
그녀는 다행히도 십자가에 못박힌
예수상 덕분에 용의 배를 가르고
무사히 탈출할 수 있었다고 한다.

화가 수르바란은 성녀를 주제로 한 작품을 많이 그렸다. 하지만
안타깝게도 이 중 대부분은 식민지 시장으로 흘러 들어갔다.
그는 성녀의 이미지를 통해 여성으로서의 존엄성이 강조된
건전한 여성상이라는 아름다움을 추구했다.

▲ 프란시스코 데 수르바란,
〈안티오키아의 성 마르게리타〉,
1630년경, 런던, 국립미술관

가정에서의 성실

Holiness in Family Life

● 관련항목
결혼, 다산과 불임, 모성,
과부, 여성의 미덕,
아내, 어머니

▼ 오라치오 젠틸레스키,
〈성 프란체스카 로마나〉, 1615~1618년,
우르비노, 마르케 국립미술관

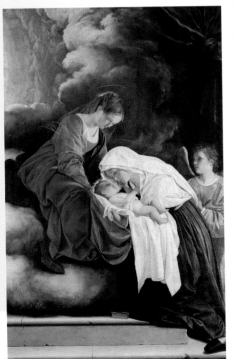

성인의 일대기를 살펴보면 이상적이라고 생각되는 아내의 미덕 중
에서도, 완벽한 정신수양의 길로 인도하는 요소는 '인내심'으로 나타
난다. 아내의 미덕 중에서 가장 중요한 요소는 '순종'인데, 본인이 선
택한 결혼이 아닐지라도 의무적으로 지켜야 하는 계율이 바로 이 순
종이었다. 성 프란체스카 로마나 역시 성 브리지다처럼 아주 어린 나
이였음에도 불구하고 부모님의 뜻을 따라야한다는 윤리적 의무 때
문에 종교적 소명을 포기하고 결혼을 했다. 하지만 두 성녀 모두 자
신들의 운명에만 충실한 것은 아니었다. 프란체스카 로마나는 40년,
브리지다 스베지아는 30년이라는 긴 시간 동안 결혼생활을 하면서
한결같이 자신들의 남편을 사랑으로 돌봤다. 프란체
스카 로마나는 결혼한 여성이 갖추어야 할 미덕 외에
'자비심'도 쌓아, 아내이자 어머니로서의 의무를 지
켜야 할 때도 성인으로서의 박애정신을 잊지 않고 널
리 실천했다. 헝가리의 성 엘리자베타 역시 과부로 살
다가 스물한 살이라는 젊은 나이에 전 재산을 가난한
사람들에게 기부하고 매우 가난한 상태로 죽음을 맞
이했다. 아들 성 아우구스티누스를 그리스도교로 개
종시킨 성 모니카와 과부 예언가였던 성 안나, 남편에
게 엄청난 구박을 받았음에도 불구하고 부부간의 신
의를 지킨 여성상으로 칭송받는 성 우밀리아나 데 체
르키 역시 건전한 가정을 꾸린 본보기로 꼽힌다. 역사
서를 보면 이외에도 사라, 라헬, 레베카같이 충실하고
상냥한 아내이자 신앙심 깊은 하느님의 딸로 살아 온
여성의 예를 발견할 수 있다.

모범적인 아내와 어머니상을 볼 수 있는 구약성서의
여러 구절 중에서도 히브리어 성경인 판관기에 기록된
마노아의 아내 이야기가 가장 유명하다. 자식을 가질
희망을 잃은 마노아의 아내에게 한 천사가 찾아와
'삼손'을 점지해주었는데, 천사는 이 아이에게
블레셋 민족으로부터 이스라엘을 해방시켜야
한다는 임무를 내린다.

부부가 제단 앞에 무릎을 꿇고 앉아
간절하게 기도를 올리고 있다.
마노아는 아내에게 무엇인가를 속삭이지만
그녀는 신의 메시지를 마음 깊이 새기고
싶다는 듯 미동도 하지 않고 정신을
집중하고 있다. 이는 여인의 굳은
신앙심을 보여준다.

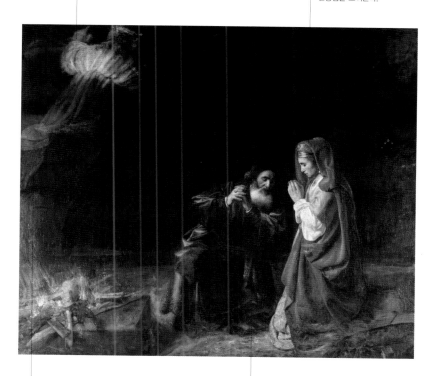

그림 뒷부분에 천사의 형상이 보인다.
이 작품에는 렘브란트의 서명이 있는데도
불구하고, 일부 학자들은 이 그림이
렘브란트의 제자인 윌렘 드로스트가 그리고
렘브란트는 마지막 수정 작업만
했을 것이라고 보고 있다.

이 그림은 형태를 알아볼 수 없는
천사가 마노아를 찾아와 신에게 제물을
바치라고 요구하는 장면을 묘사했다.
제단 앞에 불이 켜지자마자 천사가
하늘로 올라가고, 마노아는 그제야
천사의 실체를 확인한다.

▲ 렘브란트, 〈마노아의 제물〉,
1631년, 드레스덴, 고전회화박물관

구원받은 죄인

Redeemed Sinner

과거에 매우 대중적이었던 여성상 중에는 인간적인 약점을 많이 드러내어 두각을 나타낸 여성상도 있었다. 그 대표적인 인물이 구원받은 죄인의 이미지로 손꼽히는 막달레나다.

● 관련항목

성욕, 매춘, 여성의 육체, 정의의 여신

▼ 틴토레토,
〈성 마리아 에지치아카〉,
1583~1587년,
베네치아, 산 로코 학교

과거 모든 여성상에 오점이 없었던 것은 아니다. 성처녀나 순교자, 모범적인 어머니와 아내 외에도 구원받은 죄인의 이미지를 가진 여성상도 존재했다. 여기에 속하는 여인들은 자신의 죄를 깨닫고 개종한 후, 죄를 지어온 인생을 회개하며 기도와 묵상을 하고 세속적인 물욕을 포기하게 할 빛을 찾았다. 이들의 인생이 눈길을 끄는 이유는 처음에는 자신도 모르는 사이에 악마의 노예로 살았지만 개종 후 자신의 첫 값을 치르기 위해 끝없는 시련을 겪고 또 그것을 감당했기 때문이다. 구원받은 죄인으로 가장 유명한 사람은 막달레나를 꼽을 수 있다. 복음서에 기록된 바에 따르면 막달레나는 완전히 상반되는 자아를 드러낸 인물이었다. 그녀는 위선자 시몬의 집에 방문한 예수를 찾아가 그의 발에 향유를 뿌리며 자신이 지은 죄를 용서 받는다(누가복음 7장 37절~50절). 복음서의 다른 부분을 보면 막달레나는 베다니아 출신 마르타와 라자로의 여동생이었음을 알 수 있다. 그녀는 악귀에 들렸다가 예수의 힘으로 구원을 받았고(누가복음 8장 2절), 그리스도가 부활한 것을 최초로 목격한 세 여인 중 한 사람이기도 하다(누가복음 24장 1절~10절). 7세기에는 막달레나를 숭배하는 신앙이 탄생했고, 11세기와 12세기부터는 막달레나가 타락한 여성과 불우한 환경에 놓인 여성의 전형이 되어 매우 유명해졌다. 막달레나 외에도 알렉산드리아에서 창녀 생활을 하다가 자신의 죄를 속죄하는 참회의 삶을 살기로 결심한 후 45년이 넘는 세월 동안 긴 머리로만 몸을 가린 채 사막에서 홀로 살았던 마리아 에지치아카, 방탕하게 살던 무희였지만 회개하여 화려한 옷을 벗어버리고 금욕적인 수도복을 입은 펠라지아, 올리비 산에 올라가 조용한 동굴에서 평생 명상을 하며 살기로 결심한 안티오키아 같은 여성을 구원받은 여성상으로 정의할 수 있다.

회개한 후에도 여전히 매춘부의 옷을 입고 있는
카라바조가 그린 막달레나는 매우 사실적인 모습이 두드러진다.
카라바조는 이 그림을 그릴 때 다른 작품을 그릴 때처럼
실제로 거리의 여성에게 포즈를 취해 달라고 부탁했다고 한다.

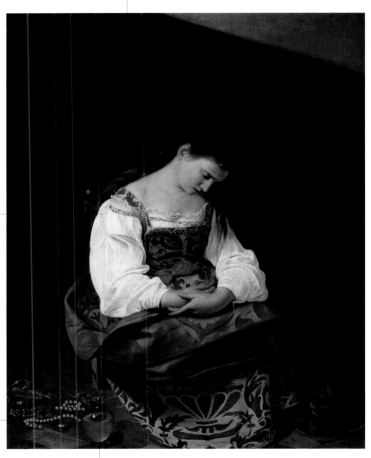

막달레나의 자세는 그녀가
처해 있던 억압된 상태를
암시하는 중요한 역할을
한다. 자신의 죄를 깨달은
막달레나가 고개를 숙인 채
두 손을 무릎에 모으고,
눈을 반쯤 감고 있는 모습은
자궁 속 태아의 자세와
매우 유사하다.

바닥에 떨어진 보석은
막달레나가 과거에 죄인이었고,
세속적 쾌락에 눈이 멀어
그 이상의 것을 보지 못했던
존재였음을 암시한다.
이 경우에 진주는 더럽혀진
순결을 상징하지만
신화에서는 눈물을 상징하기도
한다. 또 아무렇게나 나뒹구는
귀걸이는 막달레나의
처절한 고통을 상징한다.

값비싼 향유가
들어 있는 유리병은
그림 속 여인이
막달레나임을 상징한다.

▲ 카라바조, 〈회개한 막달레나〉,
1594~1595년, 로마, 도리아 팜필리미술관

구원받은 죄인

십자가 왼쪽에 서 있는 막달레나는 오른쪽의 세례 요한과
마찬가지로 삼위일체 신의 신비로운 모습에 넋을 빼앗긴 듯하다.

이 도상의
모델은 회개하고
속세를 떠난
성녀,
도나텔로가
조각한 막달레나
목조상이
보티첼리에게
영감을 준
것으로 보인다.

보티첼리는 이 작품에서 막달레나를
모범적인 가치를 지닌 인물로 표현했다.
이 성화는 피렌체에 위치한
산타 엘리자베타 개종자 교회에
걸기 위해 제작한 것이다.

배경에 암벽처럼 보이는 풍경은
사막으로, 육체적 · 정신적 개혁이
일어나는 장소를 의미한다.
막달레나와 요한은 이 사막에서
기도와 회개의 길을 걷고 있다.

▲ 산드로 보티첼리, 〈회개자들의 성화〉,
1490년경, 런던, 코톨드 미술연구소

르네상스와 바로크 예술에서는 고전 속 고대 여성영웅들의 역사를 이용해
여성의 미덕을 재해석했다. 그리하여 새로운 이미지의 여성상이 탄생했다.

덕망의 모범

Exempla of Virtues

그리스도교 전통에서는 고대라는 시대적 배경도 여성성을 정의하는
중요한 역할을 했다. 오디세우스(호메로스가 쓴 《오디세이아》의 주인공,
이타카의 왕)의 충직한 아내였던 페넬로페(81쪽 참조), 오만한 권력의
희생양이 됐던 루크레치아, 그리고 비르지니아(80쪽 참조), 모범적인
과부의 삶을 살았던 아르테미시아(82쪽 참조)와 소포니스바 같은 여인
들은 성실성과 도덕성을 갖췄으며, 여성의 의무와 용기의 의미를 가
장 효과적으로 보여주는 인생을 살았다. 이들은 자신들이 처한 상황
을 잘 알았고 책임감을 바탕으로 그에 걸맞은 자세와 행동을 취했지
만, 이들의 일대기에서 가장 흥미로운 부분은 책임감이 아니다. 이 여
인들이 주목을 받은 진정한 이유는 그들이 본능에 의해서가 아니라
가족과 사회의 일원으로서 자존심을 가지고 기발한 계획을 통해 대응
할 줄 알았다는 것이다. 이들의 행동은 자기 자신의 미덕뿐만 아니라
가족 전체의 미덕을 지키려 한 것이다. 이러한 차원에서 보면 루크레
치아의 일대기가 가장 의미 있어 보인다. 루크레치아는 어느날 매우
부패한 타르퀴니우스(로마 군주제의 마지막 왕)의 아들
인 섹스투스에게 겁탈을 당했다. 그러자 그녀는 자
신은 물론이고 남편과 아버지의 명예를 되찾기 위해
스스로 목숨을 끊고 만다. 루크레치아의 남편과 아버
지는 그녀의 복수를 다짐했고, 결국 시민 반란을 일
으켜 왕을 로마에서 추방하고 공화정을 세웠다. 젊은
여성의 용기가 시민들이 부정부패와 권력 남용에 맞
서 싸울 수 있게 한 것이다. 루크레치아의 울부짖음
은 민중이 고통에 신음하는 소리, 그녀의 절박한 행
동은 사회적 · 정치적 재건의 상징으로 비유된다.

• **관련항목**
 여성의 미덕, 악한 성,
 황후와 여왕, 여성 지배자,
 정의의 여신

▼ 렘브란트, 〈루크레치아〉,
1666년, 미네아폴리스,
미네아폴리스 미술연구소

보티첼리는 여러 가지 일화를 한 작품에 담기 위해 세 구역으로 나뉜 건축물을 이용했다. 그림 왼쪽에는 비르지니아가 '10인 위원회(로마의 법률을 명문화하기 위해 만들어진 위원회)'의 한 사람인 아피오 클라우디오(아피우스 클라우디우스)에게 강제로 끌려가는 장면이 있다. 그는 비르지니아를 탐하지만 자신의 뜻대로 되지 않자 그녀를 굴복시키기 위한 모략을 꾸민다.

중앙 안쪽에는 거대한 둥지 같은 돔이 있고, 그 밑에 백부장(로마 군대 조직에서 100명의 군대를 거느린 지휘관)이자 비르지니아의 아버지인 루치오 비르지니오(루키우스 베르기니우스)가 열심히 아피오 클라우디오의 잘못을 설명하고 있다. 하지만 '10인 위원회'는 그의 이야기에 시큰둥한 반응을 보인다.

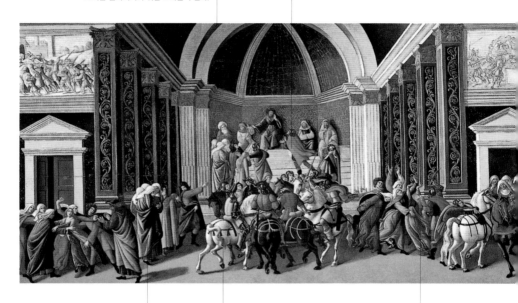

그림에서 사람의 형태가 길게 늘어나 보이는 이유는 건물 벽면을 보호하기 위해 세운 패널 때문이다. 여성을 주제로 한 작품, 특히 덕망이 높은 고대 여성영웅들이 등장할 때에는 이러한 패널을 삽입해서 인물을 조금 더 크게 보이게 하는 효과를 줬다.

충실한 딸이자 배우자의 전형인 비르지니아 이야기는 그림 중앙에 묘사된 시민 반란이 암시하는 것처럼 정치적 성향이 매우 두드러진다. 끝없이 계속되는 독재자의 권력 남용에 격분한 시민들은 반란을 일으켜 독재자를 무찌른다.

아버지의 간곡한 애원에도 불구하고 법정에서는 비르지니아를 아피오 클라우디오에게 보내야 한다는 판결을 내렸다. 그리하여 그는 딸에게 수치를 겪게 하느니 차라리 자신의 손으로 죽이기로 결심한다.

▲ 보티첼리 공방, 〈비르지니아 이야기〉, 1496∼1504년경, 베르가모, 카라라 아카데미

빈틈없고 영리한 페넬로페 뒤에 인간이 저항할 수 없는
매혹적인 노래를 부르는 상상의 괴물 세이렌이 보인다.
세이렌은 아름다운 노랫소리로 뱃사람들을 유혹해 배를
난파시켰다고 한다. 오디세우스는 세이렌의 유혹에 빠져
배를 엉뚱하게 몰까봐 자신의 몸을 돛대에 묶게 하고
노랫소리를 들었다고 한다.

정절을 지키며 남편
오디세우스를 기다린
페넬로페에게 상을 내리듯
남편이 돌아왔다. 그는 누더기를
입고 있어서 거지처럼 보인다.

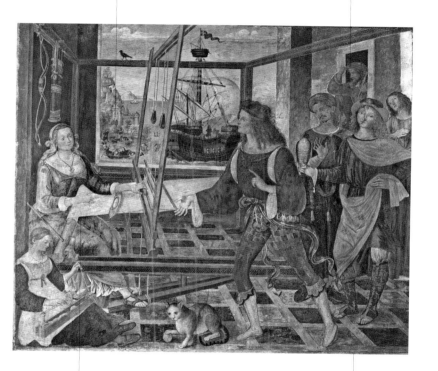

화가는 페넬로페를 충실한 아내로서의 미덕을 갖춘 여성으로 표현했다.
트로이 전쟁에 나간 오디세우스가 죽었다는 소문이 돌자 주변 남자들이
페넬로페를 노리고 그녀에게 구혼을 했다. 그림을 보면 베틀 앞에 앉아 있는
페넬로페에게 남자들이 줄을 서서 구혼한다. 하지만 그녀는 남자들에게
시아버지의 옷을 완성할 때까지 기다려달라고 말하고,
밤이 되면 낮 동안 짰던 천을 다시 풀어버리며 남편이 돌아오기를 기다렸다.

그림 속 저택은
시에나 지방의
유지 가문답게
표현되었다.

▲ 핀투리키오, 〈페넬로페와 구혼자들〉,
1509년경, 런던, 국립미술관

역사학계에서는 이 그림에 작가 발레리오 마시모가
쓴 소설의 일화가 담겨 있다고 해석했다. 그 일화는
마우솔로스의 아내인 아르테미시아가 남편의
주검을 태우고 남은 재를 물에 타서 마심으로써,
남편의 살아 있는 무덤이 된다는 것이다.

최근 일부 사람들은 이 여인이 과부들이
사용하던 베일을 쓰지 않았고, 일반적인
도상들과는 달리 하녀가 남편의 재가 담긴 잔을
들고 있다는 점을 들어 아르테미시아가
아닐 수도 있다는 의혹을 제기했다.

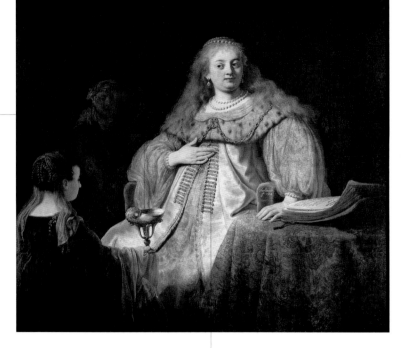

뒤에 있는 노파를
보일 듯 말 듯 희미하게
표현한 것은 앞에 있는
여성을 유디트처럼 보이게
하려는 의도로 보인다.
따라서 이 그림은
홀로페르네스가
젊은 여인에게 술을 권하는
성서 속 이야기를 표현한
것이라고도 볼 수 있다.

아르테미시아, 혹은 유디트로
추정되는 이 여인은 엄격한 표정을
하고 있는 것으로 보아
강하고 용기 있는 여성일 것이다.

▲ 렘브란트, 〈아르테미시아〉,
1634년, 마드리드, 프라도미술관

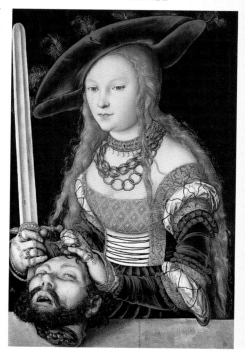

'여걸'은 남성적인 성향을 지닌 여성을 뜻하는 말이다. 하지만 고대에는
영웅적인 행동을 하는 여성을 지칭할 때도 자주 사용되었다.

여걸

Heroine

● **관련항목**

아마존 여성들, 여성의 미덕,
유혹적인 여성, 정의의 여신,
페미니즘과 자아

▼ 루카스 크라나흐,
〈홀로페르네스의 머리를 잡고
있는 유디트〉, 1530년경, 빈,
미술사박물관

강인함은 전통적으로 여성이 갖추어야 한다고 생각한 미덕에 포함되
지는 않는다. 하지만 고대부터 인간의 미덕이라고 여겨지던 것들 중
에서 많은 부분은 힘과 관련된 것이었고, 이 중 용기, 끈기, 결단력은
전형적인 남성의 미덕으로 간주되었다. 하지만 도상학적으로 매우 완
성도 높은 작품들의 여성상을 보면 그중 일부는 어떤 역경 앞에서도
굴하지 않는 영혼의 강인함이 두드러진다. 이러한 여인들의 행동과
차림새에는 남성적인 특성이 반영되어 있기도 하지만 이러한 요소들
이 오히려 본질적인 여성적 아름다움과 매력으로 발
산된다. 구약성서에 등장하는 여성영웅 중에서도 이
러한 예를 찾아볼 수 있는데, 그중 가장 눈에 띄는 인
물은 '유디트'다. 르네상스 시대와 바로크 시대 화가
들은 여걸로서의 조건을 거의 완벽하게 갖춘 유디트
를 자주 그렸다. 아름답고 용감한 유디트는 자신이
사는 도시인 베툴리아가 아시리아 군대에 침략 당
하자 아시리아 장군 홀로페르네스를 암살할 계획을
세우고 늙은 시녀의 도움을 받아 이 위험천만한 계
획을 실행한다. 그녀는 잔인한 아시리아 장군에게
칼을 들이대야 할 때도 한 순간도 주저하지 않는 전
형적인 남성영웅 같은 모습을 보였다. 하지만 유디
트는 홀로페르네스를 유혹할 때 무척 여성적인 모습
이었고, 그리하여 마침내 그를 깊은 잠에서 영원히
깨지 못하게 만들었다.

야엘이 적장인 시스라 장군 관자놀이에
말뚝을 박기 직전의 순간을 묘사한 장면이다.
야엘은 자신의 민족에게 시스라 장군이 위험한
존재라는 것을 잘 알았다. 때문에 그녀의 행동에서는
주저하는 모습을 전혀 찾아볼 수 없다.

화가 젠틸레스키의 작품에 등장하는
성경 속 여성영웅들은 모두 아름답고
매력적이지만, 매우 강하고 단호한
모습을 보인다. 화가는 야엘을 전형적인
여성영웅의 모습에서 벗어나 근엄함이
두드러지는 모습으로 표현했다.

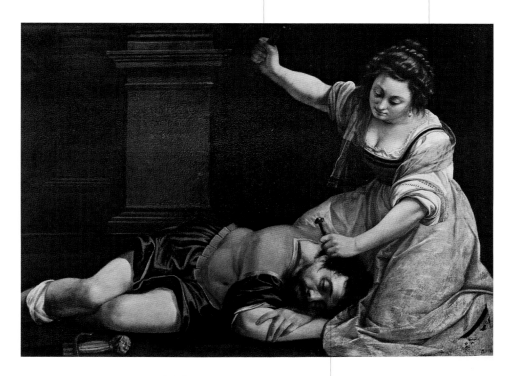

이 장면은 히브리어 성경 판관기에 기록된 일화이다.
가나안 임금 야빈의 군대를 지휘하던 시스라 장군은
자신의 군대가 이스라엘 군대에게 함락되자 간신히 도망쳐나와
케니타 에베르와 그의 아내 야엘의 천막에 피신하게 된다.
야엘은 남편이 없는 사이에 적장 시스라 장군을 감시하다가
그가 잠들자 관자놀이에 말뚝을 박아 살해했다.

▲ 아르테미시아 젠틸레스키, 〈야엘과 시스라〉,
1620년, 부다페스트, 국립미술관

영국인 화가 단테 가브리엘 로세티는 문학, 역사,
신화 속 여성들을 작품의 소재로 활용했는데, 이 중에는
잔 다르크도 포함되어 있었다. 로세티는 1430년대에
뛰어난 활약을 펼친 이 여성 전쟁영웅의 독특한 일대기에 흠뻑
취해 동일한 도상을 여러 차례 작품의 소재로 활용했다.

강한 여성을 상징하는 최고의 모델
잔 다르크가 갑옷을 입고
제단 앞에서 신비의 검에
입을 맞추고 있다. 검에 입술을
대고 있는 얼굴과 칼자루를 꼭 붙잡고
있는 모습에서 남성적 결의가 느껴진다.

잔 다르크가
육감적이고 매력적인
여성미도 갖추고
있음을 표현하기 위해
긴 머리를 강조했다.

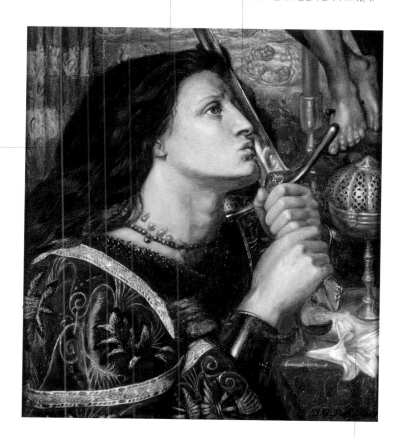

제단 위에 있는, 순수함의 상징인 백합을 비롯한 몇 가지
장식적 요소들은 잔 다르크의 그리스도교적 미덕을 암시한다.

▲ 단테 가브리엘 로세티,
〈자유의 검에 입을 맞추는 잔 다르크〉,
1863년, 스트라스부르, 근현대미술관

여걸

화가 자크-루이 다비드는 프랑스 혁명 후 몇 년간 지속된 정치적 난류를 현실적으로 담은 '화해'라는 주제를 그리기 위해 로마 역사에서 전설적인 일화를 찾았다.

로마를 건국한 로물루스는 로마에 여성의 수가 부족해 문제가 생기자 이를 해결하기 위해 사비니 여인들을 억지로 데리고 와 로마인들의 아내로 삼게 했다. 로물루스 역시 그 여인들 중 한 명인 헤르실리아와 결혼했다. 사비니 남자들은 복수를 하기 위해 달려왔고 마침내 로마 성벽 앞에서 사비니 시민들과 로마인들 사이에 전투가 벌어졌다.

다비드는 다른 작품에서는 여성을 수동적인 역할을 하는 인물로 표현했다. 하지만 이 작품에서는 사비니 여인들을 죽음과 파괴의 소용돌이에 휘감긴 전투 속에 능동적으로 뛰어드는 모습으로 묘사했다.

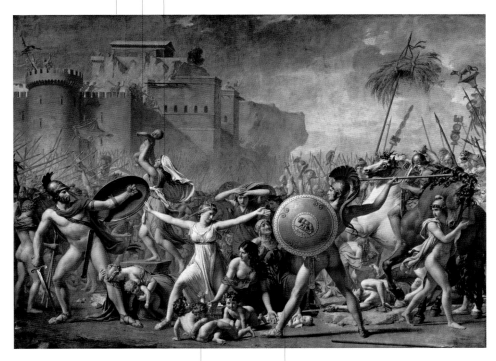

이 그림의 중심축은 헤르실리아다. 그녀는 두 팔과 다리를 펴고, 온 힘을 다해 자신의 남편인 로마 왕 로물루스와 사비니의 왕이자 자신의 아버지인 타지오 사이의 싸움을 막으려 하고 있다.

헤르실리아 주위에 있는 여성들은 자기 자신과 자식들의 몸을 내던져 병정들의 잔인한 살인을 막으려 하고 있다.

▲ 자크-루이 다비드, 〈로마와 사비니의 전투를 종결시킨 사비니 여인들〉, 1794~1799년, 파리, 루브르박물관

푸생이 그린 이 작품은 성경의 창세기(창세기 24장)에 기록된 일화를 묘사한 것이다. 자신의 아들을 결혼시키고 싶었던 아브라함은 하인 엘리에제르에게 적당한 신붓감을 찾아오게 한다. 신붓감을 찾아나선 엘리에제르는 우물가에 도착해 자기와 낙타에게 물을 길어주겠다는 여자가 나타나면, 그 여자를 하느님께서 이삭의 신붓감으로 정해주신 것으로 알겠다는 기도를 한다. 이 기도가 채 끝나기도 전에 한 아가씨가 나타나 그를 위해 물을 길어주었고 엘리에제르는 그녀를 이삭의 신붓감으로 택한다.

이상적인 배우자는 남자가 필요한 것을 잘 알고, 남을 도와줄 줄 아는 상냥한 여성이다. 아브라함의 청에 감사를 전하는 겸손한 레베카의 행동은 오른쪽에서 이 장면을 거만한 눈빛으로 바라보며 시기하는 세 여성과는 확연히 구분된다.

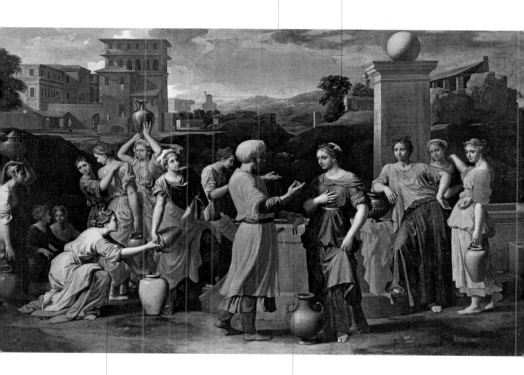

이 작품에서 우물은 여자들의 만남의 장소로 표현되었다. 실제로 물을 길어 나르는 것은 전통적으로 여자들이 해야 할 일이었다.

엘리에제르가 신붓감 레베카에게 신랑집에서 결혼을 약속하는 의미로 보낸 결혼반지와 보석 몇 가지를 건네고 있다. 신부에게 예물을 주는 것은 근대부터 지금까지 이어져 내려온 매우 오래 된 전통이다.

▲ 니콜라 푸생, 〈엘리에제르와 레베카〉,
1648년, 파리, 루브르박물관

그리셀다는 조반니 보카치오의 소설 〈데카메론〉 중
〈그리셀다 이야기〉의 주인공이다. 그리셀다의
겸손한 성품은 살루초 지역 후작의 눈에 띄게 되고,
그는 그녀가 자신에게 순종할 것 같다고 생각하여
그리셀다와 결혼을 한다.

후작은 그리셀다를 시험하기 위해
그녀와 이혼하고 다른 여자와
결혼하겠다고 했다. 그리셀다는
어쩔 수 없이 그의 결혼식을 준비하고,
집 청소와 손님들 시중을 들게 된다.

▲ 그리셀다 이야기의 거장,
〈그리셀다 이야기〉(II와 III), 1500년경,
런던, 국립미술관

후작은 그리셀다의 충성심을
확인하기 위해 자신과 그리셀다 사이에서 낳은
자식들이 죽은 줄 알게 하는 등 통과하기
어려운 시험들을 계획한다.

후작이 그리셀다에게 시험한 것 중 하나는
결혼이 취소된 척하는 것이었다. 그리셀다는
남편이 선물해 준 화려한 옷을 벗고 속옷차림으로
부모님 집으로 돌아가야 했다.

그리셀다의 충성스럽고 순종적인 태도에
만족한 후작은 지금까지의 일들이
자신의 시험이었음을 고백하기로 한다.
그리하여 그녀가 죽은 줄 알고 있던
자식들도 살아 있다는 것을 밝힌다.

끝까지 충성스럽고 헌신적인 모습을 보여준
그리셀다는 훌륭한 아내가 되고자 하는
세상 모든 여성들에게 귀감이 되는
이상적인 여성상이었다.

여성의 미덕

어느 감옥에서 젊은 여인이 노인에게
젖을 물리고 있다. 이는 현대에는
비난받을 만한 장면이지만,
17세기와 18세기에는 예술가들과
대중에게 많은 호응을 받았다.

노인은 감옥에서 굶어 죽는 벌을 받은 시몬이고,
젊은 여인은 노인의 딸 페로이다. 출산한 지
얼마 안 된 페로는 아버지의 목숨을 구하기 위해 위험을
무릅쓰고 몰래 젖을 물렸다. 아버지를 향한
딸의 헌신적인 사랑을 그린 이 작품은
'로마인의 자비'라는 이름으로도 유명하다.

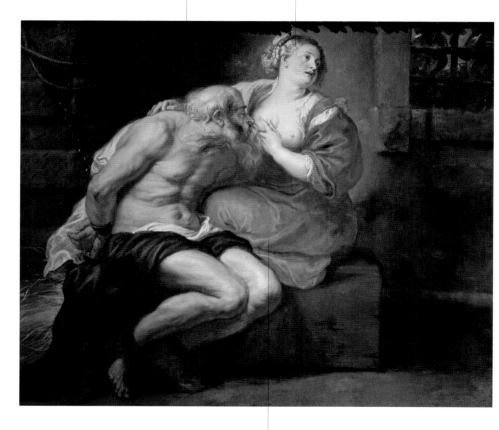

로마의 역사가 발레리우스 막시무스가 쓴
'시몬과 페로의 이야기'는 여성의 두 가지 긍정적인 측면을
보여준다. 하나는 주변 사람들을 대할 때 드러나는
자비심이며, 또 다른 하나는 남성에게 영양을 공급할 수 있는
능력을 갖추었다는 것이다.

▲ 피터르 파울 루벤스,
〈시몬과 페로〉, 1635년경,
암스테르담, 국립미술관

화살을 맞고 쓰러져 있는 남자는 로마 황제 디오클레티아누스의
근위 장교인 성 세바스티아누스다. 그리스도교에 감화를 받아 개종한 그는
그 사실이 발각되자 화살을 맞고 죽는 벌을 받게 된다. 전설에 따르면
과부 이레네가 세바티아누스의 시체를 양지바른 곳에 묻어주러 갔는데
그의 목숨이 아직 완전히 끊어지지 않은 것을 알게 되었다고 한다.
그리하여 그녀는 그를 돌봐주고 몸에 맞은 화살도 빼주었다. 이처럼 고통 받는
사람에게 위로를 해주는 것 역시 전통적인 여성의 미덕으로 간주된다.

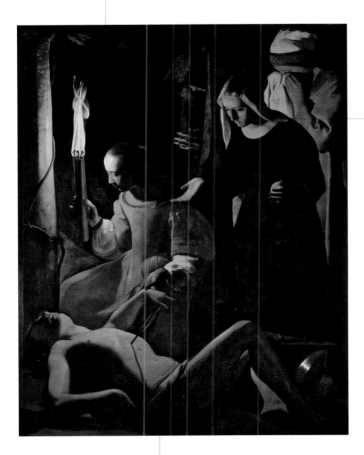

이레네의 성스러운 행동을
본 세 여성은 눈물을
흘리거나 기도를 하거나
동정하는 표정을 짓는 등
각자 다른 반응을 보인다.
세 여인의 공통점은
인간의 고통 앞에서
마음의 동요를 일으켰다는
점인데, 이러한 마음의 동요는
여성의 미덕을 이끌어내는
원동력이 된다.

이 그림은 이레네가 처형을 당한 로마 군인 성 세바스티아누스의
손목을 짚어보는 장면이다. 화가 조르주 드 라 투르는
이 드라마틱하고 감동적인 장면을 다양한 버전으로 그렸다.

▲ 조르주 드 라 투르,
〈성 세바스티아누스의 죽음을 애도하는 이레네〉,
1649년경, 파리, 루브르박물관

미덕과 악덕의 싸움

서양예술사에 깊게 뿌리를 내린 주제인 미덕과
악덕의 싸움은 인간을 고뇌에 빠지게 만드는
선과 악 사이에서의 갈등을 표현하기 위한 것이다.

Struggle Between Vice and Virtue

● 관련항목

동정녀 마리아,
여성의 미덕, 여성–악마,
선입견과 일반적인 인식

이미 5세기 초반부터, 로마 시인 프루덴티우스는 자신의 시 〈영혼의
싸움〉에서 인간의 영혼을 미덕과 악덕이 전투를 벌이는 전쟁터라고
상상했다. 이후 초창기 그리스도교학자들은 영혼의 싸움을, 인간이 악
마는 물론이고 스스로에게 주어진 영원한 형벌과 대결해야 하는 싸움
이라고 해석했다. 사실 인간은 태어날 때부터 원죄로 더럽혀진 존재이
기 때문에 인간이라면 누구나 매일 수많은 유혹과 마주치게 되고 이
유혹은 믿음과 개인의 덕으로만 뿌리칠 수 있다.

여성의 최고 미덕인 정숙함은 육욕을 다스리는 덕목이다. 일찍이
프루덴티우스는 육욕을 선과 악이라는 이분법적인 잣대로 구분할 경
우 악을 대표하는 것이라고 정의했으며, 이는 중세 시대와 르네상스
시대에 매우 다양하게 표현된 소재였다. 이처럼 순결과 육욕의 갈등
을 주제로 한 그림에 윤리적 기능이 포함되어 있다면, 예술가가 작품
을 구상할 때 인간이 원래 가지고 있는 자아와 즉흥적인 자아 사이에
서 갈등을 겪었을 가능성이 농후하다고 볼 수 있다.

미덕과 악덕을 표현할 때 몇 가지 특수한 도상을 사용하는 데 반해,
정숙함과 육욕 사이의 갈등은 이 두 가지 이미지를 갖추고 있는 두 여
성의 육체만으로도 충분히 표현할 수 있다. 육감적인 자태나 굽이치는
긴 머리는 특별한 장식을 추가하지 않
아도 인간의 육욕을 그대로 보여주고,
반대로 온몸을 가린 단정한 모습은 순
수함을 보여준다. 다시 말해 여성의 몸
은 인간의 타락과 완전한 도덕성, 이 두
가지를 모두 상징할 수 있는 팔색조라
고 할 수 있다.

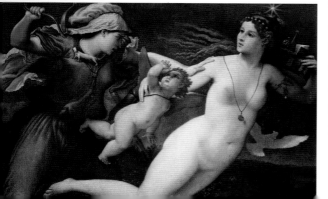

▼ 로렌초 로토, 〈순결의 승리〉,
1530년, 로마, 팔라비치니 미술관

그림 속에 등장하는 처녀는 모두 열 명으로, 이들 중 다섯 명은 마태복음에 기록된 태만하고 신부가 될 준비를 하지 않는 여성의 전형을 여주고, 나머지 다섯 명은 현명하게 갖날을 대비하는 여성상을 보여준다.

이 그림은 부도덕한 여성과 덕을 갖춘 여성의 대조적인 모습을 강조했다. 방 한쪽에는 외모는 아름답지만 우둔해 보이는 처녀들이 모여 있고, 반대쪽에는 현명한 여성들이 우둔한 처녀들과는 등을 돌린 채 자신들의 할 일에 몰두하고 있다.

화가 히에로니무스 프랑켄 2세는 그림 중앙 윗부분에 신의 궁전으로 보이는 원형 신전을 그려 넣음으로써 이 그림이 성경 속 이야기임을 암시했다. 이 신전에는 현명한 다섯 명의 처녀들만 들어갈 수 있고, 나머지 우둔한 처녀들은 가차없이 문전박대를 당한다.

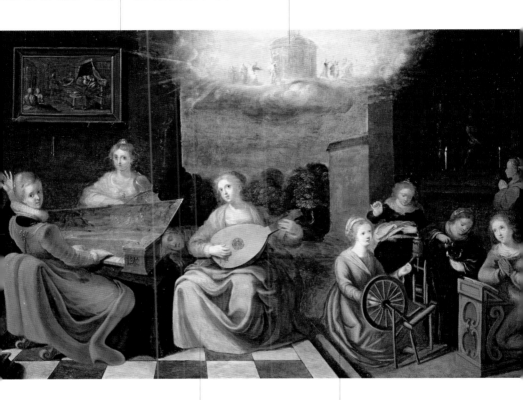

성경 기록처럼 이 그림에서도 상반되는 두 가지 삶의 태도를 볼 수 있다. 우둔한 처녀들은 음악과 풍요로운 음식 같은 육체적인 쾌락을 쫓는다. 그림에서 한 여성은 술을 마시는데 정신이 팔려 있고, 또 한 여성은 깊은 잠에 빠져 있다.

오른쪽에 있는 현명한 처녀들은 덕망 있는 신의 딸이 되기 위해, 위험한 환상과는 거리가 먼 기도와 가사에 전념하고 있다.

▲ 히에로니무스 프랑켄 2세, 〈현명한 처녀들과 우둔한 처녀들〉, 1616년경, 상트페테르부르크, 에르미타주미술관

여성의 부도덕성

Vices Female

전통적으로 여성은 그 존재 자체만으로 육욕과 오만함 같은 부도덕함을 상징했다. 도상학에서도 여성의 형상을 인간의 결함으로 보는 경우가 많다.

• 관련항목

성욕, 미덕과 악덕의 싸움,
여성-악마, 유혹적인 여성,
매춘부, 매춘 중개인,
나쁜 아내와 나쁜 어머니,
거울에 비친 누드,
선입견과 일반적인 인식,
페미니즘과 자아

▼ 〈육욕〉, 기둥 일부, 12세기,
베즐레이, 성 막달라 마리아 대성당

전통적으로 여성의 전형적인 결함이라고 생각했던 부도덕성에는 여러 가지가 있다. 육욕, 절제하지 못하는 호기심, 허영, 입으로만 내뱉는 거짓된 사랑 등 여성의 죄악에 포함되는 항목은 헤아릴 수 없을 정도로 많다. 이는 여성은 원래 음탕한 존재이기 때문에 태어날 때부터 육체적인 쾌락을 쫓는다고 여기던 선입견이 수 세기 동안 점점 더 강해지면서 여성 비하에 이른 것이다.

고대 아리스토텔레스와 갈레노스는 여성의 출산 능력에 관해 의학적으로 연구한 바 있다. 하지만 이후 그리스도교 사람들은 여성을 물리학적 차원에서 바라보는 대신 창세기의 기록을 바탕으로, 인류 전체를 죄악과 죽음에 빠지게 만든 사악하고 부도덕한 존재로 생각했다. 그리하여 여성의 누드는 음탕한 이미지의 대명사가 됐고, 이후 오랜 세월 동안 여성의 벗은 몸은 외설이라는 생각이 지속되었다.

오만과 허영 역시 여성의 전유물처럼 굳어진 개념이다. 일부 사물도 오만과 허영을 부각시키는 요소로 사용되는데, 그중 가장 대표적인 것은 거울이다. 도덕주의자들과 그리스도교 창시자들의 매도로, 거울은 젊은 여성은 물론이고 젊음과 아름다움이 시들어가기 시작하는 여성들까지도 자신의 외모를 좀 더 매력적으로 보이도록 하기 위해 장식을 하고 화장을 하게 만드는 진정한 유혹의 도구가 되었다. 거짓과 기만, 천박함과 더불어 또 여성이 가진 최악의 단점으로 꼽히는 것은 바로 자신의 입에서 나오는 말을 통제하지 못하는 것이다. 남의 일에 사사건건 간섭을 하지 않고 배기지 못하는 여성은 예나 지금이나 항상 비난의 대상이 되며, 이브 역시 뱀의 음흉한 질문에 성급히 입을 열어 재앙을 받은 여성으로 꼽힌다.

나쁜 정부의 상징인 독재자 형상 위에
탐욕의 신, 오만의 신, 허영의 신이 있다.
이 그림은 시에나의 푸블리코(시청사)
'9인정부(한때 시에나를 통치했던 정부 체제 — 옮긴이)
의 방'에 있는 벽화로, 정치를 주제로 한
연작 중 일부이다.

오만의 신은 아름답고 단정하지만
위협적인 무기를 들고 있는
여성의 모습을 하고 있다.
왼손에 들고 있는 무기인 멍에는
상대를 굴복시키기 위한 것이고
오른손에 들고 있는 검은
상대를 죽이기 위한 것이다.

우아하고 호화롭게 장식한
허영의 신은 만족스러운 표정으로
거울을 바라보고 있다.
그러나 허영의 신의 매력적인
아름다움은 손에 들고 있는
시든 야자수가 보여주듯
한순간의 허상일 뿐이다.

세 인물 중에서 가장 매력적이지
않은 여성은, 성적인 차원에서는
죄질이 그리 나쁘지 않은 탐욕의 신이다.

▲ 암브로조 로렌체티,
〈나쁜 정부의 알레고리〉(부분),
1338~1340년, 시에나, 푸블리코 궁전

오만의 신은 전형적인 도상학적
개념을 이용해 거울을 보는 여성으로
표현했다. 거울은 여성이 선천적으로
가지고 있는 허영의 상징이다.

인간의 원죄를 표현한 다른 작품들과 마찬가지로
이 작품에서도 오만의 신 뒤에 악의 형상이 나타나 있다.
여기에서는 거울을 들고 있는 악마가 악의 상징이다.
화가 보스는 옷만으로는 인간의 일상적인 현실과
연결시키기 어렵다고 판단해서 악마의 머리에
하녀들이 쓰는 모자인 보닛을 씌움으로써
현실성을 강조하려 했다.

바닥에는 보석이 담긴 상자가 있다.
보석은 외모를 가꾸는 데 치중해 교인들과
그리스도교 창시자들의 손가락질을 받은 여자들이
무한한 애정을 쏟았던 장신구를 대표한다.

오만은 일곱 가지 원죄 중 하나다. 이 작품에서는
일곱 가지 원죄가 눈의 홍채와 매우 유사한
둥근 원 주위에 방사형으로 나열되어 있고,
중앙에는 '조심해라, 하느님이 바라보고
계신다(Fai attenzione, Dio ti guarda)'라는 문구와 함께
그리스도가 자리하고 있다.

▲ 히에로니무스 보스, 〈일곱 가지 원죄〉(부분),
1475~1480년, 마드리드, 프라도미술관

이 판화는 고야의 《변덕》 연작 중 하나로,
화면 오른쪽에 서 있는 두 인물의 위선적이고
오만한 태도에서 보이듯이 인간의 어리석음은
내재되어 있을 때보다 겉으로 표출되었을 때
훨씬 더 위태로울 수 있다는 것을 표현하고 있다.
두 인물 중 남성은 추접한 행각을 벌이려 하고,
여성은 뻔뻔한 얼굴로 남성의 유혹을 받아들인다.

고야는 교태와 염문이라는 여성의 두 가지
악덕을 자신의 작품 소재로 꾸준히 사용하여
당시의 사회상을 예리하고 신랄하게 풍자했다.

마하와 그녀의 구애자 뒤에서 두 노파가 손가락질을 하고 있다.
하지만 이 두 사람은 누군가가 자신들을 머리부터 발끝까지 탐색하고 있다는
사실을 전혀 모르고 있다. 고야는 이 두 노파도 곱지 않은 시선으로 바라봤다.
주름이 가득하고 치아가 빠진 흉측한 모습의 두 노파는 매춘 중개인인데,
자신들의 허물은 생각하지도 않고 남의 애정행각을 비웃고 있다.

▲ 프란시스코 고야,
〈탈 파라 쿠알(Tal para cual, 도토리 키 재기)〉,
《변덕》 연작 중 5번, 1799년

여성-악마
Woman-Devil

인간을 원죄의 길로 빠지게 한 근본적인 책임자인 여성은 그리스도교 시대 초창기부터 악마나 악과 관련한 이미지를 가지고 있었다. 이러한 경향은 미술도상에도 반영되었다.

● **관련항목**

여성의 악덕, 유혹하는 여성,
매력적인 여성, 파괴적인 여성,
마녀, 여성의 육체, 누드

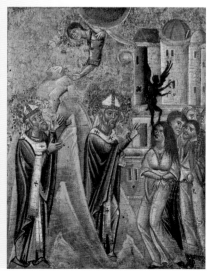

▼ 피사의 화가, 성 베라노 성당
제단 현수막(부분), 1270~1275년,
밀라노, 브레라미술관

'지옥의 문', '세상 모든 육욕의 항아리' 같은 문구는, 중세 작가들이 인류를 원죄의 길로 빠지게 한 근원인 여성의 성적 충동을 표현할 때 사용하던 것들이다. 일부 가톨릭 교회 신부들은 이브가 뱀의 유혹에 넘어가지 않았다면 모든 인간이 지금까지도 에덴동산에서 달콤한 인생을 즐길 수 있었을 것이라고 주장한다. 이렇듯 여성은 절대적인 악, 즉 악마와 동일시되었고 이는 도상학적 개념의 기원이 되어 중세 미술에서는 여성의 모습이 사탄 자체가 되기에 이르렀다. 여성을 악마의 모습으로 변형시킬 때는 발처럼 노출이 덜 되는 부분은 단순하게 표현하고, 곱슬거리는 긴 머리와 젖가슴, 그리고 부드러운 신체 윤곽처럼 여성적인 매력을 상징하는 부분들은 최대한 부각시켰다. 그 결과 아름다우면서도 기괴하고, 매력적이지만 위협적이고, 동시에 여성의 육체를 통해 육욕을 자극하는 인물이 탄생했다. 또 유혹하는 뱀을 여성과 유사한 외모로 표현하는 경우도 자주 볼 수 있는데, 이 경우에는 메소포타미아 지역의 일부 히브리어 문서나 그리스도교 문서에서 악마로 기록되어 있는 릴리트 신화를 연상시키는 이미지를 사용했다. 일부 문헌들에 의하면 아담의 첫 번째 부인이었던 릴리트는 낙원에서 쫓겨난 후, 뱀의 형상으로 아담과 그의 새로운 아내 이브에게 다시 나타나 금단의 열매를 먹게 했다고 한다.

여성-악마라는 공식 외에도, 그리스도교 도상에는 여성이 사탄의 세계에 이끌리기 쉬운 존재라는 것을 증명하는 또 하나의 인물상이 있다. 바로 악마에게 사로잡힌 여성, 특히 성자의 전기를 다룬 문헌류에서 사탄으로 인해 신에 대한 믿음을 잃은 여성으로 자주 등장하는 인물상이다.

바티칸 벽화에서는 신과 인간의 형상을 동일시하는 '신인동형설'을 바탕으로
악마를 표현할 때 머리와 몸을 여성의 모습으로 표현했다.
이 작품의 화가 미켈란젤로는 유혹하는 뱀을 여성으로 표현하는 전통적인 도상을
자신의 작품에 그대로 사용했다. 이 작품이 탄생하기 전에도
브란카치 예배당에 마솔리노가 그린 동일한 제목의 작품이 있었다.

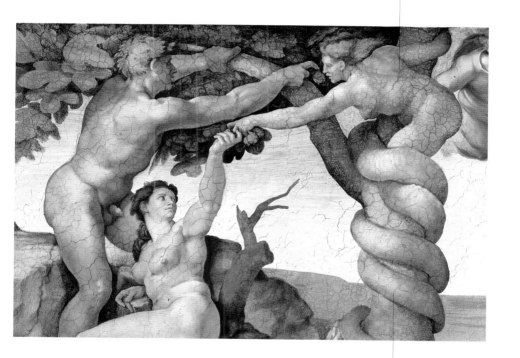

반은 뱀이고 반은 여성인 이 악마적 형상은 일부 유대 신화와
그리스도교 문서에 등장하는 릴리트를 암시한다. 일부에서 아담의
첫 번째 아내라고 추측하는 릴리트라는 인물은 에덴동산에서
추방을 당했지만, 복수를 하기 위해 뱀의 모습으로 돌아와
아담과 그의 새 아내에게 금단의 열매를 먹게 만들었다고 한다.

▲ 미켈란젤로, 〈원죄〉,
1508~1512년, 바티칸, 시스티나 성당

여성-악마

성모 마리아의 수태에 관한 주제가 교리화되기 전에,
이 주제는 반종교주의자들 사이에서 심각한 논쟁을 불러 일으켰다.
이 작품의 도상은 예술가가 아니라 프란체스코 수도회와 가까운
누군가의 영향을 받았을 것으로 추측된다.

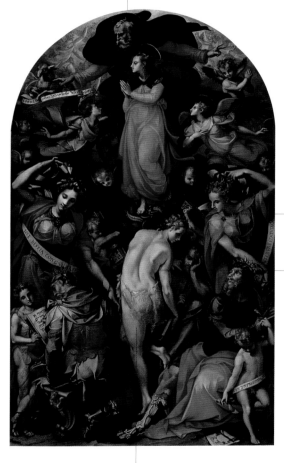

화폭의 중심에 선과 악을
상징하는 나무가 있고,
삶과 죽음을 암시하는
마리아와 이브가
나무를 둘러싸고 있다.

원래 피렌체 온니산티 성당 제단의
일부를 장식했던 이 작품은
등을 돌리고 있는 알몸의 이브와
정면을 향하고 있는 동정녀
마리아의 상반된 이미지를
바탕으로 한다. 이브는 죄와 악의
이미지를, 마리아는 그 어떤 오점도
없는 완벽한 여인상을 상징한다.

이브의 벗은 몸과 등을 돌린 자세는
당시의 사회적 윤리에서 벗어나 많은 비판을 받았다.
이 때문에 이브의 몸에 모피를 소재로 한 수도복을 입혔다가
최근에 알몸상태로 작품을 복원했다.

▲ 카를로 포르텔리,
〈성모 마리아의 수태에 대한 논쟁〉,
1566년, 피렌체, 아카데미아미술관

이브는 악을 받아들이고, 아무런 망설임 없이 자신의 동반자에게
금단의 열매를 먹게 하여 신에게서 멀어지도록 만드는,
유혹하는 여성을 의인화한 인물이다.

유혹하는 여성

Temptress

여성이라는 존재에 전통적으로 부여된 수많은 부정적인 이미지들 중
에는 불안정성도 포함되어 있다. 불안정하고 사교성이 없는 여성은,
어떻게 하면 인간의 약점을 이용해 자신의 편으로 끌어들일 수 있을
지를 잘 아는 악마의 먹잇감이 되기 쉽다. 에덴동산에서 뱀이 이브를
유혹한 것은 우연이 아니었던 것이다. 뱀은 애초에 자신의 꾐에 누가
쉽게 넘어올 것인지를 잘 알고 있었고, 그리하여 이브에게 접근해 별
다른 노력없이 금단의 열매를 먹게 하는 데 성공했다. 이브는 에덴동
산의 중심에 서 있던 나무 열매를 먹으면 안 된다는 것을 알고 있었으
면서도, 의지가 약하고 성격이 급해 뱀의 말을 그대로 믿고 유혹에 넘
어가버린다. 게다가 자신만 유혹에 넘어간 것이 아니라 아담까지 유
혹해 끝없는 절망과 고통의 세상 속으로 끌어들인다. 이브는 자신이
위험한 사탄의 하수인이 되어가고 있고, 악마의 계획에 악의가 있다
는 것을 알고 있으면서도 아담을 유혹했다. 창세기의 내용을 바탕으
로 하면, 이브는 여성적인 매력과 술책으로 아담을 자신에게 빠져들
게 하고 조종할 수 있는 능력을 가지고 있었다. 이 때문에 아담을 시험
에 들게 하고자 했던 악마에게는 이브가 절대적
으로 필요한 인물로 보였을 것이다. 안토니오 아
바테를 비롯한 성자들뿐만 아니라 과거부터 현
재까지의 문화계 및 과학계 인물들 역시 이브 같
은 악마적 여성의 유혹에 넘어가 자신들이 가야
할 길을 놓치고 위기를 맞은 경우가 많다. 여성은
미술에서도 악마적이고 본능적인 이미지로 비춰
진 것으로 보아, 여성의 섹시함과 매력은 거부할
수 없는 유혹임이 분명하다.

● **관련항목**

여성의 악덕, 여성−악마,
매력적인 여성, 파괴적인 여성,
여성 지배자, 여성의 육체,
누드, 선입견과 일반적인 인식

▼ 헤릿 판 혼트호르스트,
〈청렴한 철학자〉, 1623년,
개인소장

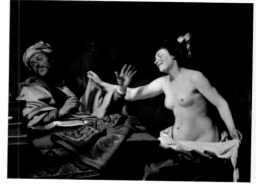

유혹하는 여성

아래쪽으로 내려가는 이브의 손동작은 희생양인 아담을 향해
내려오는 뱀의 움직임과 조화를 이룬다. 악마의 창조물인
뱀의 동작은 이브와 같은 의도를 품고 있으며,
악마에게 이브는 아담을 죄악으로 인도하기 위해 필요한 존재다.

풍성하게 굽이치는 머리를
늘어뜨린 매력적인 이브가
왼손으로는 금단의 나무에서
열매를 따려 하고 있고,
오른손은 아담의 성기를
더듬으려 하는 것처럼 보인다.
화가 얀 마뷔즈는 이 작품에서
이브의 성욕이 원죄를 발생시킨
주범인 것으로 표현했다.

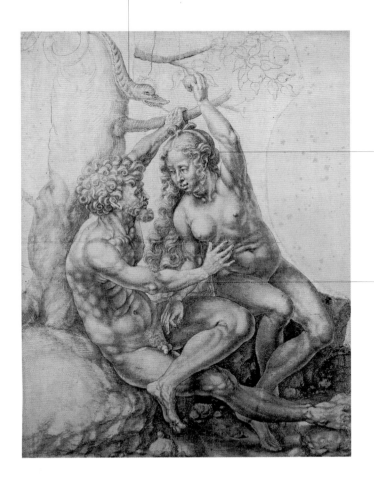

한눈에 보기에도 우위에 있는
이브의 위치와 그녀의
성적 아름다움은 아담에게는
저항할 수 없는 유혹이고,
아담은 그 유혹에 대한 대답으로
이브의 가슴으로 손을 뻗는다.
그림 중앙에서 교차된 아담과
이브의 두 팔은 성적 분위기가
고조되고 있음을 암시하며,
이런 행동의 결과로 인간에게
비극이 찾아오게 된다.

▲ 마뷔즈, 〈아담과 이브〉,
1525년경, 프로비던스, 미술박물관

플랑드르파 화가 파티니르가 그린
독특한 풍경 속에 성 안토니우스가
우아한 차림을 한 매력적인
세 여인과 함께 있다. 한 여인은 성자인
안토니우스를 괴롭히는 것을 즐기는
것처럼 보이고, 나머지 두 여인은 최고의
죄악을 상징하는 사과를 건넨다.

이 그림에서도 악은 성자의 믿음을
흔드는 여성의 모습을 하고 있다.
이 작품은 파티니르와 마시스가 공동으로
작업을 했는데, 인물을 그린 마시스는 특히
수면에 비친 자신의 모습을 바라보며
머리를 쓸어내리는 여성을 비롯해
목욕하는 여성들의 성적 매력을 강조했다.
이 또한 여성의 허영을 암시한다.

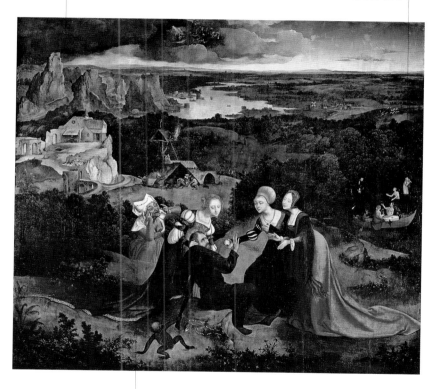

이 작품에 등장하는 노파는 천사의 얼굴을 한
세 여인의 본성을 암시하는 인물이다.
무시무시한 노파의 시선은 흰자위가 희번덕거리고,
어금니는 짐승처럼 뾰족하며, 가짜 손톱을 붙이고 있다.
심지어 옷 밖으로 삐져 나온 젖가슴도 기괴하고 혐오스럽다.

▲ 요아힘 파티니르와 캉탱 마시스,
〈성 안토니우스의 유혹〉,
1520～1527년경, 마드리드, 프라도미술관

매력적인 여성

Seductress

아무리 현명하고 강한 남성이라도 무방비 상태로 당할 수밖에 없는 것이 있다. 남성이기 때문에 피할 수 없는 이 강력한 무기는 바로 여성의 유혹이다.

● 관련항목
여걸, 여성의 악덕,
파괴적인 여성, 여성 지배자,
매춘부, 여성의 육체
선입견과 일반적인 인식

▼ 구스타프 클림트, 〈유디트 I〉,
1901년, 빈, 미술사박물관

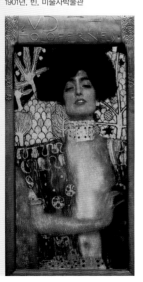

메소포타미아 신화에서부터 유대 · 그리스도교 전통, 그리스 신화, 로마 교리에 이르기까지, 여성의 매력과 그 매력 속에 잠재된 엄청난 침투력에 관한 신화는 어느 문화에서나 찾아볼 수 있다. 물론 그 특징과 접근 방식은 조금씩 다르다. 예를 들어 유디트와 홀로페르네스의 이야기에서 볼 수 있는 것처럼, 유혹을 하는 여성의 매력은 그 무엇으로도 꺾을 수 없는 강한 힘을 굴복시키는 훌륭한 무기가 될 수 있기 때문에 반드시 부정적으로만 그려지는 것은 아니다. 아시리아 군대에 포위되어 항복할 위기에 처한 베툴리아에 사는 유디트에게 남은 것은 젊은 여성의 아름다움밖에 없었고, 유디트는 이를 이용해 군사적으로는 월등히 강하지만, 매혹적인 여성 앞에서는 한없이 약한 억압자를 무찌른다. 경전을 보면 유디트는 홀로페르네스에게 가기 전에 자신의 모습을 더 매력적으로 보이게 하기 위해 아름답게 치장했다고 한다.

여성의 육체는 유혹을 하는 과정에서 핵심적인 역할을 한다. 살로메는 아름답고 육감적인 외모에 에로틱한 춤을 춰 삼촌이자 계부인 헤로데의 이성을 잃게 만들었다. 구약성경에서도 삼손을 파멸로 몰고 가는 델릴라는 여성을 찾아볼 수 있다. 그리스 신화에 나오는 키르케라는 마녀는 눈이 부신 외모에 인간의 정신을 혼미하게 만드는 마력을 가지고 있었다. 이와 비슷한 예로 아름다운 노래를 불러 인간을 유혹하는 세이렌이라는 괴물도 있다. 유혹을 하는 여성상이 많은 만큼 이들의 희생양이 된 남성도 많다. 이 남자들도 여성의 육체와 특성이 남성의 상상력을 자극하는 두려운 무기라는 것은 알지만, 그럼에도 불구하고 이들 중 여성의 유혹에 저항하는 법을 아는 이는 찾아보기 힘들다.

플랑드르 화파의 거장 루벤스는 '삼손과 델릴라'를
주제로 그림을 그렸던 다른 화가들과는 달리,
삼손의 머리카락을 델릴라가 아닌 어느 블레셋 사람이
자르도록 설정했다. 따라서 이 작품에서 델릴라의 역할은
삼손을 유혹해서 그를 무방비 상태로 만드는 것이었다.

델릴라에게 삼손을 유혹해서
힘의 비밀을 캐내도록 사주한
블레셋 사람들이 문 앞에서 그녀를
기다리고 있다. 유대 영웅 삼손은
머리카락이 잘리자마자 블레셋
사람들에게 잡혀가게 된다.

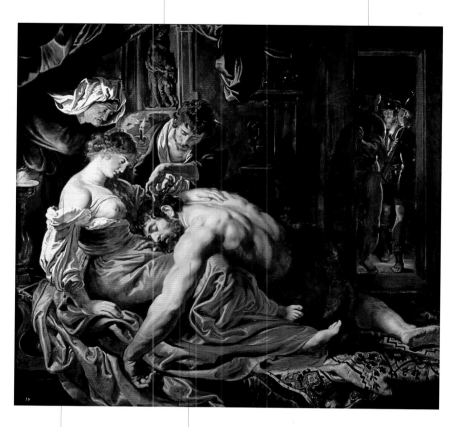

루벤스가 그린 델릴라는 치명적인
매력을 발산하는 외모로
삼손을 유혹해 파멸시키는 역할을
맡았다는 설정이 이색적이다.

델릴라의 무릎 위에서 잠든 삼손은 타의 추종을 불허하던 힘을 잃어
한없이 약한 남성처럼 보인다. 델릴라의 허벅지에 머리를 누이고
한쪽 팔은 힘없이 늘어뜨리고 있는 그의 모습에서 삼손이
여성의 매력 앞에서 스스로를 자제하지 못했다는 것을 추측할 수 있다.

▲ 피터르 파울 루벤스,
〈삼손과 델릴라〉, 1610년경,
런던, 국립미술관

힐라스는 이아손과 함께 황금양모를 구하기 위해 모험을 떠난
아르고 원정대의 일원이다. 그리스 신화에 따르면 이아손과
헤라클레스가 노젓기 시합을 하다가 노를 부러뜨려 원정대는
항해를 멈추고 미시아 섬 연안에서 노를 만들 나무를 베러 갔다.
그동안 동료들이 마실 물을 구하러 갔던 힐라스는 님프들이 모여 있는
연못으로 빨려 들어가 영원히 돌아오지 못했다고 한다.

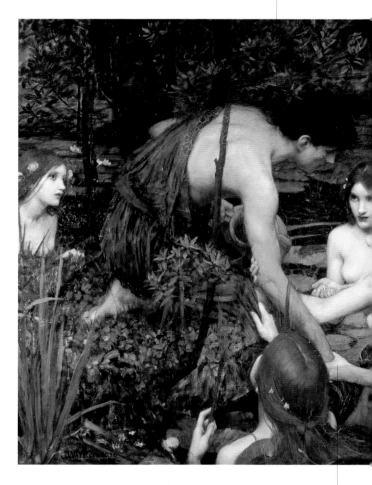

화가 워터하우스는 힐라스가 눈처럼 흰 피부에 비단처럼 매끄러운
긴 머리카락을 늘어뜨린 님프들에게 다가가는 순간을 포착했다.
님프들의 유혹적인 눈빛과 힐라스를 집요하게 잡아당기는 모습을 보면
그가 이곳을 빠져나갈 수 있는 가능성은 거의 없어 보인다.
힐라스는 이미 연못 아래에 있는 님프들의 왕국 쪽으로 내려가기 시작했다.

연못은 여성을 비유하는 깊고 신비로운 장소로,
남성이 한번 이 쾌락의 샘에 빠지면
파멸에 이르러 다시 빠져나오기 어렵다.

워터하우스 이전에도 '힐라스와 님프들'
이라는 주제를 그린 예술가들은 많았고,
이는 현대미술에서도 인기 있는 주제 중
하나다. 19세기 말의 문화적 환경에서는
이 주제가 남성을 유혹해 파멸의 길로
이끄는 유혹적이고 파괴적인 팜 파탈을
상징하는 것이라고만 생각되었다.

▲ 존 윌리엄 워터하우스, 〈힐라스와 님프들〉,
1896년, 맨체스터, 맨체스터미술관

매력적인 여성

화가 귀스타브 모로는 살로메라는 인물에 거의 광적으로 집착해, 그녀를 소재로 하여 여러 점의 다양한 작품을 그렸다. 한 인물을 다각도로 해석한 귀스타브 모로의 작품을 통해 화가로서의 독특한 창의성을 엿볼 수 있다.

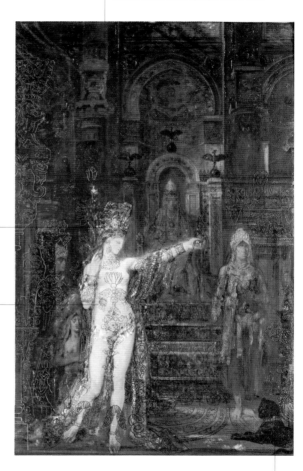

이 작품에는 육감적이고 에로틱한 분위기가 담겨 있다. 살로메가 치명적인 춤을 추는 이 장면은 인도와 이집트, 페르시아 전통 무용에서 영감을 받아 연출되었다. 이는 성서에 등장하는 일화를 지극히 개인적인 시각에서 동양적으로 재해석한 것이다.

이 작품의 핵심은 기괴한 형태의 꽃을 비롯한 몇 가지 모티프를 문신으로 새긴 주인공 살로메의 몸이다. 곳곳에 그려진 장식은 도상학적 의미를 감소시킬 수 있기 때문에 삭제하려 했던 것으로 보인다.

검은 표범은 육체적 욕망의 상징이다. 갈릴리와 페레아의 통치자였던 헤로데는 동생 필리포스의 아내 헤로디아와 결혼을 했다. 세례자 요한은 이를 옳지 않은 일이라고 간하였고, 헤로디아는 이 때문에 요한을 밉게 보았다. 그리하여 자신의 딸 살로메에게 의붓아버지인 헤로데 왕 앞에서 춤을 추어 그의 마음을 산 뒤 그 대가로 세례자 요한의 목을 가져오라고 시킨다.

▲ 귀스타브 모로, 〈살로메〉, 1874년경, 파리, 귀스타브 모로 국립박물관

"내면의 적인 극단적인 광기에 사로잡힌 맹렬한 불꽃 같은 여성은
남성을 다치게 할 수 있는 모든 것을 배우고, 또 가르친다."
(힐데베르트 데 라바르뎅, 11세기 말~12세기 초)

파괴적인 여성

Destructive

아름답지만 저주받았고, 매혹적이지만 남성을 파멸로 이끌고, 육감
적이지만 치명적인 여성. 이러한 전형적인 팜 파탈에 대한 전설은 서
양 역사 전반에 걸쳐 존재했고, 특히 19세기 말에서 20세기 초반에
는 이러한 여성상이 급부상했다. 이미 중세 시대부터 작가들은 강한
파괴적 욕망을 감추고 있는 여성의 섬세하고 매혹적인 아름다움이라
는 덫에 걸린 남자들을 관찰했다. 당시에는 여성이 타고난 출산 능력
에서 기인한 힘과 악에 쉽게 빠져드는 여성만의 특성에서 기인한 힘,
이 두 가지 힘이 공존한다고 생각했다. 그리하여 여성은 어느 순간에
는 생의 근원으로, 한편으로는 인간을 죽음으로 이끄는 피할 수 없는
종착점으로 비춰진다. 여성의 육체는 생명 탄생의 상징이기도 하지만
동시에 육체의 죄악, 즉 인간의 타락과 죽음을 상징하기도 하는 것이
다. 그 때문에 피터르 브뢰헐의 작품 〈죽음의 승리〉에서는 타락과 죽
음의 상징으로 여성의 이미지가 사용되었고, 다른 작품들에서는 여성
이, 이브를 유혹한 뱀처럼 사악한 모습으로 표현
되기도 한다. '죽음'이라는 주제 외에도, 역사 속
에 등장하는 수많은 여성의 얼굴과 몸, 혹은 몸
짓 속에는 파괴력이 잠재되어 있다. 이러한 여성
중에는 앞서 언급한 이브, 델릴라, 살로메, 유디
트처럼 성서 속에 등장하는 여성을 비롯해, 신화
에서는 남성의 피를 먹고 사는 뱀파이어 릴리트,
문학작품에서는 남성을 파괴하고 스스로도 자멸
하는 두 여성, 에밀 졸라의 소설 《나나》의 주인
공과 프로스페르 메리메의 소설 《카르멘》의 주
인공이 있다.

● 관련항목

여자-악마, 유혹하는 여성,
매력적인 여성

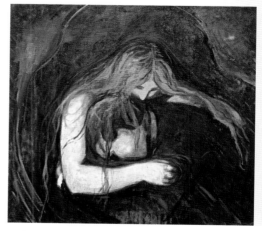

▼ 에드바르트 뭉크, 〈뱀파이어〉,
1893~1894년, 오슬로,
뭉크박물관

이 작품에는 이브와 이미 부패가 진행된 시체가
대조적으로 표현되어 있다. 이브는 정면을 보고 있고,
시체는 나무 뒤에서 등을 돌리고 있다. 이브의 몸은
아름답고 매력적이지만, 시체의 외모는 무척 혐오스럽다.
이브의 표정은 거의 즐기는 것처럼 보이지만
죽음을 상징하는 시체는 두려움에 떨고 있다.
이 둘은 이처럼 대조적인 모습을 하고 있지만
서로를 보고 있다.

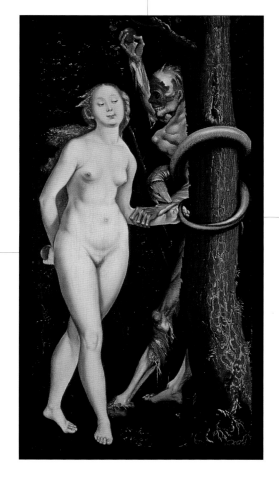

이브의 표정과
당차고 계획된 듯한 행동에서
그녀가 상대에 대한 모든 것을
알고 있음을 추측할 수 있다.
이브는 한 손에는
금단의 열매를 감추고
죽음에게 자신을 따라
해보라는 듯한 눈빛을 보내고
있으며, 나머지 한 손에는 뱀의
꼬리를 잡고 언제라도 죽음을
공격할 준비를 하고 있다.

그림 중앙에 두 인물의
팔을 교차시킨 것은
육체적 욕망을 불러일으킨
이브(원인)와 이브의
유혹에 넘어간 시체(결과)의
관계를 강조하기
위한 것으로 추측된다.

▲ 한스 발둥 그린,
〈이브와 죽음, 그리고 뱀〉,
1510∼1515년경, 오타와, 캐나다 국립미술관

〈마라의 죽음 I〉이라는 제목을 통해 침대 위 시신이 1793년 샤를로트 코르데(지롱드 여성 당원)에게 살해된 프랑스 혁명가 장 폴 마라라는 것을 알 수 있다. 하지만 그림만 봐서는 이러한 역사적 사건과 연결시킬 수 있는 요소나 여성이 남성을 살해한 범인이라는 것을 암시하는 도구가 전혀 나타나 있지 않다.

노르웨이 화가 뭉크는 이 작품이 제작된 1907년도에, 동일한 주제로 자신의 고통스러운 삶을 담은 또 다른 작품을 선보였다. 뭉크는 생애 두 번째 연인 툴라 라르센과 결별을 하는 과정에서 총에 맞아 손가락을 다쳤다. 이때 깊은 상처를 받게 된 그는 〈마라의 죽음 I〉속 주인공 마라처럼 여성의 잔인성에 완전히 압도당한 듯하다.

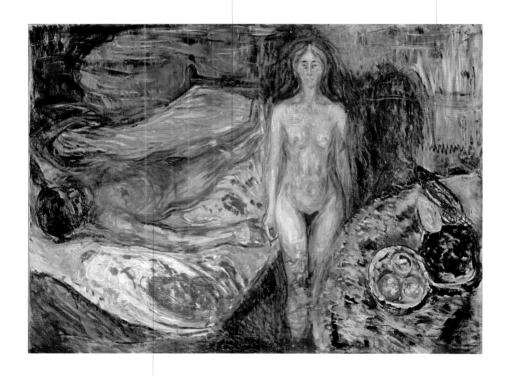

남자는 피로 얼룩진 침대 위에 십자가에 못 박힌 그리스도처럼 양팔을 벌리고 대각선을 그리며 누워 있다. 그에 반해 여자는 두 팔을 몸에 붙이고 부동자세로 서 있다. 두 사람의 자세에서 살인을 한 사람은 여자이고, 여자의 파괴 본능에 희생된 것은 남자라는 것을 추측할 수 있다.

▲ 에드바르트 뭉크,
〈마라의 죽음 I〉,
1907년, 오슬로, 국립박물관

여성 지배자

Dominatore

근대에 가장 대중적으로 떠오른 도상학 주제 중 하나는
남성이 여성의 지배를 받는 모습을 꼽을 수 있다.
이 같은 도상은 남녀의 역할이 전환된 상황을 보여준다.

● **관련항목**

여걸. 여성의 악덕.
유혹적인 여성. 매력적인 여성.
파괴적인 여성. 역할 구분

▼ 로드리고 알레만,
〈여자에게 맞는 남자〉.
1947년. 플라센시아(스페인).
누오바 대성당 복도

근대 초기, 그동안 조명 받지 못했던 여성 지배자의 이미지가 대중의
인기를 얻게 된 가장 큰 이유는 인쇄술의 보급 때문이었다. 서양에서
는 남녀의 역할을 전환하는 것이 오랜 세월 동안 놀이문화의 전통으
로 계승되어왔다. 이는 일시적이기는 하지만 사육제(카니발) 같은 의
식을 통해 남성과 여성이 서로의 신분과 지위를 맞바꿔보는 기회를
가졌던 것에서 유래한 듯하다. 1610년대, 특히 일부 북유럽 지역에서
는 남녀의 역할전환을 주제로 한 도상들이 봇물처럼 쏟아져 나왔다.
인물과 일화가 가지각색이기는 하지만 그 중에서 특히 각광을 받은
이미지는 남성이 다양한 형태의 속임수와 유혹에 넘어가 여성에게 남
성으로서의 우월성을 빼앗기는 희생양이 되는 것이었다. 이것이 잘
표현된 여러 일화 중에는 아리스토텔레스와 이 위대한 철학자를 꼼
짝 못하게 만든 매혹적인 필리스의 이야기가 있다. 그 밖에 시바 여왕
의 주도로 그녀의 연인이 된 솔로몬 왕 이야기, 리디아의 여왕 옴팔레
의 노예로 살았던 그리스 로마 신화 속 헤라클레스 이야기, 아름다운

귀부인의 방에 올라가려다가 실패해
밤새도록 커다란 바구니에 매달려 있
어야 했던 시인 베르길리우스의 이야
기, 성경 속에 등장하는 아담과 이브,
롯과 그의 두 딸들, 삼손과 델릴라, 야
엘과 시세라, 유디트와 홀로페르네스
이야기도 있다. 특히 유디트와 야엘
은 그 어떤 위험에도 두려워하지 않
는 강하고 정의로우면서 의리와 결단
력을 겸비한 모습을 보인다.

이 '데스코 다 파르토(축원의 내용을 그린 원형 접시)'는
이탈리아 시인 페트라르카가 지은 〈사랑의 승리〉를
핵심 주제로 하고 있다. 큐피드가 올라서 있는
사랑의 마차 주위로 연인들의 행렬이 이어진다.

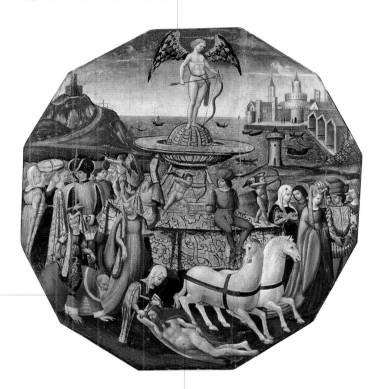

현자도 큐피드의 화살을
피하지는 못한다.
아리스토텔레스 역시
알렉산드로스 대왕의 연인인
아름다운 필리스의 매력에
흠뻑 빠져 네 발로 기는 행동도
서슴지 않았다. 채찍을 든
필리스가 아리스토텔레스에게
묶인 고삐를 잡고 있고,
아리스토텔레스는 필리스가
시키는 대로 하고 있다.

사랑을 쟁취한 연인들 중에는 델릴라의
품에서 잠든 삼손도 보인다. 델릴라는 삼손이
잠든 사이에 그를 천하무적으로 만들어주던
머리카락을 자르고 있다.

▲ 아폴로니오 디 조반니 공방, 〈사랑의 승리〉,
1460~1470년, 런던, 빅토리아—앨버트 박물관

신성로마제국의 황제 루돌프 2세의
주문으로 제작된 이 작품은
여성이 주도권을 잡고 남성은
여성이 내린 지시를 따라야 하는
역할전환 장면을 연출했다.

헤라클레스는 이 작품에서 리디아의 여왕 옴팔레의 노예가 되어
성실한 '가정주부' 역할을 하고 있다. 영웅 헤라클레스가
분홍색 옷을 입고 팔찌를 차고, 여성의 머리 장식을 한 채
전형적인 여성의 일인 실짜기를 하고 있다.

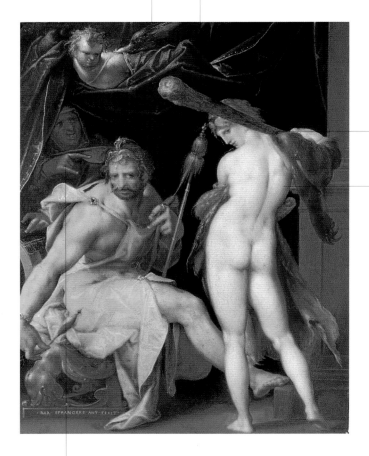

사자 가죽을 걸친 옴팔레는
헤라클레스의 몽둥이를
들고 서서, 자신이 해야 할
일을 대신하는 그리스
영웅을 감시하고 있다.

고개를 돌려 정면을 응시하는
여왕의 눈빛에서 섹시함과
악의가 동시에 느껴진다.

헤라클레스를 조롱한 것은 옴팔레뿐만이 아니었다.
헤라클레스의 등 뒤에서 한 노파가 손가락으로
뿔 모양을 만들어 그를 가리키고 있다.

▲ 바르톨로메 스프랑게르,
〈헤라클레스와 옴팔레〉,
1585년, 빈, 미술사박물관

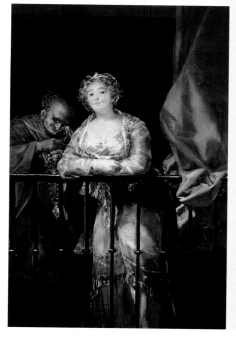

풍속화에 가장 많이 등장하는 여성 중 하나는 남성의 약점을 속속들이
알고 있고, 그들을 조종하는 법에 도가 튼 늙은 매춘 중개인이다.

매춘 중개인

Procuress

여성에 대한 안 좋은 선입견 중에서도, '여성은 연령을 불문하고 육
욕에 약하다'는 생각은 오랜 세월 동안 이어져 내려오면서 서양문화
에 자양분을 공급했다. 여성은 이러한 기질 때문에 젊은 시절에는 불
륜이나 매춘, 자위행위, 동성애에 빠지면서까지 쾌락을 얻으려 한다
고 생각했다. 또 노년기에도 성욕은 여전히 끓어올라서 매춘을 중개
하거나, 다른 이들의 성관계를 훔쳐보거나, 혹은 젊은 남자들에게 사
랑의 불씨를 붙이는 묘약이나 주문을 만들어 자신의 성욕을 해소하
려 한다고 보았다. 이러한 개념을 바탕으로 해서 생긴 것이 바로 매
춘 중개 여성이다. 매춘 중개인은 문학 작품(대표적으
로 페르난도 데 로하스의 《셀레스티나》나 루도비코 아리오스
토의 《레나》)이나 서민 문화에도 자주 등장하는 인물상
으로, 매춘을 하면서 쌓은 남성에 대한 해박한 지식을
이용해 자신의 의지에 따라 남성을 자유자재로 조종
한다. 수많은 경험과 빈틈없는 계략으로 무장한 매춘
중개인의 목적은 새로운 커플을 중매하거나 청년들에
게 사랑의 기술을 가르치면서 자신의 성적 쾌락을 충
족하는 것이다.

　사악하고 비도덕적인 매춘 중개인은 자신의 삶만
방탕하게 보내는 것뿐만 아니라 다른 젊은 여자들까
지 타락시키고 악을 전파하려는 듯 보인다. 이는 예술
작품, 특히 풍속화에서 젊은 창녀들을 위해 호객 행위
를 하거나 이제 막 인생에 눈을 뜬 젊은이들에게 접근
해 그릇된 사랑의 기술을 가르쳐 주는 타락의 선동자
로 표현된 모습에서 흔히 찾아볼 수 있다.

● **관련항목**
　여성의 노년기,
　여성의 악덕, 매춘

▼ 프란시스코 고야,
　〈발코니에 있는 마하와 셀레스티나〉,
　1800년, 개인소장

화가 줄리오 로마노가 그린 이 장면은
소파형 침대 위에 있는 두 연인이
성적 쾌락에 빠지기 직전의 상황을
묘사했다.

매춘 중개인의 표정에는 젊은 시절
그녀가 경험했던 사랑에 대한 그리움과
자신이 두 남녀를 맺어 주었다는
만족감이 동시에 담겨 있다.

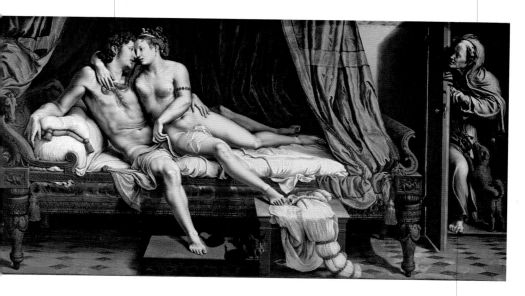

늙은 매춘 중개인이 방에서 나가는 척을 하고서는
문 뒤에 숨어 두 사람을 훔쳐보고 있다.
다시 뜨거운 사랑에 빠지기엔 너무 늙어버린 노파는
이제 젊은 연인의 정사를 훔쳐보는 일밖에
할 수 없지만 아직도 자신의 육체적 욕망이
되살아나기를 희망하고 있다.

▲ 줄리오 로마노, 〈두 연인〉, 1523~1524년경.
상트페테르부르크, 에르미타주미술관

노파의 표정, 그리고 젊은 아가씨의
팔과 어깨를 잡은 손의 모습을 통해 노파가
매춘 중개인이라는 것을 짐작할 수 있다.
노파는 아마도 왼쪽에 말끔한 차림으로 앉아 있는
남자 귀족의 주의를 끌기 위해, 여성이 얼마나
젊고 아름다운지를 보여주려는 듯하다.

매춘 중개인은
두 음악가에게
노파가 노래를 시작하면
그 이후에 젊은 여성이
합창을 할 수 있도록
연주하라고
귀띔해두었을 것이다.

화가 가스파레 트라베르시는
일반 가정집에서 작은 공연이나
음악회를 연 경험이 많이 있었다.
그 덕분에 그는 음악회라는 주제에
예리하면서도 아이러니한 방식으로
접근해, 당시 유행했던 부르주아
계층의 삶과 이념을 표현할 수 있었다.

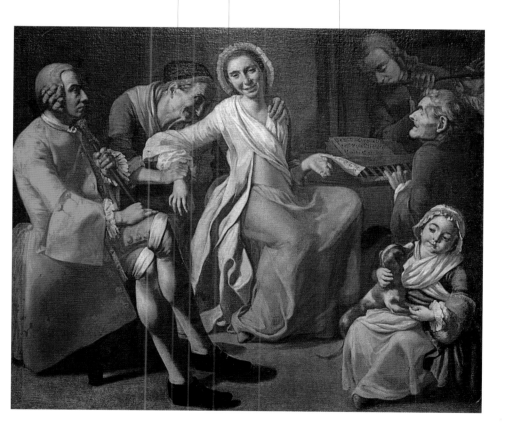

▲ 가스파레 트라베르시, 〈음악회〉,
1755년, 나폴리, 카포디몬테 박물관

마녀
Witch

마녀에 대한 믿음은 고대부터 존재했던 것으로 기록되어 있다. 고대 로마인들은 밤마다 올빼미로 변해 인간의 장기를 파먹는 마법사를 '스트릭스(strix: 현재는 올빼미라는 의미로 사용 — 옮긴이)'라고 불렀다고 한다.

▼ 살바토레 로사, 〈마녀들의 사원〉,
1649년, 피렌체, 코르시니 미술관

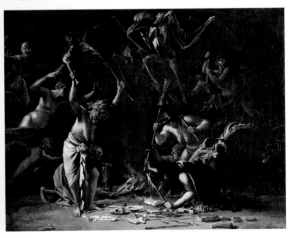

전 세계에 마녀에 대한 전설이 수도 없이 회자되었음에도 불구하고, 중세 시대까지도 마녀는 특별한 도상이 없이 전형적인 악마의 형상으로 표현되었다. 하지만 15세기부터는 구체적인 이미지가 만들어지기 시작했는데, 그 당시에는 여성을 마법사로 취급한 경우가 많아서 마녀 역시 여성의 모습으로 상상했다. 그리하여 한밤중에 어둠 속에서 주문을 외우는 이가 다 빠진 노파가 마녀의 전형적인 모습이 되었다. 그러나 이러한 이미지는 1486년《마녀들의 망치》출간으로 인해 15세기와 16세기에 마녀 사냥이 강화되면서 급속도로 변화했다. 독일의 도미니코회 수도사 두 명이 마녀의 특징과 마녀들이 주술을 행하는 이유 등을 서술한 이 책은 당시의 재판관들에게 진정한 자습서가 되었고, 이 책을 통해 사람들은 왜 남성 연금술사보다 여성 연금술사 수가 더 많은지를 이해할 수 있게 되었다. 책에서는 그 이유를 여성의 타고난 욕정과 악마에게 쉽게 이끌리는 특성 때문이라고 설명한다. 이 책이 출간된 이후에는 마녀의 이미지가 늙고 흉물스러운 노파에만 국한되지 않고, 성욕을 주체하지 못하는 젊고 매력적인 여성상으로 확대되었다. 이처럼 무시무시하고 흉물스러운 마녀의 이미지가 아름다운 젊은 여성 이미지로 변화한 이후, 17세기와 18세기에는 이미 마녀의 존재에 대한 대중의 믿음이 줄어들었음에도 불구하고, 마녀에 대한 화가들의 상상은 점점 더 다양하게 확대되었다.

스페인 화가 고야가 악마의 잔치를 주제로 그린 거의 모든 작품에는
마녀들은 어린이들의 피를 먹고 산다는 전설이 표현되어 있다.
가장 늙은 마녀가 바구니에 담아 온 아기들 중에는 이제 막 태어난
아기도 있다. 마녀가 아기의 피를 빨아 먹기 위해
작은 몸뚱이에 바늘을 꽂았다.

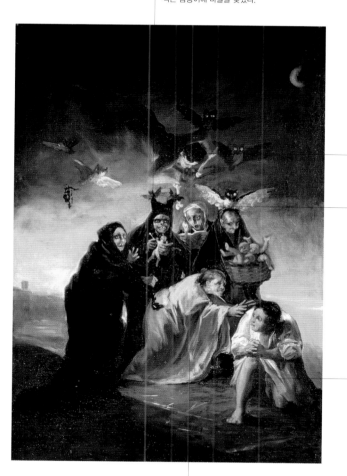

마녀들 위에서 그들의 음모를 알아내고자
염탐하고 있는 이는 마녀들의 사원을
관리하는 악마로 보인다.

흉물스러운 마녀들의 머리 위에는 고대부터
마녀와 연관되어 있었다는 야행성 동물
부엉이와 박쥐가 맴돌고 있다.

네 마녀는 한밤중에 열린 회의에
잠자고 있던 한 남자를 데리고 왔다.
잠옷 차림으로 끌려 온 그는 눈앞에
펼쳐진 끔찍한 광경에 두려워서
어쩔 줄 모르고 있다.

소름이 끼치도록 음산한 장면을
연출하기 위해 화폭 대부분에 검은색을
깔았고, 이와 선명히 대비되는 노란색을
부분적으로 삽입했다.

▲ 프란시스코 고야, 〈마녀들의 음모〉,
1797~1798년, 마드리드, 라자로 갈디아노 박물관

점술가

Clairvoyant

손금 점술가와 카드 점술가는 점술가의 옷을 입고, 손님이 방심한
틈을 타서 도둑질을 하는 사기꾼에 지나지 않는 경우가 많다.

● **관련항목**
노년기 여성,
여성의 악덕, 마녀

오랜 세월 동안 예술계에 나타난 여성상 중에는 신성한 힘을 가지고
앞으로 일어날 일을 예견하는 흥미로운 인물, 점술가도 포함되어 있
다. 점술가들이 미래를 내다보는 방법은 매우 다양하지만 도상학적으
로 가장 유행했던 것은 카드점과 손금이었다.

점술가도 마녀처럼 초자연적인 세계와 연결되어 있는데, 점술가는
미래에 일어날 일을 알아내는 것을 목적으로 한다. 그들은 마녀처럼
무시무시하지 않고 마법도 사용하지 않아서 신비로운 느낌이 없는데
다가, 겉모습도 평범한 여자와 별반 다르지 않아서 이들의 예언은 그
다지 믿음직스럽게 느껴지지 않는다. 게다가 여성 점술가들은 사람들
에게 자신이 영혼과 신비의 세계에 연결되어 있다는 것을 보여주기
위해 속임수와 기만하는 능력을 동원해 거짓과 사기를 일삼는 경우가
많았다. 17세기에는 화가 카라바조의 영향으로 점술가의 이미지가 급
속도로 대중화되었는데, 그중에서 손금을 보는 여성 점술가는 손금을
보는 척하면서 손님이 방심한 틈을
타 그의 돈이나 값비싼 물건을 훔치
는 도둑 이미지로 등장했다. 화가들
은 점술가를 미래를 내다보는 능력
도 없으면서 손님들의 주의를 끌기
위해 점술가로 가장한 사기꾼으로
보았던 것이다. 이 경우에도 여자들
의 매력과 기만 앞에서 남자들은 무
방비 상태에 있는 희생양 역할을 피
할 수 없었다.

▼ 루카 다 레이다, 〈카드 점술가〉,
1508~1510년, 파리, 루브르박물관

한 청년이 네 여성 사기꾼의
농락에 호기심을 보이고 있다.

이 그림을 두고 어떤 사람들은 탕아가
이름 모를 여인들에게 도둑맞은 일화를 그린
작품이라고 해석하기도 한다.

그림 왼쪽에 있는 한 여인은 청년의
호주머니에서 무언가를 훔치고 있고.
점술가 노파 옆에 있는 여인은 몰래
청년의 회중시계를 가져가고 있다.
이들은 사기꾼 점술가 노파와 한패다.

청년은 자신의 미래를 알려주는
점술가의 이야기에 정신이 팔려,
점술가의 일행들이 자신의 물건을
훔쳐가는 것을 알지 못한다.

이 작품의 주인공은 카라바조
그림 속에 등장하는 손금 점술가들과 달리.
매력적이지 않은 추한 외모에 여성의
악덕 중 하나인 사기술이 뛰어난 노파다.

▲ 조르주 드 라 투르, 〈점술가〉.
1632~1635년경, 뉴욕, 메트로폴리탄미술관

나쁜 아내, 나쁜 어머니

Bad Wife and Mother

게으른 아내와 어머니는 방탕하고
무책임한 여성의 전형이다.

● **관련항목**
결혼, 다산과 불임,
모성, 여성의 악덕,
선입견과 일반적인 인식

여성이 자신의 가정을 돌보지 못하면, 그 죄가 배가 되어 비난을 받을 만한 품행을 지닌 여성의 전형이 된다. 예를 들어 여자가 자식을 올바르게 교육하지 못하고 오히려 해로운 영향을 끼치게 되면, 사회 전체가 이 여인의 근본적인 도덕성을 의심하고 비난한다. '나쁜 어머니'라는 표현은 '비정한 여인'이라는 의미로도 통한다. 이는 윤리주의자들이 무책임한 모성을 좀 더 혹독하게 비난하기 위해 사용한 개념이기도 하지만, 근대 초반부터는 법적으로 책임의 소지를 따질 수 있는 범죄의 개념으로 진화했다.

나쁜 어머니 도상은 수많은 예술작품 속에서 매우 다양한 방식으로 표현되었다. 나쁜 어머니 도상을 가장 광범위하게 다룬 것은 17세기 네덜란드 풍속화였다. 술을 먹거나 담배를 피우는 모습, 수다를 떠는 모습, 잠만 자는 모습 등은 불량한 여자들이 취하는 대표적인 모습이었는데, 이러한 행동을 보이는 여성은 대체적으로 가족과 집안일에 전혀 관심이 없는 여성으로 해석되었다. 또 가족들의 생활공간인 집이 지저분하게 어질러져 있으면 그 집안 여성이 게으르거나 쓸데없는 일에 한눈을 팔기 때문이라고 판단했다. 사람들은 아내이자 어머니인 여성에게 책임감이 부족하면 남편과 자식, 하인과 애완동물 같은 모든 가족 구성원이 타락에 가까운 방종한 생활을 하게 되기 쉽다고 생각했다.

▶ 조반니 세간티니,
〈나쁜 어머니들〉, 1896~1897년.
취리히, 쿤스트하우스

한 어머니가 현관 계단에 앉아 깊은 잠에 빠져 있다. 어머니가 어머니로서의 역할을 하지 않아 자식들과 하인이 제멋대로 행동하고 있다.

바구니에 담긴 물건들은 어머니라는 울타리에서 벗어난 어린 자식들의 운명을 암시한다. 거지를 상징하는 목발과 좋은 이들이 앞으로 가난한 삶을 살게 될 것임을 말해주며, 매를 때릴 때 사용하는 자작나무 가지는 이 가정의 도덕성에 문제가 있다는 것을 보여준다.

가장 어린 아들이 어머니가 잠든 틈을 타 지갑에서 돈을 훔치려 하고 있다.

앞쪽에 있는 상한 음식은 가족들이 음식을 얼마만큼 먹는지 생각하지도 않고, 너무 많은 양을 한꺼번에 사들였음을 말해준다.

네덜란드에는 돼지에게 장미 던지기(돼지 목에 진주 목걸이와 같은 의미— 옮긴이) 라는 속담이 있는데, 한 아이가 속담 그대로 이 가정에 어울리지 않는 장미를 돼지에게 던지며 장난을 치고 있다.

완전히 잠에 취한 집주인 바로 앞에서 하녀가 무릎을 꿇고 앵무새에게 포도주 잔을 내밀고 있다. 그러자 앵무새는 집안의 다른 어른들에게 술을 받아먹은 경험이 있는 듯 주저하지 않고 잔 속에 주둥이를 넣어 술을 마신다.

▲ 얀 스테인, 〈무절제의 영향〉, 1663~1665년경, 런던, 국립미술관

이상적인 아름다움

Ideal of Beauty

여성의 덕을 표현하는 모델은 오랜 세월 동안 한결 같은
모습을 유지한 것에 비해, 여성의 아름다움을 표현하는 모델은
중세 시대부터 현재까지 근본적인 변화를 겪었다.

● 관련항목
여성의 미덕, 여성의 육체,
누드, 누워 있는 누드,
거울에 비친 누드,
뮤즈와 모델, 갈라테이아,
선입견과 일반적인 인식
거울에 비친 모습,
페미니즘과 자아

▼ 라파엘로, 〈삼미신〉,
1504~1505년, 샹티이, 콩데미술관

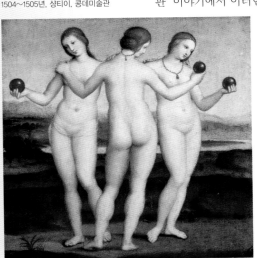

박물관을 찾는 대부분의 사람들은 현대 모델들의 세련되고 늘씬한 모
습에 익숙하기 때문에, 루벤스 작품 속에 등장하는 통통한 여자들의
누드를 왜 아름답다고 하는지 의아해한다. 또 르네상스 시대 비너스
의 불룩한 배나, 19세기 여성영웅들의 창백하다 못해 거의 병자 같은
얼굴을 미인에 포함시키는 것도 이해하지 못한다. 현재의 미의 기준
에 우리 시대의 취향과 문화가 반영되어 있는 것처럼, 과거에도 당대
의 상황과 지리적 위치에 따라 미의 기준이 달랐다. 이렇듯 미의 기준
은 시대에 따라 계속 변화했기 때문에 그 특성이 너무 다양하고 광범
위하여 이 자리에서 모두 살펴보기는 불가능하다.

시대에 따라 미의 기준은 달랐지만 모델을 선정할 때 결정적인 요
인이 되었던 것은 남성의 심리였다. 그리스 로마 신화의 '파리스의 심
판' 이야기에서 이러한 예를 찾아볼 수 있다. 파리스는 유노(그리스 신
화의 헤라), 미네르바(그리스 신화의 아테나), 비너
스(그리스 신화의 아프로디테) 이 세 여신 중에서
누가 가장 아름다운지를 심판하게 되었다. 여
신들은 자신이 가장 아름다운 여신으로 선정되
면 파리스에게 어떤 보답을 할지 이야기했고,
파리스는 그것을 듣고 비너스를 가장 아름다운
여신으로 선정했다. 비너스는 파리스가 오매불
망하던 헬레네를 파리스의 아내로 맞이하게 해
주겠다고 약속한 것이다. 이 같은 선택은 결국
최고의 미인은 세 여신이 아닌 헬레네였다는
것을 말해준다.

132

멤링은 최고의 초상화가답게
두 여인을 이상화하면서도 얼굴에는
생동감을 부여할 줄 알았다.

이 장면은 성서 속 인물인 밧세바(사무엘하 11장)가
금실로 무늬를 넣은 비단 욕조에서 나오면서
하녀가 옷을 입혀주는 장면을 묘사한 것이다.

창 밖에 보이는 건물은
17세기에 추가되었다.
이 건물이 있던 자리에는
어린 소년과 다윗 왕이
그려져 있었다.

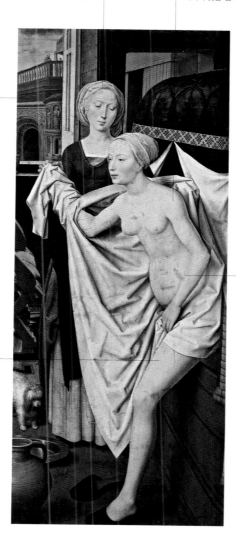

멤링은 15세기 플랑드르파
거장들이 사용하던 후기
고딕 시대 미인의 기준에
따라 밧세바를 표현했다.
밧세바는 위로 올라갈수록
신체 비율이 길어져서,
가슴에서 배꼽까지의
길이가 상당히 길고, 복부는
봉긋하게 튀어나와 있으며
가슴은 작고 동글동글하다.

멤링은 밧세바를 실제
인체 비율보다 과장해서
독특하고 섬세하게
표현한 것으로 보아,
성서의 기록뿐만 아니라
여성의 누드에도 관심이
많았던 것으로 보인다.

▲ 한스 멤링, 〈밧세바〉,
1485년경, 슈투트가르트,
슈투트가르트미술관

이상적인 아름다움

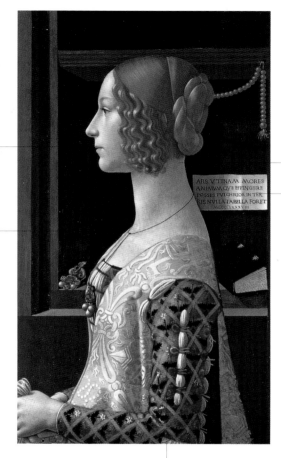

이탈리아에서는 15세기 중반부터 측면에서 그린 여성 초상화가 유행하기 시작했다. 측면 초상화는 인물을 2차원적으로 표현하는데, 이는 자연스러움보다는 인물의 상징성을 강조한다.

화가는 얼굴을 매우 이상화하여 표현했다. 몸의 형태도 마찬가지다. 화가는 여성의 실제 모습을 그리기보다는 르네상스 시대 미의 기준에 따른 여성적 아름다움과 덕을 상기시키는 데 충실했다.

여기에 적힌 날짜는 작품을 그린 날짜가 아니라 초상화 속 주인공이 사망한 1488년을 표시한 것이다. 따라서 이 작품은 조반나 토르나부오니가 세상을 떠난 후 그녀를 기리기 위해 제작된 것으로 추측된다.

도메니코 기를란다이오가 그린 이 여성은 피렌체 알비치 가문 출신으로, 1486년에 로렌초와 결혼한 '조반나 토르나부오니'다.

화려한 의상과 보석, 선반에 놓인 물건들이 여인의 외적 · 내적 아름다움을 상승시킴으로써 완벽한 성화로 보이게 한다.

▲ 도메니코 기를란다이오,
〈조반나 토르나부오니의 초상〉,
1488년경, 마드리드, 티센−보르네미스사 박물관

이 조각상의 주인공은 1803년 카밀로 왕자와 결혼하여
이탈리아 로마의 보르게세 왕족이 된,
나폴레옹의 여동생 파올리나 보나파르트이다.

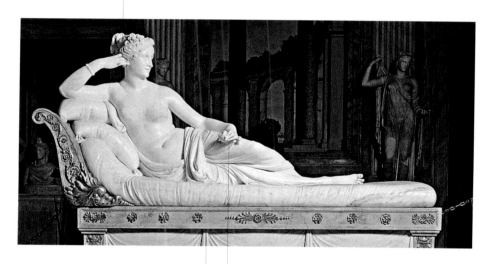

카노바는 조각상의 주인공을 '파리스의 심판' 이야기에서
가장 아름다운 여신으로 뽑힌 비너스로 표현했는데,
이 조각상은 옷을 입지 않았다. 하지만 그 당시 이런
누드상은 매우 드물었기 때문에, 조각상이 매우 이상적인
아름다움을 표현했음에도 불구하고 사람들의 비난이 끊이지
않았다. 그리하여 결국 조각상의 주인공인 파올리나가
남편에게 부탁해 1818년에 전시를 금지시켰다.

조각상은 손에 사과를 들고 있다.
이것은 세 여신 중에서 가장 아름다운 여신으로
뽑힌 비너스가 받은 사과다. 조각상은 균형잡힌
몸매와 섬세한 얼굴이 무척 아름답게 표현되었다.

▲ 안토니오 카노바, 〈파올리나 보르게세〉,
1805~1808년, 로마, 보르게세박물관

이상적인 아름다움

화가 로세티는 1860년대 중반 무렵, 여성의 아름다움이라는 주제에 심취해 장식적인 기능을 가미한 정면 초상화 여러 점을 그렸다. 이 시기 로세티 작품의 특징은 얼굴, 특히 깊고 신비로운 눈빛을 강조했다는 것이다.

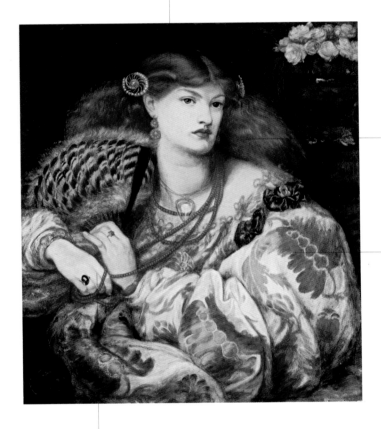

이 초상화 속 주인공은 알렉사 와일딩이라는 여성으로 로세티가 자주 그렸던 모델 중 한 명이다.

로세티는 이탈리아 르네상스 미술에서 영향을 받았다. 그는 지인에게 쓴 편지에 이 작품은 베네치아 여인의 이상적인 아름다움을 찬양하고자 그린 것이라고 적은 바 있다. 이 작품의 원래 제목은 '베네토의 비너스' 였고, 그림의 독특한 색감에서도 알 수 있듯이 그림의 핵심은 강렬한 섹시함이다.

이 작품의 제목은 로세티가 작품을 그리기 몇 해 전에 번역한 단테 알리기에리의 《신생(La vita nuova)》에 등장하는 인물을 참고한 것이다. 로세티는 1873년도에 그림을 약간 수정하면서 다시 한 번 '멋진 색채(Beicolore)'로 제목을 변경했다.

▲ 단테 가브리엘 로세티, 〈몬나 반나〉, 1866년, 런던, 테이트 현대미술관

여성의 육체는 세월의 흐름에 따라 계속 변화하기 때문에,
여성은 평생 자신의 육체와 복잡한 관계를 맺으며 살아간다.

여성의 육체
Female Body

그리스도교 전통에서 여성의 육체는 여성이 가진 가장 소중하지만 깨지기 쉬운 보물인 순결을 보호해야 하는 파수꾼인 동시에, 여성 스스로 무찔러야 하는 육체적 죄악의 상징이기도 하다. 그래서 여성은 정신적 수련으로 덕을 쌓고, 금욕과 육체적 고해를 통한 물리적 차원의 교육을 통해 자신의 몸을 온전히 지켜야 했다. 말하자면 여성의 육체는 보호하고 지켜야 하는 선한 면과 물리쳐야 하는 악한 면, 이 두 가지 특성을 모두 가지고 있는 것이다. 이는 근대 초기에 매우 성행했던 두 가지 도상과 일치한다. 먼저 담으로 둘러싸인 정원에서 온전하게 순백의 처녀성을 지킨 마리아 도상은 선한 육체를 상징하고, 죄악으로부터 해방되기 위해 속죄하고 고통의 형벌을 받는 막달레나 도상은 악한 육체를 상징한다. 현실 속에서 살아가는 대부분의 여성들은 마리아의 완벽함과 회개한 죄인 막달레나의 극단적인 밑바닥 인생의 중간 정도의 삶을 산다. 하지만 밤 시간대의 여성의 육체는 앞서 말한 바와 같은 선한 면과 악한 면이 균형을 이루지 못한다. 어두운 밤에는 여성의 육체가 윤리적으로나 사회적으로 매우 위험한 존재가 되기 때문이다. 여성의 육체는 남성을 쾌락에 젖게 했다가 두렵게 할 수도 있고, 유혹을 하다가 거절할 수도 있는 매우 복잡하고 위험한 것이기는 하지만, 상황에 따라서는 이와는 정반대로 여성의 육체가 치명적인 유혹과 위험에 빠질 수도 있다. 폴 세잔의 작품 〈영원한 여성〉은 위태로운 상황에 놓인 여성의 육체를 잘 표현하고 있다.

● **관련항목**
동정녀 마리아, 구원받은 죄인,
아름다움의 이상형, 누드,
누워 있는 누드,
거울에 비친 누드,
이국적인 여성, 뮤즈와 모델,
악한 성, 거울에 비친 모습,
페미니즘과 자아

▼ 폴 세잔, 〈영원한 여성〉,
1875년, 말리부, J. 폴 게티 박물관

천국의 정원은 담으로 둘러싸인 정원의 모습으로 표현되었다.
단단한 벽으로 둘러싸여 외부와 차단된 이러한 정원은
6세기 중반부터 그리스도교 교리를 통해 마리아의 때묻지 않은
처녀성을 상징하는 구조물로 알려지기 시작했다.

천국의 정원은 마리아의 육체처럼 악의 굴레에서 벗어난 공간이다.
이 정원 안에 있는 악의 상징들은 작게 축소되어 있는 데다가
잘 보이지 않는 곳에 숨어 있어서 전혀 위험해 보이지 않는다.
성 미카엘 발밑에 있는 악마 원숭이는 자신이 어떤 행동을 해도
아무런 해를 끼칠 수 없다는 것을 아는 듯 두 손을 모으고 앉아 있다.

▲ '천국의 정원'의 거장, 〈천국의 정원〉,
1410년경, 프랑크푸르트, 슈테델미술관

수잔나가 목욕을 하는 정원도 마리아의
정원처럼 벽으로 막혀 있다. 이 장면은
여성은 위험에 노출되기 쉬워서 항상
보호를 해야 하는 존재라는 것을
강조하려 한 것으로 보인다.

정원은 벽으로 막혀 있지만,
성적 충동을 이기지 못한 두 남자가
목욕탕까지 들어와 수잔나의 벗은 몸을 보고 있다.

열려 있는 문은 봉변을 당한
주인공의 육체를 암시한다.
다른 두 남자가 이 장면을
함께 보려는 듯 고개를
내밀고 있다. 이들로 인해
수잔나는 또 한 번
수치를 당했다.

로렌초 로토는 펼쳐진 두루마리라는 독특한 도구를 사용해서
등장인물의 의사를 표현했다. 수잔나는 죄를 짓느니
죽음을 택하겠노라고 말하고, 노인들은 수잔나가 간음을 했다는
거짓말을 해 그녀의 명예에 영원한 오점을 남기겠다고 위협한다.

▲ 로렌초 로토, 〈수잔나와 장로들〉,
1517년, 피렌체, 우피치미술관

성 마리아 막달레나의 얼굴에서 참회를 하며 겪은
고통의 흔적들이 역력히 드러난다. 퀭한 눈과
툭 튀어나온 광대뼈, 반쯤 벌어진 입술 사이로 보이는
치아가 빠진 모습은 그녀가 죄를 씻고 하느님께
가기 위해 스스로에게 엄청난 고행을 가했음을 말해준다.

참회하는 막달레나의
모습은 성생활부터
영양공급에 이르기까지
모든 신체적 기능을
거부하는 성인의
모델을 제시한다.
물리적 고통은 육욕의
악마로부터 벗어나기 위해
궁핍의 길을 택했음을
의미한다.

도나텔로는 사막에서
고행을 하며 참회한
마리아 막달레나를
조각상으로 표현했다.
긴 머리카락만으로
가려진 막달레나의
몸은 30년 이상의 긴
금식과 신체적 고행으로
해골처럼 앙상해졌다.

▲ 도나텔로, 〈참회하는 막달레나〉,
1455년경, 피렌체, 오페라 델 두오모 박물관

고대 그리스 시대 여성의 누드에는 이상적인 인체비례가 표현되어 있는데,
이 시기에 정해진 미의 기준은 이후의 서양문화에 큰 영향을 끼쳤다.

누드
Naked

신석기 시대 여성의 누드가 여성의 출산 능력을 상징했다면, 고대 그
리스 시대에는 새로운 미적 가치가 부여되었고, 근대 초반에는 그 가
치가 더욱 강화되었다. 중세 시대에 여성의 누드는 이브의 이미지로
인해 죄, 지옥의 형벌, 인간의 형상을 한 최고의 악을 대표했다. 그러
나 도상학적 관점이나 개념적인 측면에서 봤을 때, 고대 그리스 문화
를 이상으로 삼았던 르네상스 시대에는 그 당시의 누드를 복원하고자
하는 열망이 대단했던 것 같다. 르네상스 시대에 부활한 여성의 누드
는 신화나 귀족계급의 역사서에 삽입되었고, 에로틱한 이미지를 탈피
하여 수준 높은 예술작품의 소재가 되면서 고등교육 과정에서 기본적
으로 연구해야 하는 학문으로까지 발전했다. 그 결과 신화 속 인물인
비너스나 디아나(그리스 신화의 아르테미스), 성경 속 인물인 밧세바 등
은 권위적인 규범의 굴레에서 벗어나 초자연적인 차원에 포함되면서
계속 매력적인 누드를 과시할 수 있게 되었다. 반면 인간의 육신, 성
과 이름을 가지고 있는 여성은 19세기 중반이 되어서야 혹독한 비난
을 받지 않고 감춰진 매력을 발산할 수 있었다.

● 관련항목

아름다움의 이상형,
여성의 육체, 누워 있는 누드,
거울에 비친 누드,
이국적인 여성, 뮤즈와 모델,
약한 성, 거울에 비친 모습,
페미니즘과 자아

◀ 〈이브〉, 프랑스 오툉 대성당
처마도리, 12세기, 오툉, 롤랭박물관

누드

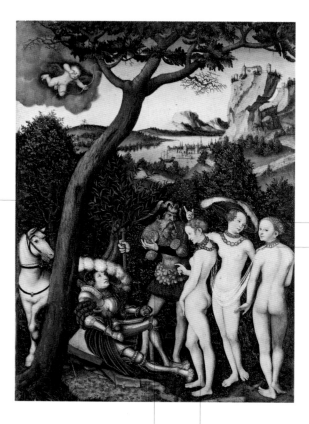

고대 신화를 소재로 했지만, 등장인물의 해부학적 구조는 고전적인 기준에서 벗어나 있다. 세 여신의 기다란 몸이나 얼굴 생김새, 머리 장식 등을 통해 북유럽 여성을 모델로 삼은 것으로 추측된다.

'파리스의 심판'이라는 주제는 르네상스 시대부터 큰 인기를 모았다. 화가는 이 주제를 통해 여성의 누드를 아름다움의 개념과 깊이 결부시킬 수 있었다.

이 작품에서 '파리스의 심판'이라는 신화 속 이야기는 여성의 앞모습, 옆모습, 뒷모습처럼 서로 다른 각도로 서 있는 여성의 누드를 표현하는 도구로 사용되었다.

파리스는 독일 기사의 복장을 하고 있다. 그 옆에 있는 남자는 날개 달린 투구를 쓰고, 손에는 지팡이를 들고 있는 것으로 보아 헤르메스로 보인다. 헤르메스가 들고 있는 유리 구슬은 세 여신 중에서 가장 아름다운 사람으로 선정된 이에게 줄 황금사과를 대신한 상품이다.

독일 미술의 거장 크라나흐는 이 작품 외에도 '파리스의 심판'을 소재로 한 그림을 아홉 점이나 그렸는데, 여기에는 여신들의 육감적인 순백의 육체가 강조되어 있다.

▲ 루카스 크라나흐, 〈파리스의 심판〉,
1528년경, 뉴욕, 메트로폴리탄미술관

이 작품은 1863년 살롱전에 전시된 작품이다.
당시 이 살롱전에는 사랑의 여신 비너스를
주제로 한 작품이 많아 '비너스들의 살롱'이라고
불리기도 했다.

카바넬이 그린 여성의 누드에서는
에로틱한 분위기가 강하게 느껴진다.
하지만 이 그림은 그 당시 별다른 물의를
빚지 않았다. 오히려 이 작품은 대중의 호평을
받았고, 나폴레옹 3세는 이 그림에 큰 애정을
보이며 개인소장용으로 구입하기까지 했다.

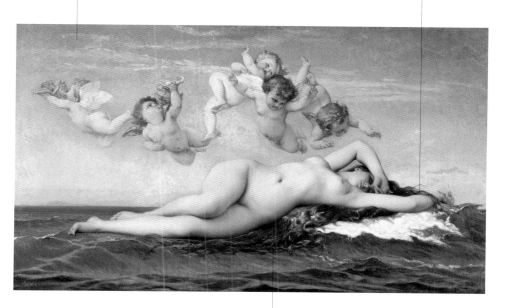

신화를 소재로 한 그림이라는 점을 비롯해 기본에
충실한 형태가 작품의 품위를 높였다. 해부학적으로
정확히 계산하여 모델의 자세를 표현했고,
피부 표면을 섬세하게 마무리하는 등 주인공을 상징적인
인물로 표현한 처리기법이 이상적이고 완벽에 가깝다.

▲ 알렉상드르 카바넬, 〈비너스의 탄생〉,
1863년, 파리, 오르세미술관

이 작품은 1863년 살롱전에서
낙선했다. 하지만 마네는 굴하지 않고
이 그림을 낙선전에 다시 출품했는데,
도리어 엄청난 비판만 받았다.

이 그림이 대중의 반감을 산 가장 큰 원인은 부르주아 계층에서 유행하던 옷을
말쑥하게 차려 입은 두 남자 옆에 실오라기 하나 걸치지 않은 여성이 있었기 때문이다.
여성의 누드가 주제와 부합하지도 않고, 우의적이지도 않은 현대적인 이미지인데다가
예의에 어긋나는 도전적인 포즈를 취하고 있어서 문제가 되었다. 또 벌거벗은 여인의 모습이
초상화처럼 상세하게 묘사되었다는 것도 논란거리였다. 이 여성은 파리 카페에서
공연을 하던 음악가이자 마네가 좋아했던 모델인 빅토린 뫼랑과 외모가 비슷하다.

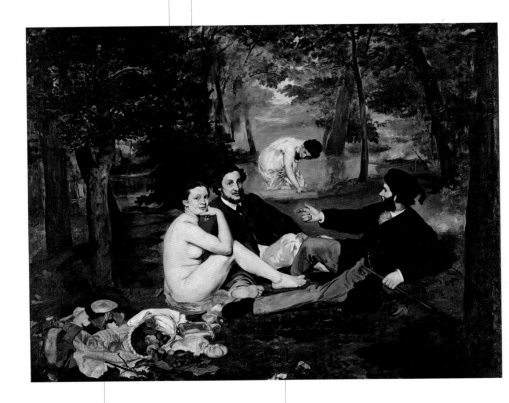

빅토린의 옷이 임시로
깔개 역할을 하고 있다.
옷 위에는 멋진 정물이
그려져 있다.

평소 마네는 기존의 대작들을 참고하여 그림을
그린다는 것을 감추지 않았다. 이 그림은 티치아노
또는 조르조네가 그렸을 것으로 추정되는 〈전원의 합주〉와
라파엘로가 그린 〈파리스의 심판〉을 판화로 제작한
마르칸토니오 라이몬디의 작품을 참고하여 그린 것으로 보인다.

▶ 에두아르 마네, 〈풀밭 위의 점심식사〉,
1863년, 파리, 오르세미술관

이 작품은 드가가 1886년 인상파 마지막 전시회에 출품한
여성 누드 연작 중 한 작품이다. 드가가 이 전시회에
출품한 작품들의 공통 주제는 일상적이면서도
가 개인적인 시간인 '목욕'이었다. 화가는 열쇠구멍을 통해
훔쳐보는 듯한 시선으로 여성이 목욕하는 장면을 그렸다.

이 작품의 관찰자는 목욕 장면을 훔쳐보는 것을 들키면
여인에게 쫓겨날 것 같은 느낌을 받게 된다. 잔뜩 웅크리고 있는
여인의 자세는, 누구에게도 자신의 벗은 몸을
보여주고 싶지 않아 감추려 하는 듯 보인다.

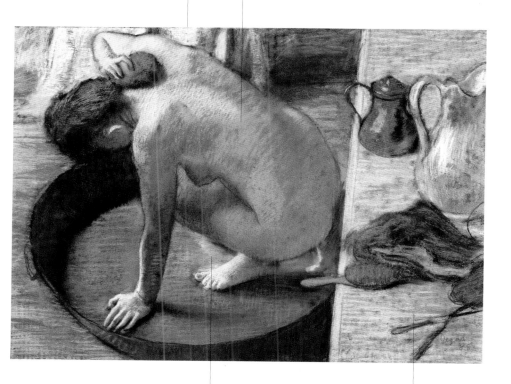

다른 작품들과 마찬가지로 드가는 이 파스텔화에서도
여성의 누드를 감상의 대상으로 보는 전통적인
개념에서 탈피했다. 그가 관심을 둔 것은 육체 자체가
아니라, 여성의 행동과 움직임 그리고 형태였다.

욕조 하나만 간신히 들어갈 정도로
협소한 공간을 강조한 과감한 구도
설정은 목욕하는 장면의 은밀함을
표현하려는 의도로 보인다.

▲ 에드가 드가, 〈욕조〉,
1886년, 파리, 오르세미술관

누워 있는 누드
lying Naked

누워 있는 자세는 여성의 누드화에서 가장 흔한 자세 중 하나로,
에로틱함이 강하게 표출된다.

● **관련항목**
아름다움의 이상형,
여성의 육체, 누드,
거울에 비친 누드,
뮤즈와 모델

'누워 있는 누드'는 아주 오랜 역사를 지닌 도상이다. 지금까지 계승되는 전통적인 '누워 있는 누드' 도상은 16세기, 특히 베네토 지방에서 연구한 모델이다. 조르조네(〈잠자는 비너스〉, 1510년경)가 처음 그리기 시작해서 티치아노(〈우르비노의 비너스〉, 1538년)가 계보를 이은 모델은 야외에서 풍경과 어우러져 누워 있거나 자신의 방에서 은밀한 분위기 속에 누워 있는 비너스였다. 특히 실내에 누워 있는 비너스는 유명한 유럽 미술 대작에도 다양하게 나타난다. 벨라스케스의 〈거울 속의 비너스〉, 고야의 〈옷을 벗은 마하〉, 마네의 〈올랭피아〉는 모두 비너스를 모델로 했고, 이 작품 속 인물들은 모두 전형적인 여성상이 되었다. 르네상스 시대에서 아방가르드 시대까지 화가들은 누워 있거나 비스듬히 기대 있는 여성을 지속적으로 그렸다. 바로크 시대 화가들이 누워 있는 누드가 가진 성적 잠재력에 충격을 받는 수준에 그쳤다면, 18세기 화가들은 그리스 로마 신화의 여신들을 벗어나서 평범한 소녀들의 장난스러운 누드까지 거침없이 그렸다. 19세기에는 앵그르와 쿠르베, 20세기에는 피카소와 모딜리아니 같은 화가들이 천 년의 역사를 지닌 누워 있는 누드의 표현력과 형태를 연구했다.

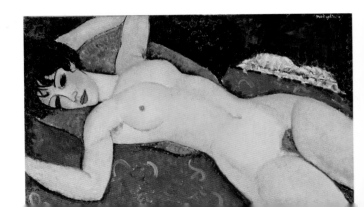

▶ 아메데오 모딜리아니,
〈팔을 벌리고 누워 있는 누드
(붉은 누드)〉, 1917년, 밀라노,
마티올리 컬렉션

구이도발도 델라 로베레의 요청으로
세상에 선보이게 된 이 그림은
도상학적으로 수많은 해석을 낳았으며,
현재까지도 논란의 대상이 되고 있다.

그림 뒤쪽에 놓인 상자나 창틀 위에 있는 화분,
여신이 들고 있는 장미처럼 곳곳에 숨어 있는
결혼을 상징하는 소품들이 비평가들의
지적 대상이 되었다. 이런 소품들 때문에
이 그림은 부부애를 표현한 우의화로 해석된다.

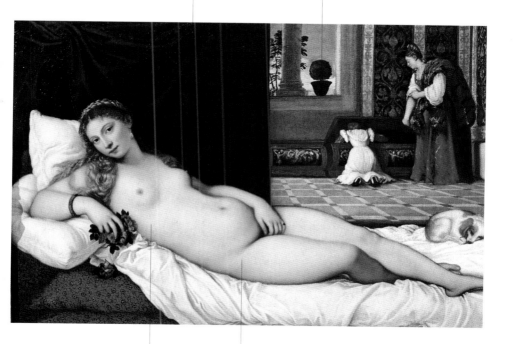

비스듬히 누운 비너스의 자세는
조르조네가 세상을 떠난 후
티치아노가 마무리 작업을 하여
완성했다고 알려진 〈잠자는 비너스〉를
연상시킨다. 하지만 이 작품 속
비너스는 〈잠자는 비너스〉 속의
비너스와는 달리 정면을 바라보고 있어
매우 유혹적이고 섹시해 보인다.

거부할 수 없을 정도로 에로틱한 분위기의 비너스를 두고,
일부 학자들은 이 인물이 궁녀일 것이라고 보기도 했다.
이 작품은 개인 침실에 놓일 경우 성욕을
일깨우는 기능도 했을 듯하다.

▲ 티치아노, 〈우르비노의 비너스〉,
1536년, 피렌체, 우피치미술관

이 작품은 1865년 살롱에 전시되었다. 이 그림에서 마네는 여성 누드에 대한 그동안의 개념을 완전히 파괴함으로써 예술사에서 전례를 찾아볼 수 없을 정도로 엄청난 구설수에 시달렸다.

이 작품은 티치아노가 그린 〈우르비노의 비너스〉를 참고한 흔적이 역력하다. 마네의 그림에서는 티치아노가 그린 비너스의 모습에서 느껴지는 무심한 듯 요염한 자태가 사라지고, 수치심이라고는 전혀 찾아볼 수 없는 당당한 여성으로 거듭났다.

이 작품에서도 마네는 빅토린 뫼랑과 흑인 모델 로르를 모델로 세운 것으로 보인다.

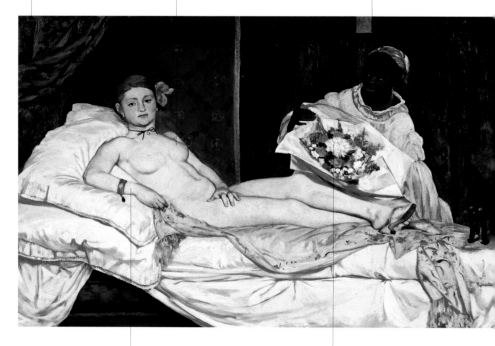

정면을 향해 몸을 일으킨 여인의 자세도 대담함을 강조하는 요소 중 하나다.

마네가 그린 〈올랭피아〉 속 주인공은 신화 속 여신이나, 인물 속에 담긴 의미를 해석해야 하는 우의화의 주인공이 아니라 뼈와 살로 이루어진 인간이며, 손님이 준 꽃다발을 받는 순간에도 실오라기 하나 걸치지 않은 모습을 누군가에게 보여주는 매춘부

▲ 에두아르 마네, 〈올랭피아〉. 1863년, 파리, 오르세미술관

살바도르 달리가 꿈의 세계를 그린 작품이다.
이 작품에서 달리는 프로이트의 이론을 바탕으로,
벌이 날아다니는 소리 때문에 사람이 잠에서 깨는 상황을
오랫동안 심사숙고해 꿈 같은 이미지로 해석했다.

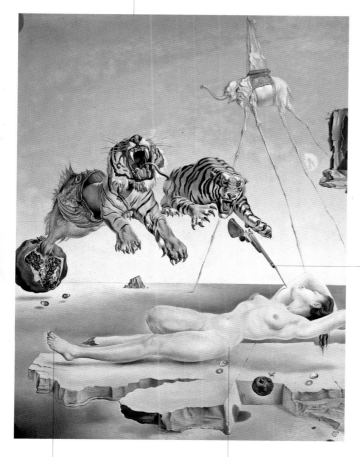

화가는 한 여인이 벌에 쏘여
잠에서 깨는 순간을 포착했다.
벌의 침은 여성의 팔을 찌르기
직전인 총검의 칼날로 표현했다.
잠든 여인을 위협하는 것은
벌(총검)뿐만 아니다.
석류가 터지면서 물고기
입 밖으로 뛰쳐나온 두 마리의
호랑이 역시 이 여인을 향해
달려오는 것처럼 보인다.

허공에 떠 있는 여인은 '갈라'라는 예명으로
더 많이 알려진, 살바도르 달리의 부인이자
뮤즈인 '엘레나 드미트리에브나 디아코노바'다.

작품의 소재는 현대적이지만 갈라의
몸은 주변 풍경과 조화롭게 어우러진
전형적인 누워 있는 누드 형태다.

▲ 살바도르 달리,
〈잠에서 깨기 직전 석류 주변을 날아다니는
한 마리 꿀벌에 의해 꾸게 된 꿈〉, 1944년,
마드리드, 티센–보르네미스사 미술관

거울에 비친 누드

Naked in the Mirror

거울은 누드를 더욱 오묘하고 선정적으로 보이게 한다.
화가들은 작품 속 주인공과 관람자 사이에 묘한 시선이
교차하게 하고자 할 때 거울을 활용했다.

• 관련항목

여성의 악덕,
아름다움의 이상형,
여성의 육체, 누드,
누워 있는 누드,
거울에 비친 누드,
페미니즘과 자아

▼ 조반니 벨리니,
〈머리 빗는 소녀〉, 1515, 빈,
미술사박물관

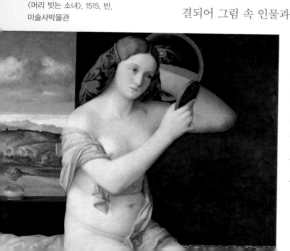

화가들이 여성의 누드를 그릴 때는 거울에 비친 모습을 표현하는 경우가 많았는데, 특히 르네상스와 바로크 미술에서 이런 그림을 많이 찾아볼 수 있다. 오랜 도상학 전통을 지닌 거울 속 누드는 작품의 배경에 따라 다양한 의미를 갖는다.

여성이 몸을 단장하는 상황을 표현할 때 그림 속 여자는 종종 누드로 등장하는데, 이때 거울은 여자가 처한 상황을 설명하는 도구로 사용되는 경우가 많았다. 이처럼 거울은 몸을 치장할 때 반드시 필요한 도구이기 때문에 여성의 전유물이 되었고, 동시에 허영을 상징하는 물건이기도 하다. 유혹적인 장면이 연출된 작품에서 거울은 정신적 빈곤함에 대한 두려움을 감추고 허무하고 가식적인 이미지를 만든다. 하지만 거울에 이처럼 부정적인 암시만 담겨 있는 것만은 아니다. 거울의 반사작용은 인간으로서의 자기 자신을 좀 더 정확히 알게 해주고, 나아가 자신의 자아를 인식하게 해주는 긍정적인 역할을 할 때도 있다. 거울이 여성의 사악함을 고스란히 비추거나 혹은 여성이 꾸민 간계의 조력자 역할을 하는 도구가 되려면 무엇보다 여성의 누드와 연결돼 그림 속 인물과 그림을 보는 사람의 관계를 더욱 긴밀하게 만들어야 한다.

관람자는 거울 덕분에 다양한 방향에서 여성의 육체를 관람할 수 있고, 작품 속 여성은 직접 관람자를 보지 않아도 거울에 비친 자신의 모습을 통해 관람자와 시선을 마주칠 수 있다. 이처럼 등장인물의 눈빛을 통해 관람자를 끌어들이는 기법은 바로크 시대 거장들이 매우 선호하던 방법이었다.

렘브란트가 사스키아 아윌렌뷔르흐와
결혼하던 때를 회상하며 그린 작품이다.
사스키아는 네덜란드 북부의 프리슬란트 지방
부호의 딸이자, 예술품 거래상이었던
헨드릭 반 아윌렌뷔르흐의 사촌이었다.
렘브란트는 자신이 1631년에 그린 작품 모두를
아내의 사촌에게 양도했다고 한다.

사스키아는 두 사람이 약혼을 했던 1633년 6월 무렵부터,
렘브란트가 가장 아끼는 모델이 되었다. 이후 종교나
신화를 소재로 한 렘브란트의 소묘나 유화, 판화 등
모든 작품에 사스키아의 얼굴이 등장했다.

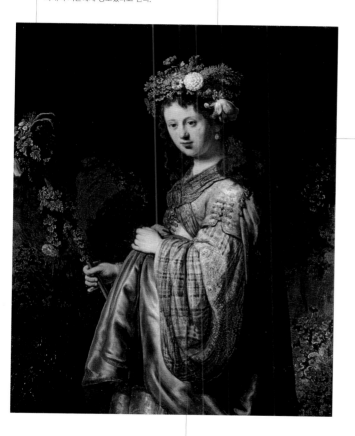

사스키아는 이 작품에서만
플로라 여신의 옷을 입은 것이 아니다.
렘브란트는 1635년과
사스키아가 결핵으로 사망하기 전 해인
1641년에 완성한 두 작품에서도
플로라 옷차림을 한 사스키아를 그렸다.

렘브란트가 이 그림을 그릴 당시 이국적이고 목가적인
양식에 심취해서 화환과 화려한 의상에 세심하게 신경을 쓴
흔적이 보인다. 그는 이런 소품들을 통해
사스키아를 봄의 여신 플로라로 표현했다.

▲ 렘브란트, 〈플로라 옷차림을 한 사스키아〉,
1634년, 상트페테르부르크, 에르미타주미술관

뮤즈와 모델

조지 롬니가 1782년경에 그린 미완성 작품으로, 그림 속 주인공은 해밀턴 부인이라는 이름으로 더 유명한 엠마 하트이다. 그녀는 원래 사교계의 실력자 찰스 그레빌의 애인이었는데, 그레빌은 자신의 삼촌인 나폴리 주재 영국대사 윌리엄 해밀턴에게 자신의 빚을 탕감해주는 조건으로 엠마 하트를 보냈다. 그녀는 1791년 윌리엄 해밀턴과 결혼했다.

작품을 그릴 당시 엠마 하트는 열일곱 살이었음에도 불구하고 온갖 산전수전을 다 경험했다. 대장장이 딸이었던 그녀는 가정부로 돈을 벌기 시작해 매춘부 생활을 했고, 모델활동도 한 것으로 알려져 있다.

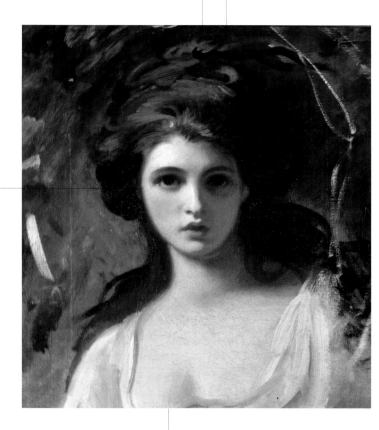

화가는 해밀턴 부인을 모델로 하여 《오디세이아》에서 오디세우스의 주변 사람들을 짐승으로 바꾸어버린 마녀 키르케를 그렸다. 거부할 수 없이 빠져들게 하는 여인의 시선에서 키르케의 마력이 느껴진다.

롬니는 이 젊은 여성에게 집착에 가까울 정도로 매달렸다고 한다. 그는 그녀에게 다양한 자세와 역할을 부여해 단독으로, 또는 다른 인물들과 함께 있는 작품을 여러 점 그렸다. 롬니가 해밀턴 부인에게 이토록 빠져든 이유는 그녀가 여성스러운 외모뿐 아니라 역사나 신화 속 인물들과 동화되는 특별한 능력을 가지고 있었기 때문이다.

▲ 조지 롬니,
〈키르케 같은 해밀턴 부인〉,
1782년경, 런던, 테이트 현대미술관

오랫동안 조반니 바티스타 피아체타의 작품으로 잘못 알려진 그림이다. 이 작품은 9세기 보헤미아 출신의 귀부인이자 아라곤 왕자의 약혼녀였으나, 그리스도교 신앙을 버리고 결혼하자는 사라센 군대 대장의 말을 거절한 후 피레네 산에서 살해당한 성녀 에우로시아의 순교 장면을 그린 것이다.

사냥감을 획득한 것처럼 여인의 머리를 들고 자랑스러워하는 살인자의 태도가 매우 공포스럽다.

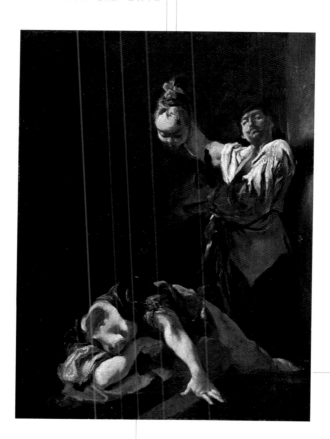

이 작품에서도 여성에 대한 폭력 장면의 전형적인 특성이 드러난다.

여성 화가 줄리아 라마는 더할 수 없이 잔인한 학살이 일어난 직후의 순간을 포착했다. 성 에우로시아의 풍만한 몸은 머리가 잘린 채 바닥에 엎드려 있고, 아직 피가 흐르는 절단면이 앞쪽을 향해 있다. 이로 인해 관람자는 야만적인 살생의 분위기를 고스란히 느끼게 된다.

▲ 줄리아 라마, 〈성 에우로시아의 순교〉, 1730~1747년, 베네치아, 카 레초니코

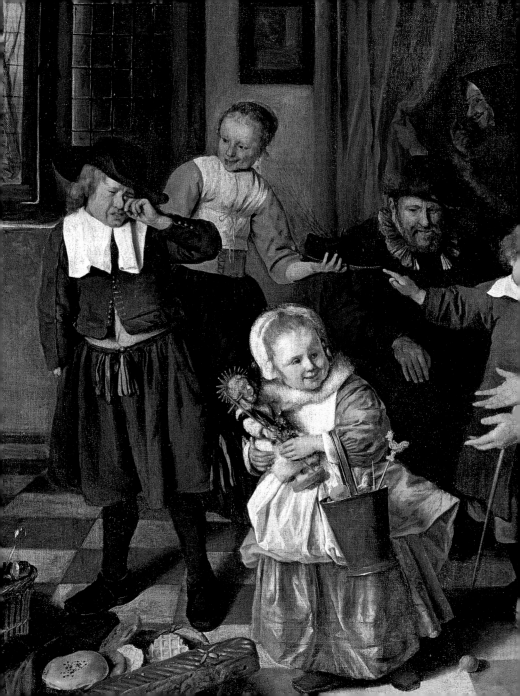

3 가정생활

◀ 얀 스테인, 〈성 니콜라스 축일〉(부분),
1665~1668년, 암스테르담, 국립미술관

딸
Daughter

어린이가 집 안에서 어머니와 함께 놀이를 하거나
집안일을 배우는 장면을 그린 예술작품들이 상당히 많다.

관련항목

유년기, 사춘기, 교육,
언니 · 누나, 어머니, 집안일,
방적 · 직조 · 바느질,
교육공간, 스승

▼ 에드가 드가,
〈벨렐리 가족〉(부분),
1860년경, 파리, 오르세미술관

전통적으로 유년기에 대한 예술계의 기본 관점은 놀이와 교육, 이 두 가지였다. 특히 유년기의 놀이와 교육은 병행되는 경우가 많았다. 세월이 흐르면서 어느 정도 변화하긴 했지만 거의 모든 시대에서 놀이와 교육이 일치된 형태의 주제와 이미지가 유년기의 전형적인 모습으로 나타난다. 이러한 유년기의 놀이 중에는 인형놀이도 포함되어 있다. 인형놀이는 인상파 화가들이 가정생활을 그린 장면에서 많이 나타나지만, 그 이전 시대 그림에서도 인형놀이 하는 모습을 찾아볼 수 있다. 17세기 풍속화에는 천조각을 이어 붙여 만든 인형을 어린이가 손에 들고 있는 모습이나, 도시 부르주아 가정의 부유한 저택 안에 아기 예수나 성자 형상의 테라코타나 석고 조각상이 놓여 있는 모습이 심심치 않게 등장했다. 기록에 따르면 15세기 피렌체에서는 인형놀이가 모성을 개발하고 강화할 수 있는 최고의 수단이자, 유년기 여자 어린이가 가지고 있는 도덕성을 일깨움으로써 성인이 되었을 때 올바르게 살아갈 수 있는 다양한 가치를 습득하는 데 도움이 된다고 생각했다고 한다. 딸 교육은 대개 어머니나 손위 자매들이 맡았고, 부유층의 경우에는 유모와 집사가 담당하기도 했다. 딸은 집안일을 배워야 했기 때문에 책으로 공부를 하는 것이 아니라 처음에는 어머니가 일하는 모습을 보면서, 이후에는 직접 어머니의 지도를 받으며 가사를 도왔다. 딸 교육이 이러한 방식으로 이루어졌다는 증거는 수많은 풍속화에서도 찾을 수 있다.

19세기에 다섯 살 미만의 아이들은 그림 속 샤르팡티에 집안 아이들처럼 남자아이든 여자아이든 성별을 구분하지 않고 옷을 입었다. 이제 갓 세 살이 된 폴은 세 살 많은 누나 조젯과 같은 옷을 입고 있다.

폴이 요즘은 여자아이들에게나 어울리는 머리 모양을 한 것으로 보아, 당시에는 남자아이들도 머리 기르는 일이 흔했던 것으로 보인다. 이 정도 연령에서는 외모로 남자아이와 여자아이의 성별을 구분하지 않고, 어느 정도 성장한 후에야 각자의 성별에 맞는 교육을 하면서 구분하기 시작한 것으로 보인다.

자녀들 옆에 앉아 있는 샤르팡티에 부인은 귀여운 아이들을 바라보며 자랑스러운 표정을 짓고 있다.

아버지 조르주 샤르팡티에의 모습은 보이지 않지만, 샤르팡티에 부인과 자녀들이 풍기는 우아하고 안락한 분위기를 통해 가장의 존재를 느낄 수 있다. 일본풍으로 꾸민 실내 장식과 당시 유행하던 의상, 탁자 위의 정물 등에서 느낄 수 있는 전체적인 방의 분위기는 당시 유력한 잡지사 편집장을 지내던 이 집안의 가장 조르주 샤르팡티에의 사회 · 문화적인 위치와 물질적인 풍요로움을 반영했다.

▲ 피에르 오귀스트 르누아르, 〈샤르팡티에 부인과 자녀들〉, 1878년, 뉴욕, 메트로폴리탄미술관

약혼녀

Promessa Sposa

정식 결혼을 하기 전에 행하는 약혼은 두 남녀가 앞날을 함께 하겠다는
의지를 밝히는 절차로 여성의 인생에서 매우 중요한 의미를 지닌다.

• 관련항목
결혼, 아내

젊은 여성이 결혼을 하게 되면 부모님 집을 떠나 한 남자의 옆에서 새
로운 삶을 시작해야 한다. 과거에는 이 새로운 인생의 동반자는 사랑
이나 여성 자신의 의지에 따라 선택할 수 있는 것이 아니라 집안의 결
정에 따라 정해지는 경우가 많았다.

여성은 오랫동안 지참금이 있어야만 결혼을 할 수 있었는데, 이런
저런 교육을 받느라 지참금을 마련하지 못하는 여자들이 생기면서 근
대 초반부터는 딸에게 지참금을 미리 주는 집안이 생기기 시작했다.
지참금 제도는 여성을 교환의 대상으로 보는 것이기는 하지만 긍정적
인 부분이 없는 것은 아니었다. 남편이 사망할 경우 배우자는 상속자
가 되기 때문에, 지참금은 홀로 남은 부인이 자립할 수 있는 기반이 되
었다. 결혼할 때 신부가 가져가는 혼수품도 지참금과 같은 범위에 속
해서 공증인이 물품 목록을 확인할 정도로 중요시했다. 침구, 여러 벌
의 옷, 유명 예술가들이 제작한 그림과 보석, 장신구가 가
득 든 궤짝 같은 수많은 혼수 목록 중에서 예술작품이 포
함되어 있는지를 확인하는 것도 공증인의 임무였다.

한편 신랑 측에서는 자신의 권력을 과시하기 위해 신부
에게 값비싼 선물을 했으며, 약혼녀의 미모와 덕을 칭찬
하기 위해 대단히 공들인 초상화를 의뢰하는 경우도 많았
다. 초상화 속에서 곱게 치장을 하고 미래의 아내이자 어
머니가 될 여성이라는 것을 암시하는 상징물에 둘러싸인
여성의 모습은 성공적인 결혼을 하게 되기까지 지원해 준
친정과, 결혼을 위해 신부를 치장해 준 남편의 지위를 보
여주는 수단이었다.

▼ 조르조네, 〈라우라〉,
1506, 빈, 미술사 박물관

열 명의 사람들이 무대에 오른
배우를 구경하듯, 신랑 신부가
결혼을 약속하는 장면을 지켜본다.

이 작품은 약혼식에서 가장 중요한 지참금 전달 장면을
그린 것이다. 신부의 아버지가 이제 막 청년에게
돈이 가득 든 지참금 주머니를 전달했다.

이 작품의 중심 축은 약혼한 한 쌍인데,
이들 주위에는 매우 극적인 분위기가 감돈다.
어머니와 여동생은 집을 떠나야 하는 신부를
부여잡고 눈물을 글썽이고, 장인은 새신랑 옆에서
입이 마르도록 딸의 장점을 칭찬하고 있다.

일반 시민들은 공무원이 지켜보는 가운데 정식으로
결혼 약속을 해야 했다. 그림에서 손에 서류 몇 장을
들고 있는 사람은 담당 공무원인데, 이 서류는
서로의 결혼 의사를 담은 것과 신부가 결혼을 위해
준비해야 하는 협의 지참금 허가 서류다.

▲ 장 바티스트 그뢰즈,
〈마을의 약혼녀〉,
1761, 파리, 루브르박물관

이 작품은 영국 출신 화가 윌리엄 호가스가
그린 세 번째 연작의 첫 작품이다.
이 연작은 여섯 점의 그림으로
구성되어 있으며, 등장인물의 사회적 위치가
매우 높아졌다는 점에서 이전 연작들과
구분된다. 실제로 방 안의 인테리어나
벽에 걸린 그림들이 귀족 저택의 분위기를
물씬 풍긴다.

진지하게 이야기를 나누고 있는 탁자에서
멀찍이 떨어져 앉은 미래의 신랑과 신부는
탁자에서 무슨 거래를 하든 전혀 관심이 없어 보인다.
신부는 따분한 표정으로 변호사의 말을 들으며
결혼반지를 손수건에 끼워 손장난을 하고 있고,
신랑은 자신의 모습이 마음에 드는지 거울만 본다.

예비 신랑과 신부 앞에 하나의 사슬로 연결된
두 마리의 사냥개는 결혼의 결속력에 대한
중압감을 암시하는 것처럼 보인다. 이 작품이
속한 연작의 마지막 그림을 보면 남편은 살인을,
아내는 자살을 하는 비극적인 결말을 맞는다.

▲ 윌리엄 호가스,
《유행 결혼》 중 〈결혼 계약〉,
1743년경, 런던, 국립미술관

탁자 주위에는 통풍에 걸려 발에 붕대를 감고 있는 스퀀더 공작과
이미 엄청난 부를 쌓았는데도 불구하고 여전히 비열한 방법으로 돈을 끌어 모으는
상인이 앉아 있다. 안경을 잡고 혼인 계약서를 집중해서 검토하는 상인의 모습으로 보아
공작의 장남과 상인의 딸 결혼이 임박한 것으로 보인다.

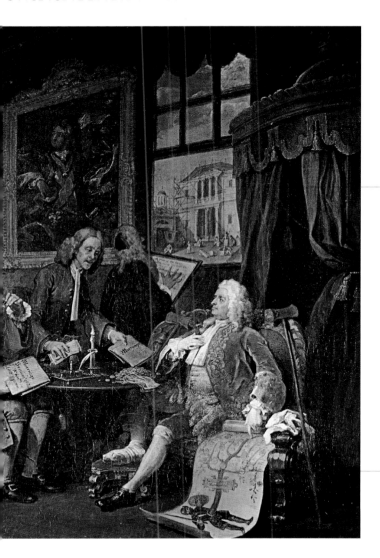

창밖에 보이는 공사 중인
웅장한 저택은 공작의
새 저택이다. 하지만
공사비가 부족해서 완성을
하지 못하고 있는 상태다.

공작은 자신의 귀족 가문을
증명하기 위해 나무 형태로 된
가계도를 보여주는 중이다.
그는 결혼을 추진하기 위한
이전 자리에서도 이를
여러 차례 언급했을
것으로 보인다.

약혼녀

이 그림은 여배우 엘렌 테리의 젊은 시절 모습을
담고 있다. 그녀는 자신보다 서른 살이나 많은 화가
조지 프레더릭 와츠의 약혼녀였다. 두 사람은 엘렌 테리가
열일곱 살이 되기도 전인 1864년에 결혼서약을 했다.

〈선택〉이라는 작품
제목에서, 엘렌 테리가
지상에서의 부와
정신적인 안락을
약속하는 윤리적 도리
사이에서 갈등을
겪었음을 추측할 수
있다. 지상에서의 부를
상징하는 붉은 동백꽃은
매우 화려해 보이지만
향기는 나지 않는다.

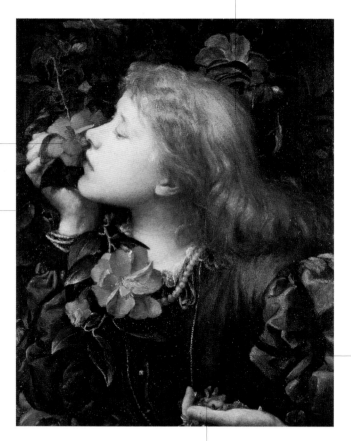

세속적인 삶과 영적인
삶 사이에서의 선택은
배우의 길과 결혼의
길을 두고 갈등했던
엘렌 테리에게 매우
중요한 가치를 지닌
문제였다. 결국
엘렌 테리는 결혼을
택했지만, 결혼생활을
오래 지속하지는
못했다. 두 사람의
결혼생활은 10개월
만에 파국을 맞았고,
엘렌 테리는 다시
무대로 돌아왔다.

엘렌 테리가
입은 옷은
라파엘전파
소속 화가
홀먼 헌트가
디자인한
웨딩드레스다.

바이올렛은 덕을 상징한다.
바이올렛은 동백에 비하면 거의 눈에
띄지 않을 정도로 조금 있을 뿐이지만
향기는 훨씬 진하고 오래 지속된다.

▲ 조지 프레더릭 와츠, 〈선택〉,
1864년, 런던, 영국 국립초상화미술관

여성은 결혼을 하면서 부모님 슬하에서 벗어나 남편과 함께하게 된다.
따라서 여성에게 결혼은 인생의 중요한 전환점이 된다.

아내

Wife

역사적으로 부부생활을 바탕으로 한 역할 구분을 살펴보면 남성은 가족의 생계를 책임지고 또 가족을 부양할 의무를 지니며, 여성은 온전한 가정생활을 위해 가정을 잘 꾸릴 의무가 있다. 이러한 구분은 남성이 집 안팎의 권한자라는 기본원칙을 바탕으로, 공공장소는 남성의 활동영역으로 보고, 여성의 활동영역은 가정 내로 국한한 것이다. 이러한 역할 구분은 그 어떤 분야보다 시각표현 분야에서 가장 효율적으로 사용되었다. 예를 들어 집의 내부 전경은 여성의 세계를 상징하는 최고의 배경이 되었고, 아내와 어머니 이미지는 한 집안의 실질적인 주인을 의미했으며, 나아가 다양한 표현방식을 동원해서 가족의 범위를 확장하기에 이르렀다. 17세기 네덜란드 도시 상류층에서는 여성이 저택의 당당한 안주인으로 확고히 자리를 잡았고, 흠잡을 곳 없는 인테리어와 자녀들의 안정적인 생활, 하인들의 올바른 태도에 이르기까지 한 가정의 모든 것이 안주인의 현명한 통솔에 의한 것이라고 생각되었다. 하지만 이 같은 안주인의 관리가 없으면 애완동물, 집안 살림살이, 아이들, 하인들 모두 제자리에 있지 못하게 된다.

영국 빅토리아 시대 때도 여성의 품행을 매우 중시했다. 여성을 '가정(혹은 난로)의 천사'라 칭하면서 아내는 남편을 모든 면에서 완벽하게 내조해야 하며, 그러한 의미에서 여성의 도덕성에 따라 가정은 물론 사회 전체의 복지가 좌우된다고 보았던 것이다. 결론적으로, 예술사에서는 장르를 막론하고 아내가 가정의 중추 역할을 하는 인물로 그려졌다.

● **관련항목**
성인, 다산과 불임, 모성,
어머니, 집안일.
방적 · 직조 · 바느질,
역할 구분, 예술가 커플

▼ 라비니아 폰타나,
〈지네브라 고차디니와 남편
안니발레, 라우도미아 고차디니와
남편 카밀로, 그리고 두 여성의
아버지 울리세 고차디니의 초상〉,
1584년, 볼로냐,
피네코테카 국립미술관

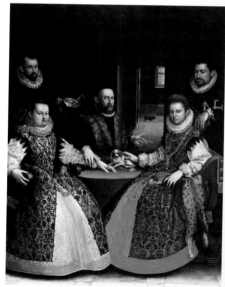

아내

소년들의 행동을 통해서 어머니의 가르침이
부족하다는 것을 추측할 수 있다. 한 아이는 문 앞에
서 있는 상인을 노려보며 다가가고 있고, 어린 동생은
깊은 잠에 빠져 있는 할머니를 귀찮게 하며 즐거워한다.

도덕적인 소재를 역설적으로 표현하기를 좋아했던
화가 얀 스테인은 방탕한 가족을 주제로 한 작품을
자주 그렸다. 그래서 네덜란드에서는 혼란스러운
가정의 상태를 '얀 스테인의 가족'이라고
빗대어 부르기도 했다.

안주인의 빈자리는
다른 가족들이 방종한
생활을 하게 한다.
가장인 아버지가
왼손을 뻗어 가정부의
손을 잡고 있는
것으로 보아
이 두 사람은 불륜을
저지르고 있다는 것을
추측할 수 있다.

이 작품의 핵심은 이미 흥건히 취한
상태인데도 또 술잔을 채우게 하고,
성경을 밟고 있는 어머니의 모습이다.

▲ 얀 스테인, 〈방탕한 가족〉,
1660~1670년, 뉴욕, 메트로폴리탄미술관

이 작품은 '여성의 소명'을 주제로 한 삼부작 중 하나다.
유실된 다른 두 작품에서는 이 그림에 등장하는
동일한 여성이 어린아이가 걸음마하는 것을 도와주고,
노쇠한 부친을 돌보는 장면이 담겨 있다.
아내, 어머니, 그리고 딸이라는 이 세 가지 역할이
빅토리아 여왕 시대에 사회가 여성에게 부여한 의무였다.

여자는 이 그림 속 주인공처럼,
한 남자의 동반자로서 남편이 역경에 처했을 때도
헌신해야 한다. 아내는 좋지 않은 소식을 듣고
상심해 있는 남편을 위로하고 있다.
비탄에 잠긴 남편의 태도로 보아 가족 가운데
누군가가 세상을 떠난 것으로 보인다.

인테리어는 이들이 상류층 가정임을 암시한다. 벽난로와 양탄자,
탁자 위에 있는 우아한 식기까지, 모든 집기들이 남편의 안정된
직업 덕분에 부부가 경제적으로 풍요롭게 살고 있음을 보여준다.
가족이 안락한 생활을 할 수 있도록 하는 것이 남편의 의무다.

▲ 조지 엘가 힉스,
《여성의 소명》 중 〈남자의 동반자〉,
1863년, 런던, 테이트 현대미술관

해치 씨 가족 삼대(三代)가 가족 서재에 모여 있는 풍경이다.
방 한가운데에 놓인 탁자에서 어린 손주들과 함께 앉아 있는 노부부는
알프레더릭 스미스 해치 씨의 연로한 부모님이다.
해치 씨 부부는 열한 명의 자식을 두었다.

이 작품에서 흥미로운 것은
아들과 딸들이 취한 자세가
다양하다는 것이다.
그림 왼쪽에 서 있는 장남은
아버지 쪽을 바라보고 있고,
아버지의 시선도 자연스럽게
큰아들을 향하고 있다.

▲ 이스트먼 존슨, 〈해치 씨 가족〉,
1871년, 뉴욕, 메트로폴리탄미술관

이 가족의 아버지이자 작품 의뢰인인
알프레데릭 스미스 해치는 그 당시 월 스트리트에서
영향력 있고 전도유망한 주식중개인이었다.

해치 부인을 벽난로 옆에
세운 것은 화가의 의도다.
19세기 문화사조에서는
여성이 아내이자 모범적인
어머니 역할을 한다는 뜻에서
'가정(혹은 난로)의 천사'라고
정의했다. 벽난로 옆에
서 있는 여성 이미지는
화가 존슨이 네덜란드에
체류할 때 알려지기 시작해서
네덜란드 미술계에서
한동안 유행했다.

큰딸도 어머니처럼
벽난로 옆에 앉아
독서를 하고 있다.
어린 동생들에게
둘러싸여 있는
모습을 통해 큰딸 역시
교육을 받기는 하지만,
앞으로 결혼을 하면
어머니로서 살게 될 것을
추측할 수 있다.

작은 딸도 가장 어린 동생과 놀아주면서
미래의 어머니가 될 연습을 한다.

어머니
Mother

어머니의 모습 속에는 항상 수많은 가치가 담겨 있기 때문에
예술가들은 모자 관계에 대한 관심을 끊을 수 없었다.

• 관련항목
교육, 다산과 불임,
모성, 딸, 아내, 할머니,
유모, 화목한 가정

모성은 여성이 타고나는 정신적·육체적 성질이자, 자식을 보호하고자 하는 본능이다. 하지만 같은 모성이라고 해도 각 시대의 사회·경제·문화적 환경에 영향을 많이 받기 때문에, 모성이 항상 동일한 방식으로 표출되는 것은 아니다. 예를 들어 역사의 흐름에 따라 모유 수유에 대한 인식이 근본적으로 변화했던 것과, 또 이러한 변화가 예술 작품에 끼친 영향을 생각해보면 된다. 한동안 수유가 생모에게 위험하다는 인식이 있어서 수유를 거의 유모에게 맡겼다고 한다. 중세와 르네상스 시대의 출산 장면을 담은 수많은 예술작품에서 그러한 경향을 읽을 수 있다. 요한과 마리아의 출산 장면에서도 산파와 신생아에게 수유를 할 유모가 빠지지 않고 등장했고, 산모는 침대에 누워 꼼짝도 하지 않고 산후 조리를 하며 몸이 회복되기를 기다렸다. 15세기 여성에게는 신생아를 다른 사람의 손에 맡겨 돌보게 하는 것이 전

▼ 니콜라스 마스,
〈버릇없는 고수〉, 1654~1659년,
마드리드, 티센-보르네미스사 미술관

혀 이상할 것이 없었던 반면, 19세기 아기 엄마들은 무도회에서 춤을 추다가, 혹은 저녁 만찬을 즐기기 전에 언제라도 수유를 할 수 있도록 수유용 드레스를 입어야 하는 것이 당연하게 생각되었다. 이 같은 인식의 변화가 가능했던 것은 18세기에 자식을 올바르고 건강하게 키우기 위해 온갖 정성을 다하는 어머니의 이미지가 새로운 여성상으로 급부상했기 때문이다. 그리하여 18세기 화가들의 작품에서 덕망 있고 인자한 어머니상이 나타나기 시작했다.

액자에 있는 문장은 이 작품의 제목으로,
1632년 야콥 카츠가 출간한
속담집에서 차용한 것이다. 이 문장은
'노인들이 노래하는 동안 젊은이들은
플루트를 연주한다'라는 뜻이다.

야코프 요르단스가 이러한 주제를
다룬 것은 처음이었지만
이 작품이 대중적으로 큰 성공을
거두자 이후의 작품에서도
이 주제를 계속 재연구했다.

이 작품의 목표는
젊은이들이 집안 어른들
행동을 따라 하면,
가족의 전체적인 도덕성도
높아지게 된다는 점을
증명하는 것이다.

탁자 주위에 3대가 둘러 앉아
연주와 노래를 하고 있다.

상석에 앉은 할머니는 나이가 많아서
안경을 써야만 노래가사를 읽을 수 있다.
할머니는 그림 제목처럼 할아버지와 함께
나머지 가족들의 연주를 이끌고 있다.

▲ 야코프 요르단스,
〈노인들이 노래하는 동안 젊은이들은 플루트를 연주한다〉,
1638년, 앙베르, 왕실미술박물관

유모
Nurse

유모에게 자식을 위탁하는 풍습은 전 세계에 광범위하게 확산되어 있었으며, 매우 오랜 전통을 지닌다. 이 같은 풍습은 19세기가 시작될 무렵이 되어서야 사라지기 시작했다.

● **관련항목**

교육, 딸, 어머니,
화목한 가정, 궁녀

과거에는 반드시 생모가 아기에게 수유를 해야 한다고는 생각하지 않았기 때문에 유모에게 수유를 대신하게 하는 경우가 많았다. 유모는 아이와 상관없는 남이지만 2년 정도 정기적으로 경제적인 보상을 받으면서 아이를 맡아 길렀다. 이처럼 유모에게 수유를 대신하도록 했던 이유는 생모가 수유를 하면 건강에 무리가 올 수 있고 출산 능력도 떨어질 수 있다고 생각했기 때문이다. 또 수유를 하는 여성은 음식을 먹거나 성생활 같은 부분에서 금기사항이 많았기 때문에 결혼한 여성에게는 수유 자체가 무척 부담이었다. 그리하여 유모를 고용해 집안에서 기거하며 아이를 돌보도록 하거나, 조산부(해산을 돕거나 임산부와 신생아 돌보는 일을 하는 사람 ― 옮긴이)의 집에서 기거하도록 했다. 집 안에서 기거하며 젖을 주는 유모는 거의 귀족 집안에서 이용하던 방식이었고, 대부분은 유모와 아이를 조산부의 집으로 보냈다. 이 방식이 돈이 훨씬 덜 들었기 때문이다. 두 방식 모두 아이가 몇 년 동안 어머니 대신 유모의 손에서 자라거나 태어나자마자 생모와 떨어져 있게 되므로, 아이에게 미치는 유모의 영향이 클 수밖에 없다. 따라서 예술작품에서 유모와 아이의 끈끈한 애정관계를 묘사했다거나, 최상위 가문에 고용된 유모가 사회적 지위가 높은 사람처럼 대우 받았다는 내용의 문서가 발견되어도 그리 놀랄 일은 아닌 것이다.

▶ 실베스트로 레가,
〈유모의 집 방문〉,
1873년, 피렌체, 현대미술관

르네상스 미술에서는 그 당시 선호하던 취향에 따라
장식한 방을 배경으로 성서 속 일화를 표현한 경우가
많았다. 그림 속 세례 요한 탄생 장면은 15세기의 어느 화려한
궁전 안에서 벌어지는 장면 같다.

세 여인 중에서 가장 나이가 많은 여성은
조반니 토르나부오니(이 작품의 의뢰인의
누나이자 로렌초 일 마니피코의 어머니인
루도비카 토르나부오니('루크레지아
토르나부오니'라는 이름으로 더 많이 알려짐)와
이목구비가 흡사하다.

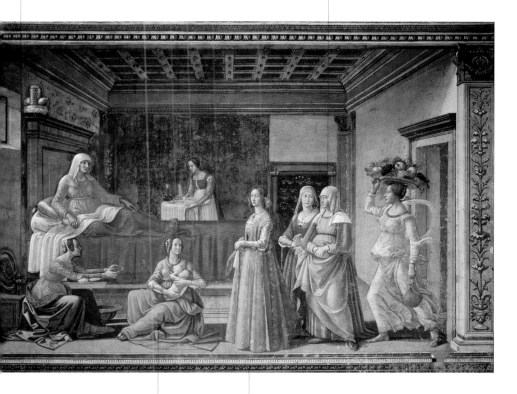

유모가 이제 막 태어난 아기에게
젖을 물리고 있다. 당시 피렌체
가정에서는 아기에게 젖을 먹이는
것을 유모에게 맡김으로써 산모가
수유의 의무에서 벗어날 수 있었다.

세례 요한의 탄생 장면에 등장하는 인물들은
작품이 제작될 당시의 의상을 입고 있다.
출산은 여성이 하는 일이기 때문에 이 그림에서는
남성이 제외되었다. 작품 속에는 가정부와 출산을 돕는
여성들 이외에도 세 명의 여성이 더 있는데, 산모의 친구나
친척이 방문한 것으로 보인다. 실제로 이 시기에는
이웃집에 출산 같은 경사가 있으면 축하를 하러 갔다.

▲ 도메니코 기를란다이오, 〈세례 요한의 탄생〉,
1486~1490년, 피렌체, 산타 마리아 노벨라 성당

유모

암스테르담의 유명 법률가의 딸 카타리나가
네덜란드 서부에 있는 하를럼 조부모댁에서
지내던 때에 그린 그림이다. 프란스 할스는
돌이 지나고 얼마 안 된 카타리나와
그녀의 유모가 함께 있는 모습을 화폭에 담았다.

값비싼 이탈리아 다마스크 드레스와
화려한 레이스, 은으로 만든 장식과
보석처럼 아이를 치장한 모든 것이
그녀가 유복하고 사회적 지위가 높은
집안의 자손임을 말해준다.

유모의 옷차림은 아이의
화려한 의상과 확연히 대조된다.
그녀는 무척 단정하고 엄격해 보인다.
유모의 의상은 처음 봤을 때는
검소해 보이지만, 자세히 살펴보면
섬세한 레이스로 만든 보넷부터
시작해서 전체적으로 고급스럽게
차려 입었음을 알 수 있다.

아이는 유모가 건네주는 과일을 받기 직전에,
앞에서 부르는 소리에 놀라 젊은 유모의 목 밑으로
손을 뻗었다. 이는 유모와 아이의 깊은 유대 관계에
의해 반사적으로 취한 행동으로 보인다.

▲ 프란스 할스,
〈유모와 함께 있는 카타리나 호프트의 초상〉,
1619~1620년, 베를린, 국립회화관

하녀·가정부

Domestic Servant

가정부라는 직업은 가정 형편이 좋지 못한 집안의 딸들에게, 집에서
나와 고용주의 집에 입주해 살 수 있다는 것을 비롯하여 몇 가지 중
요한 장점이 있는 돈벌이 수단이었다. 이제 막 유아단계를 벗어난 어
린 소녀들도 가정부 일을 시작하는 경우가 종종 있었는데, 이들은 힘
든 일을 해야 했지만 노력의 대가로 적어도 하인들 사이에서 지위 상
승을 할 수 있을 것이라는 꿈을 꾸면서 꿋꿋이 버텼다. 성실성과 함께
지위 상승을 할 수 있는 또 한 가지 기준은 하인으로서의 태도였다.
즉 그들은 가정부에게 주어진 임무를 잘해야 하는 것뿐
만 아니라, 순종과 절제를 기본으로 자신의 위치에 맞게
행동해야 했던 것이다. 가정부의 일은 주인 가족의 미덕,
특히 안주인의 미덕을 비추는 거울 같은 역할을 했기 때
문에 가정부들은 살림 잘하는 법을 익혀야 했고, 그래야
만 능력을 인정받을 수 있었다.

 네덜란드 미술에는 가사를 돌보는 모습이 자주 등장
한다. 그림 속에서는 상류층 부인이 하인에게 일을 시키
거나 그들을 도와 집안일을 함께 하는 장면을 찾아볼 수
있다. 이처럼 가정부들은 처음에는 안주인의 지도를 받
으면서 효율적으로 집안일을 하는 방법을 배우고, 하인
으로서의 자신의 위치를 파악했다. 그리하여 살림 기술
이 향상되는 것뿐만 아니라, 고용된 가정에서 자신의 역
할을 확실히 이해함으로써 17세기 네덜란드에서 요구하
던 가정부로서의 필요조건에 걸맞은 직업여성으로 자리
잡았다.

• **관련항목**

집안일, 직조·방적·바느질,
역할 구분, 화목한 가정,
궁녀, 도시

▼ 장-에티엔 리오타르,
⟨초콜릿 나르는 여인⟩,
1743~1745년, 드레스덴,
고전회화박물관

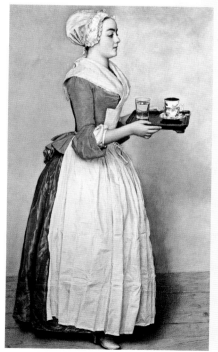

이 그림은 어느 부유한 도시
부르주아 계층 가정에서 벌어지는
일을 담았다. 집의 구조나 인테리어는
그 당시 네덜란드 부르주아 계층
사이에서 가장 유행하던 스타일이다.

이 여성은 모피로 장식된 겉옷을 입고 있는
것으로 보아 이 집의 안주인임을 알 수 있다.
안주인은 가정부의 도움을 받아
이제 막 다림질한 리넨을 정리하는 중이다.

17세기 네덜란드 미술에서는 집안 상태로
여성의 덕을 평가했다. 이 작품에서도 역시
안주인이 일상적인 집안일에 적극적으로
참여한다는 점을 강조했다.

하녀의 단정한 외모와 공손한 태도에도
바람직한 여성의 이미지가 반영되어 있다.

▲ 페터르 데 호흐, 〈리넨장〉, 1663년,
암스테르담, 국립미술관

200 +

창문 밖 풍경. 혹은 그림 속 그림처럼
표현한 벽에 걸린 그림에는
〈루가의 복음서〉에 기록된
일화가 묘사되어 있다.

화가가 그림을 그린 의도를
파악하기 어려워서 수많은 추측이
난무하는 작품이다. 벽에 걸린 그림으로
추측해 볼 때, 주방에 있는 두 여성은
예수의 메시지를 전달하는 임무를
지니고 있을 수 있다. 젊은 여성이
일을 하는 데 흥미를 보이지 않자.
나이 많은 여성이 그림을 가리키며
그 속에 담긴 교훈을 일러주고 있다.

복음서의 일화를
배경에 그리고,
주방 풍경을 담은
것으로 보아 이 작품은
플랑드르파 미술의 영향을
많이 받은 듯하다.

이 그림은 마르타가 예수에게
자신의 여동생 마리아가
집안일을 도와주지는 않고
예수의 발치에 앉아 이야기만
듣고 있다고 말하는 장면이다.
예수는 마리아가 좋은 선택을
했다고 말한다.

▲ 디에고 벨라스케스,
〈마르타와 마리아의 집에 있는 그리스도〉,
1618년, 런던, 국립미술관

17세기 이후 유럽의 각 도시에서는
세탁물을 위탁해서 처리하는 사람들이
생기기 시작했는데, 보통은 일반 가정집에서
세탁소를 운영했다. 샤르댕이 그린 이 작품은
상류층 가정에서 빨래를 할 사람을 불러서
오게 된 이가 세탁을 하는 장면으로 보인다.

옆방에서는 또 다른 여성이
방금 세탁한 빨래를 널고 있다.

빨래하는 여성과 아들의
남루한 차림은 이들의 가정 형편이
좋지 않다는 것을 말해준다.
빨래는 보수가 무척 낮아서
다른 일을 할 여건이 안 되는
여인들이 주로 하던 일이다.

샤르댕은 가사를 주제로 한 작품에서는 등장인물에게
그 어떤 상징적인 의미도 부여하지 않으려 했는데,
이 작품에서도 역시 인물에 특별한 의미를 부여하지는 않은 것 같다.
여기에서 눈에 띄는 점은 빨랫비누로 비눗방울 놀이를
하고 있는 어린아이가 있다는 점이다.

▲ 장-바티스트-시메옹 샤르댕, 〈빨래〉,
1733년, 상트페테르부르크, 에르미타주미술관

한 여인이 새하얀 눈이 덮인 벌판을
아궁이에 지필 땔감을 가득 실은 썰매를 끌며
천천히 지나간다. 여인은 나무의 무게뿐만 아니라
추운 날씨에 눈 위를 걸어야 해서 더욱 힘들어 보인다.

이 그림은 조반니 세간티니가
1886년 스위스 사보닌 지방으로 이주한 후
산, 그리고 농부의 삶을 주제로 그린
수많은 작품 중 하나다. 이 시기 그의 작품에
담긴 중요한 특징은 인간과 자연의
관계를 묘사했다는 것이다.

이 그림에서 온기가 느껴지는 부분은
마을에 모여 있는 집들의 창문으로
새어나오는 불빛뿐이다.

장작을 옮기는 것도 전통적으로 여성이 해야 할 일이었다.
세간티니의 작품을 통해 장작을 운반하는 일이
얼마나 고된 일인지 느낄 수 있다. 이 작품에서는 또한
알프스의 웅장한 겨울 풍경과 마주한 여인의
고독함이 매우 두드러지게 나타난다.

▲ 조반니 세간티니, 〈숲에서 돌아오는 길〉,
1890년, 장크트 모리츠, 세간티니박물관

방적 · 직조 · 바느질
Spinning · Weaving · Sewing

여성의 활동으로 대표되는 방적 · 직조 · 바느질은
덕망이 높은 여성을 주제로 한 예술작품에
무척 자주 등장하는 소재다.

● 관련항목
교육, 여성의 미덕, 딸,
언니 · 누나, 약혼녀,
아내, 어머니, 할머니,
하인과 가정부,
집안일, 수공업

▼ 안드레아 피사노, 〈방직〉,
1334~1337년경, 피렌체,
두오모 종탑

근대는 물론이고 19세기에도 손에 실을 쥐고 끊임없이 일을 해야 하는 여자들이 많았다. 당시에는 일반적인 농가와 소규모 수공업에 종사하는 집은 물론이고 아주 부유한 계층의 저택까지 거의 대부분의 집에 방추와 물레, 바늘 같은 도구들이 갖춰져 있었고, 여자들은 자연스럽게 어릴 때부터 그 사용법을 배웠다. 특히 물레와 바늘은 여자들이 능숙하게 익혀야 하는 실뽑기와 천짜기의 기본 도구로, 결혼 전에 사용법을 숙지해야 했고, 결혼을 한 후에는 남편과 자식들이 입을 옷을 만들기 위해 꾸준히 이용했다. 다시 말해서 방적(실뽑기)과 직조(천짜기)는 실용성이나 기술적인 차원에서의 의미 외에도 가정경제에 도움이 되는 중요한 활동이었다.

자신의 집에서 조용히 실을 뽑는 여성의 이미지에는 겸손과 성실을 비롯해서 전통적으로 현명한 여성에게 요구된 거의 모든 미덕이 집결되어 있었다. 중세 시대 학술서 저자들과 그리스도교 전도사들은 나태는 악마에게 홀린 것이므로 자신의 의무를 게을리하는 여성은 도덕적으로 타락한 것이라고 매도했고, 가사에 매진하는 것이 물리적 · 정신적으로 완벽한 상태를 유지하는 최선의 길이라고 정의했다. 사실 방적 · 직조 · 바느질은 인내와 집중력을 상당히 필요로 하는 일이기 때문에 머릿속을 어지럽히는 잡생각이나 위험한 상상으로부터 벗어나고자 할 때 가장 좋은 탈출구가 되었을 것이다.

유럽 일부 지역, 예를 들어 16세기와 17세기 네덜란드 화가들에게는 실을 뽑고 있는 모습을 그린 여성 초상화 의뢰가 쇄도했다. 이는 여자들이 최고의 아내이자 어머니가 될 만한 덕을 갖추었음을 보여주기 위한 것이었다.

작지만 독특한 이 그림은 레이스를 짜고 있는
모범적인 여인의 모습을 통해 덕을 갖춘
이상적인 여성의 이미지를 보여준다.

화가는 그림 속
여인에게만 모든
관심을 집중시키려 했다.
허름하고 협소한
공간과 검소한 옷차림,
얼마 안 되지만
무엇인가 의미를
담고 있는 듯한
세부적인 요소들 때문에
자연스럽게 여인과
여인이 하는 일에
시선이 간다.

자신의 일을 매우
충실히 하고 있는 여인의
이미지다. 시선을 아래로
떨구고 일에 집중한
여인의 모습에서 온순한
성품이 느껴진다.
이 여인은 아주 낮은
의자에 앉아 꼼짝도
하지 않고 일에 매달려
있는데, 당시 덕망 높은
여성으로서의 조건을
모두 갖추고 있다.

▲ 카스파르 네츠허르, 〈레이스 짜는 여인〉,
1662년, 런던, 월리스컬렉션

방적 · 직조 · 바느질

귀스타브 카유보트가 바느질을 하는 여성의 모습을
작품의 소재로 택한 이유는 여기에 상징적인
의미가 담겨 있을 뿐만 아니라, 바느질이 전형적인
여성의 활동이었기 때문이다. 카유보트는 이 작품을 통해
파리 외곽 가족 공원에서 펼쳐지는
어느 여름날의 일상을 재현하려 했다.

이 작품에 등장하는 여인들은 세대도 다르고
각자의 처지도 다르다. 특히 어머니와 숙모는
남편을 잃고 홀로 되었는지, 검은 옷을 입었다.
화가는 이 여인들을 혈육 이상의 관계로
설정하기 위해서 바느질과 독서라는 여성적인
활동을 함께 하고 있는 모습으로 표현했다.

맨 앞에 있는 여인은 카유보트의 누이이고,
탁자 앞에 있는 여인은 숙모.
그리고 바느질을 하지 않고 혼자 책을 읽고 있는 여인은
어머니다. 긴 벤치에 앉아 있는 여인은 카유보트의 가족은
아니고 집안과 친분이 있는 사람이다.

이 그림은 1877년에 열린 제3회 인상파 전시회에
전시된 작품으로, 이 전시회는 사회생활의
주역으로 떠오르기 시작한 도시 여성을 주제로 한
작품들이 주를 이루었다. 하지만 이 작품은
전형적인 여성상을 연상시킴으로써
다른 작품들과 상당히 대조적이었다.

▲ 귀스타브 카유보트, 〈전원에서〉,
1876년. 바이외, 게라르 남작 박물관

세월의 흐름에 따른 위생 습관의 변화는 여자들이
가정에서 하는 일에도 지대한 영향을 끼쳤다.

신체 위생과 관리

Hygiene and Grooming

빨래는 항상 집안일 목록에 포함되어 있었던 일상적인 일이었다. 하지만 1500년대에 유럽 도시들의 공중목욕탕이 문을 닫으면서 빨래의 중요성이 급부상했다. 옷이나 이불이 몸의 때를 흡수하기 때문에, 몸을 청결히 해야 한다는 의무감이 세탁물로 전이된 것이다. 그래서 속옷은 더 자주 갈아입었고, 입었던 옷은 더 깨끗하게 세탁해야 했다. 하지만 개운하게 목욕을 할 수 없었던 상황 때문에 집집마다 벼룩과 이가 돌아다니기 시작했고, 가족들 모두 이 징그러운 기생충을 잡느라 하루에 몇 시간씩을 허비해야 했다. 풍속화에서도 벼룩을 잡는 여자들의 모습이나 이를 잡느라 아이들의 머리를 헤집고 있는 어머니들의 모습을 어렵지 않게 찾아볼 수 있는데, 이는 지금 생각하면 이해하기 힘든 일이지만 당시에는 이러한 일 또한 여자들이 하루에 해야 할 일 중에서 한 부분을 차지하는 중요한 일이었다.

18세기에 들어와서야 생활습관이 근본적으로 위생적인 방향으로 전환되기 시작했다. 여기에는 노베르트 엘리아스가 '문명화 과정'을 표방하며 내세운 새로운 법률 제정에 대한 주장도 큰 영향을 끼쳤다. 당시 그는 법률이 기본적인 행동규범만 통제할 것이 아니라, 위생적인 생활을 하기 위한 기준도 제시해주어야 한다고 역설했다. 그리하여 부르주아 계층 사이에서는 하인의 시중을 받으며 1차로 몸을 청결히 하고, 2차로 옷을 입고 화장을 하는 일종의 의식 같은 아침 단장이 유행했다.

● **관련항목**
아름다움의 이상형,
여성의 육체,
거울에 비친 누드,
목욕하는 여인들, 집안일

▼ 존 슬론,
〈일요일, 머리 말리는 여인들〉,
1912년, 앤도버(매사추세츠 주),
애디슨 미국미술관

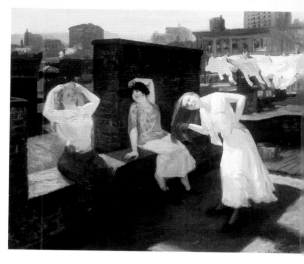

지저분한 방과 마찬가지로 잔뜩 어질러진 침대 위에
앉아 있는 젊은 여성이 가슴 근처에 돌아다니는 벼룩을
잡는 데 열중해 있다. 근대에는 이렇게 벌레를 잡는
모습이 매일 집집마다 반복적으로 펼쳐졌다.

벌레를 잡는 모습은 여성의
육체를 화폭에 담을 수 있는
좋은 핑곗거리였다.
이 작품 역시 벌레를 잡고 있는
여성의 은밀한 모습을 포착했다.
여성은 잠옷만 걸친 상태에서
하얗고 둥글둥글한 어깨와 팔,
허벅지를 노출하고 있다.

18세기 다른 풍속화에서는
이 작품처럼 벼룩을 잡는
행위를 여성의 부도덕한
에로티시즘으로 비유했다.

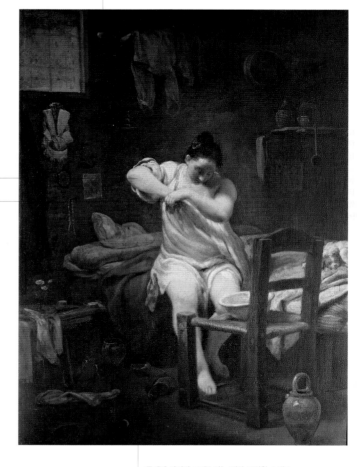

주세페 마리아 크레스피는 이와 동일한 소재로
다양한 작품을 그렸는데, 이 그림들은 서민들의
생활상을 담아 큰 인기를 끌었다.

▲ 주세페 마리아 크레스피, 〈벼룩〉,
1709년경, 피렌체, 우피치미술관

화장은 여성의 세계를 가까이에서 관찰할 수 있는
기회를 제공하는 주제다. 화장을 하는 시간은 자신의 몸을
매만지는 여자들의 교태가 가장 잘 드러나는 때다.
이 그림은 주인공이 가터벨트를 매면서 하녀가 권해주는
보넷을 고르는 요염한 자태를 묘사했다.

배경에 보이는 한 남자의 초상화 같은
요소는 화가의 관음증 성향을 보여준다.
병풍 뒤로 남자의 눈 부분만 드러나
있는데, 남자는 마치 여자가 화장을
하고 있는 공간으로 나오고 싶어하는
것처럼 보인다.

난로 위에
져 있는 양초는
성이 화장을 하는
간이 아침이 아니라
녁임을 암시한다.
라서 여성은
인과의 만남을
비하고 있는 듯하다.

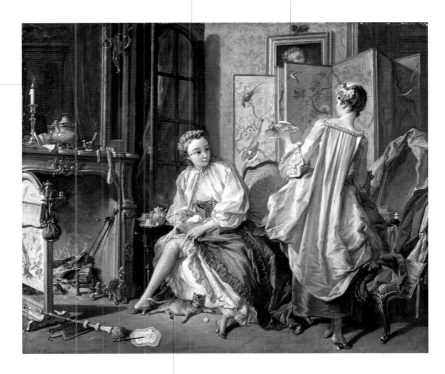

이 그림에는 성적인 암시를 담고 있는 요소가 상당히 많이
포함되어 있는데, 여성의 치마 밑에서 벽난로의 온기를
쬐고 있는 귀여운 고양이도 그중 하나다.

▲ 프랑수아 부셰, 〈화장〉,
1742년, 마드리드,
티센–보르네미스사 미술관

역할 구분
Division of Roles

● **관련항목**
교육, 여성 통치자,
약한 성, 아내, 어머니,
집안일, 스승, 프로정신,
선입견과 일반적인 인식,
포기, 예술가 커플,
아방가르드,
페미니즘과 자아

▼ 얀 민서 몰레나르,
〈오감 중 촉감〉, 1637년, 헤이그,
마우리츠하위스 미술관

역사적으로 남자와 여자의 관계는 남자가 권력을 가진 위치에 있고, 여자는 그 권력에 복종하는 형태였다. 사회적인 영역에서는 여성이 교육이나 직업시장에 접근하는 것을 엄격하게 제한했으나, 가정에서는 지배자와 종속자 관계가 역전될 수 있었던 것으로 보인다. 시각예술 분야에서는 가정생활을 표현할 때 남자와 여자 모두 상황에 가장 잘 맞는 이미지로 표현했지만, 근대적인 시각에서 봤을 때는 가정에서도 남자와 여자의 역할이 구분되어 있었기 때문에 전형적인 남성상, 혹은 전형적인 여성상으로 보였다.

작품 속에서 한 집안의 가장으로 등장한 남성은 가족의 물질적 안정을 책임져야 했고, 여성은 가족의 식사와 건강을 관리해야 할 의무가 있었다. 그렇다고 남편들이 집안일을 도와주거나, 가정 경제에 실질적으로 기여하는 아내의 일을 함께하는 예가 없었던 것은 아니다.

남편이 가사일을 함께하는 평화로운 가정생활 장면은 부인이 남편의 권한에서 벗어났다거나 '바지를 입기 위한 싸움'에서 승리했다는 의미를 내포하는 것은 아니지만, 적어도 남편의 물리적인 폭력에 시달리는 여성에서 벗어난 새로운 주제로 부상했고, 이후 인쇄술의 발달로 대중에게 광범위하게 확산되었다.

최고의 판화가 반 오스타더는 농경사회를 악과 타락의
상징으로 묘사하여 신랄하게 비판한 예술가로 매우 유명하다.
하지만 1640년대부터 오스타더의 과격한 성향이 급격히
감소하면서 농경사회에 대한 부정적인 시각도 다소 완화되었다.

오스타더의
다른 작품들에서처럼
이 작품 역시
가족의 생활공간이
무척 지저분하다.
하지만 이 그림 속
등장인물들은
다른 작품처럼
추잡하거나
비열하지 않고,
위엄 있고 침착한
태도를 취하고 있다.

그림에 등장하는 가족 모두가 각자의 위치에 맞는 일을
하고 있다. 그런데 그림을 잘 보면 아버지는 저녁식사 때
먹을 빵을 자르고 있고, 어머니는 어린아이를 돌보고 있다.
가장인 아버지가 가족의 식사를 담당하고 있는 것이다.

▲ 아드리안 판 오스타더, 〈가족〉, 1647년

역할 구분

농가의 일상생활을 그렸던 오스타더와는 달리, 페터르 데 호흐는 17세기 네덜란드 도시의 상류층 저택 실내를 주로 그렸다. 그가 그린 그림 속에 아버지는 거의 등장하지 않는다. 집 안과 어린아이를 돌보는 일은 여성을 상징하는 전형적인 소재다.

페터르 데 호흐는 실내 풍경을 그릴 때 보통 문을 열어 두었다. 그리하여 관람자들은 열린 문을 통해 집 안의 다른 공간들을 엿볼 수 있다. 문을 열어 둔 것에는 채광 효과를 위한 목적도 있었다. 열린 문틈 사이로 새어들어오는 빛이 밖을 내다보고 있는 소녀를 한층 더 매력적으로 보이게 하는데, 이 열린 문은 강한 암시를 담고 있는 듯하다.

어머니는 자식들이 태어난 순간부터 기르고 교육하는 것이 의무였다. 이 작품에서 호흐는 수유 이후의 순간을 묘사했다. 수유를 마친 어머니는 신생아를 요람에 누인 후 옷을 여미고 있다.

▲ 페터르 데 호흐, 〈어머니〉,
1670년경, 베를린, 국립박물관

한 가정의 안주인 역할 중에는 가족의 화합을 도모하여
모두 화목한 관계를 유지하게 하는 일도 포함되어 있다.

화목한 가정

Family-Friendliness

일상적인 삶의 기준이 되는 인물인 어머니는 결혼식이나 세례 같은
특별한 행사를 축하하기 위해 가족들이 모일 때도 항상 기둥 역할을
한다. 가족 단위 모임은 대부분 식사를 준비해야 할 의무를 가진 여자
들이 정성스럽게 차린 식탁을 중심으로 이루어지기 때문이다. 명절처
럼 큰 행사 때에는 어머니와 딸, 할머니, 가정부가 힘들게 준비를 해야
만 행사가 진행될 수 있다. 식재료를 다듬고 냄비를 닦는 등 명절 준비
를 할 때의 주방은 연령이나 사회계층을 구분하지 않는다. 하지만 음
식을 차린 식탁 앞에서는 각자 자신의 위치에 맞는 자리에 앉았다. 그
런데 식탁에 앉을 권리, 즉 몇 안 되는 식탁 의자에 앉을 수 있는 특권
은 가정 내의 위계질서를 반영하는 경우가 많았다. 서민들의 일상을
담은 장면에서 가장은 상석에 앉고, 아내와 아이들은 서 있거나 혹은
의자가 아닌 다른 가구에 기댄 자세로 식사를 하는
모습을 심심치 않게 볼 수 있다.

　또 가족들이 모인 자리에서 여자가 중요한 역할을
하는 시간은 식탁에 음식을 차려 놓고 축복을 할 때
다. 17세기 중반부터 급속도로 유행하기 시작한 식사
기도는 가족과 하느님이 하나가 된 가운데 식사를 할
수 있게 된 것에 감사 드린다는 의미를 담고 있다.

● **관련항목**
딸, 아내. 어머니, 할머니
하인과 가정부, 집안일,
역할 구분, 가정생활과 사회성

▼ 지안도메니코 티에폴로,
〈식사 중인 농부가족〉,
1757년, 비첸차, 나니에 위치한
빌라 발마라나의 프레스코화

화목한 가정

화가는 성실한 어머니의 전형을 보여주고자
어머니와 딸들이 저녁식사 전에 함께
기도를 하는 순간을 그렸다.

식사 전 기도는 17세기 네덜란드 풍속화에
자주 등장하는 주제였다. 샤르댕 역시
그 당시 네덜란드 화풍에 많은 영향을 받았다.

가정생활의 기둥인 어머니가
식탁에 차려진 음식에 축복을
기원하는 동안 직접 두 딸을
지도하며 서 있다.

이상적인 어머니상을
훌륭하게 해석한 샤르댕의
작품으로, 여기에서는
딸들의 교육에 전념하는
어머니상을 그렸다.

두 손을 모아 기도하는 자세를 취하고 있는 작은 딸이
식사를 해도 괜찮은지 허락을 받기 위해 어머니를 바라본다.

▲ 장-바티스트-시메옹 샤르댕,
〈저녁식사 전 기도〉, 1740년, 파리, 루브르박물관

4 직업의 세계

농업 ❉ 상업 ❉ 수공업 ❉ 교육
궁녀 ❉ 간호사 ❉ 도시
공장 ❉ 공연 ❉ 매춘

◀ 장 프랑수아 밀레,
〈이삭 줍는 여인들〉(부분),
1857년, 파리, 오르세미술관

농업

Agriculture

● **관련항목**

집안일, 상업
방적 · 직조 · 바느질,

▼ 월별 주기 중 〈6월〉(부분),
1400년경, 트렌토,
부온콘실리오 성 안의 독수리 탑

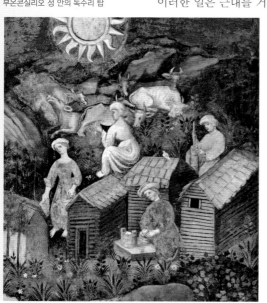

다른 노동과는 달리, 농사는 남자든 여자든 항상 팔을 걷어붙여야 하는 일이다. 특히 여자들은 채소밭 경작이나 낙농업, 작은 가축을 기르는 일처럼 가정생활과 밀접한 연관이 있는 일을 했다. 농업에서 여자가 하는 일은 한계가 있어 보이지만, 땅에서 키운 농축산물을 식재료로 만들거나 양털을 깎고 다듬어 옷을 만드는 것처럼 가족들에게 매우 중요한 부분을 차지하는 일을 했다.

중세 말기 《시도서》와 《일과서》에 수록된 달력을 보면 여성 농부들은 겨울철을 대비한 저장음식 준비를 비롯해서 늦여름에는 여문 곡식을 수확하는 등 사계절 내내 다양한 일을 했음을 알 수 있다. 하지만 이러한 일은 근대를 거치면서 근본적인 변화를 겪었고, 19세기에 이르러서는 기계가 농촌에까지 보급되면서 여자가 손으로 하던 일을 기계가 대신하게 되었다. 바로 이 시기에 예술계도 발전했다. 특히 프랑스에서는 농경사회와 여자를 주제로 한 작품들이 급성장했으며, 밀레 같은 거장들도 이를 작품 소재로 썼다. 이 위대한 예술가들의 작품에 등장하는 농부들의 정체를 알 수 없는 노동은 농촌에 대한 시각을 이상화했다고는 하지만, 매우 유동적이라 관능적으로 보이기까지 한다. 관능적인 농부의 모습은 그 전에는 상상도 할 수 없었던 주제였다.

화가 자신도 '이상한 그림'
이라고 평가한 이 작품은
해석하기 어려운 소재를
사용하여, 평론가들이
작품을 해설할 때 다양한
가설을 내세우는 작품이다.

여인의 자세로 볼 때,
이 작품의 의도는 탈곡하는 순간을
재현하는 것은 분명 아닌 듯하다.
19세기 중반에 밀 껍질을 손으로
한 알 한 알 까는 농부는
단 한 명도 없었을 것이다.

아직 상당히 조잡한 수준의 기계를 작품에 그린 것은
농업의 기계화가 시작되었음을 암시하기 위한 것처럼
보인다. 두 여인이 수작업을 하는 바로 옆자리에
기계를 배치한 것으로 보아 이 그림은 그 당시
프랑스 농촌의 발전과정을 묘사한 것일 수 있다.

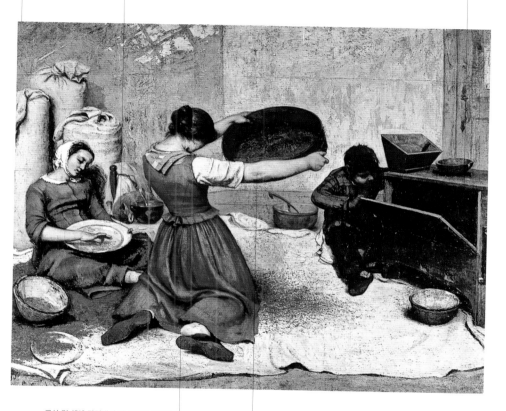

구성 및 색채 관점에서 이 그림의 핵심은
의심할 여지없이 밀을 체에 치는 여자의
역동적인 모습이라고 할 수 있다.
이 시기에는 농부의 이미지를 부각시켜
농업을 이상화하는 그림이 유행했지만,
쿠르베는 이러한 경향과는 상관없이
여자를 생동감 넘치게 표현하는 데 주력했다.

여인들이 수작업을 하는 동안 기계를 작동시키고 있는
소년은 앞으로 농촌에서 여성의 일이
큰 변화를 겪게 될 것임을 암시한다.

▲ 귀스타브 쿠르베,
〈밀을 터는 여인들〉,
1855년, 낭트, 낭트미술관

상업
Commerce

● 관련항목
방적 · 직조 · 바느질,
농업, 수공업, 도시

과거에 여자들은 가족들을 위해 얼마간의 부수입을 벌고자 일상적인 집안일을 계속하면서 아르바이트 형식으로 식품류나 집에서 만든 물건 같은 다양한 상품을 판매했다. 16세기와 17세기의 활기찬 시장 풍경을 그린 그림을 보면 수많은 사람과 물건 사이에서 이런 여성 상인들을 발견할 수 있는데, 이들은 거대한 상점 사이에서 숨은 듯이 장사를 하기도 하지만 대부분은 상점 뒤에서 생선이나 과일을 파는 노점을 벌였다. 이처럼 여성이 상업활동에 뛰어든 것은 농촌이든 도시든 마찬가지였다. 특히 도시에서는 여자가 일할 곳이 더욱 부족했기 때문에 아주 가난한 여성들은 수치심을 무릅쓰고 거리로 나가 성냥이나 땔감, 꽃 같은 것들을 팔았다. 18세기와 19세기 서민들의 일상을 그린 작품에서도 이러한 여성이 자주 등장한다. 그러나 19세기 말부터 도시에서는 상업분야가 급격히 성장하여 여성에게도 취업을 할 수 있는 가능성이 생겼고, 대형 백화점이 탄생한 덕분에 여성은 고객의 편의를 돕는 다양한 직종에서 일할 수 있게 되었다. 그렇게 해서 여종업원의 역할은 점점 더 부상했고, 20세기 예술계도 이 새로운 여성상에 지대한 관심을 보였다.

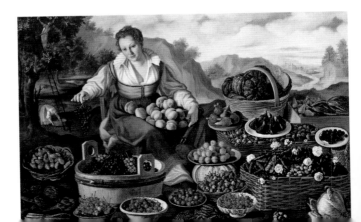

▶ 빈첸초 캄피, 〈과일장수〉,
1580년, 밀라노, 브레라미술관

마을 아이들을 교육하는(적어도 가르치려는 의욕은 있어 보인다) 두 남녀는 부부일 가능성이 높다. 떠들썩한 아이들 소리가 들리지도 않는다는 듯이 연필을 깎는 것에만 열중해 있는 남자와는 달리, 여자는 교사로서의 의무에 충실하고 있다. 여교사 주위에 있는 몇 명의 학생들은 책을 읽고 있다.

얀 스테인은 그만의 예리한 표현법으로 그림 속에 네덜란드 서민문화의 특성을 삽입했다. 올빼미에게 안경을 씌우기 위해 애쓰는 어린아이의 모습은 '올빼미가 보지 않으려 하는데 안경이나 빛이 무슨 소용 있으랴?'라는 네덜란드 속담을 연상시킨다. 이 그림은 배움에 대한 의욕이 없는 아이들의 어리석음을 비유적으로 표현한 듯하다.

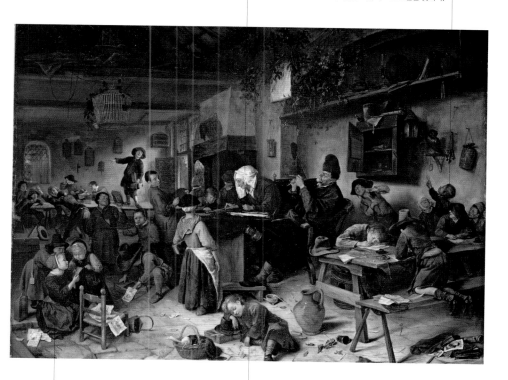

얀 스테인의 그림에 나타난 것처럼 북유럽에서는 오래 전부터 남녀 어린이 모두가 학교교육을 받을 수 있었다. 소규모 마을에서는 남자 교사의 부인도 남편을 도와 학생들을 가르치기도 했다.

얀 스테인은 다른 작품들에서처럼 여기에서도 교육이라는 진지한 주제를 가지고 사회를 풍자했다. 교단 바로 앞에서 자고 있는 어린이 모습은 라파엘로의 벽화 〈아테네 학당〉을 인용한 흔적이 보인다. 라파엘로의 벽화에서 팔을 괴고 사색에 잠겨 있는 헤라클레이토스(미켈란젤로)와 어린이의 자세가 매우 비슷하다.

▲ 얀 스테인, 〈어린이 남녀공학 학교〉,
1670년경, 에든버러, 스코틀랜드 국립박물관

궁녀

Service at Court

● 관련항목
유모, 집사, 교육,
프로정신

근대에 위세를 떨쳤던 귀족들 궁전은 엄청난 규모를 자랑했다. 1695년 코시모 3세가 기거했던 메디치 가 궁전은 792명이나 되는 사람들이 일을 해야 할 만큼 규모가 컸다. 이 정도의 사람이 필요했다면 궁전이 당시 시민경제와 지역 직업시장에 끼친 영향력도 상당했을 것이고, 또한 여성에게도 취업 기회가 많았을 것이다. 상궁처럼 높은 직위를 제외하면, 고위 귀족의 시중을 드는 궁녀의 임무는 아이를 돌보는 일부터 의복제작, 요리, 가장 계급이 낮은 하인이 담당하는 청소까지 거의 모든 일이 전형적인 여성의 일이었다.

또 궁정에서는 신체가 정상적이지 못한 여자들에게도 직업을 가질 수 있는 기회를 제공했다. 난쟁이 또는 얼굴이나 몸이 기형인 여자들을 궁으로 불러, 우스갯소리를 해서 귀족들을 즐겁게 하거나 귀족들의 조롱을 받아주는 일종의 노리개 역할을 하게 시켰던 것이다. 이러한 여성들 중에서 벨라스케스가 그린 〈시녀들〉에 등장하는 마리 바르볼라를 언급하지 않을 수 없다. 수두증을 앓았던 바르볼라는 마르게리타 공주가 태어난 해에 마드리드 궁에 들어와 평생 궁중 광대로 살았다. 바르볼라 말고도 난쟁이 또는 기형, 혹은 정신이 이상한 여자들에 대한 기록은 현대 역사에서도 찾아볼 수 있다. 현대적인 시각에서 보면 이들에게 주어진 역할이 잔인해 보일 수 있다. 하지만 그들은 그 당시 기형적인 외모 덕분에 왕족 및 왕가와 가까이 지낼 수 있었고, 이러한 특권을 이용해 권력을 손에 쥐는 경우도 많았다.

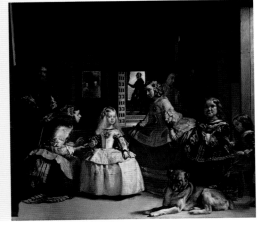

▼ 디에고 벨라스케스, 〈시녀들〉,
1656년, 마드리드, 프라도미술관

이사벨 클라라 에우헤니아가 난쟁이 마그달레나 루이스를
보호해주겠다는 듯 머리에 손을 얹고 있는 모습이 매우 위엄 있다.
엄격한 표정을 하고 자세를 똑바로 한 펠리페 2세의 장녀는
왕실 황녀로서 자신의 위치를 잘 아는 듯하다.

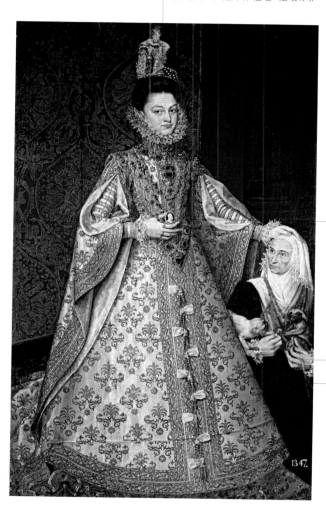

공주는 펠리페 2세의 상이 박힌
카메오를 들고 있는데, 여기에는
부녀관계뿐만 아니라 왕실과의
깊은 유대관계를 강조하는
의미도 담겨 있다.
이것은 16세기 궁정 초상화에
자주 등장하는 모티프다.

일부 기록에 따르면 정신이상
증상도 가지고 있었던
난쟁이 루이스는 펠리페 2세,
이사벨 클라라 에우헤니아와
그녀의 여동생 카탈리나 미카엘라의
궁에서 살았다고 한다. 이 그림에서
루이스는 원숭이 두 마리를 데리고
놀고 있는데, 이 또한 궁정 초상화에
자주 등장하는 모티프다.

루이스는 다른 궁정 초상화에도
자주 등장했는데 대부분 펠리페 2세의
궁 내에서 눈에 잘 띄는 자리에 위치해
있었다. 또 그녀는 펠리페 2세가
딸들과 함께 등장하는 초상화에서도
항상 왕족들과 가까운 위치에 서 있었다.

▲ 알론소 산체스 코에요,
〈마그달레나 루이스와 함께 있는
이사벨 클라라 에우헤니아의 초상〉,
1585년경, 마드리드, 프라도미술관

간호사

Care of the Sick

여성의 노동력을 의심의 눈초리로 바라보던 시대를 포함해서
환자를 간호해야 하는 자리에는 항상 여성이 있었다.

● 관련항목
여성의 미덕, 도시

중세 후반, 특히 종교단체에서 환자들을 간호할 때 주축이 됐던 인물들은 대학에 진학하기는커녕 처음부터 정규 교육과정에서 소외됐지만 의료활동을 한 여자들이었다. 전통적으로 환자를 간호하는 것은 여성에게 적합한 일이라고 생각되었는데, 그리하여 이들이 맡았던 일도 환자를 간호해서 그들의 고통을 완화시키는 것이었다. 실제로 남의 이야기를 들어주는 능력이나 봉사심, 희생정신처럼 여성의 모든 특성이 환자를 간호하는 데 적합한 것이었다. 시각예술 분야에서도 이러한 관점에서 여성의 역할이 단순히 질병을 치료하는 것만이 아니라 환자를 편안하게 해주는 것으로 묘사했다.

하지만 19세기 중반 이후, 특히 의료 시술자들이 전문화되면서 상황이 바뀌기 시작했고, 그리하여 여성도 상당한 경쟁력을 요구하는 임무를 맡게 되었다. 당시에는 대규모 전쟁이나 군병원에서의 의료활동 경력을 중요시했는데, 전쟁이 벌어진 때에는 의료계에서도 남성 인력이 부족해서 남성 의료진이 하던 일을 여성이 해야 했기 때문이다. 또 전쟁 부상자들의 수가 계속 증가하면서 환자들을 더 효율적으로 간호할 수 있는 체계적인 간호 시스템이 필요해졌고, 그로 인해 전문 간호사라는 직업이 탄생했다.

▼ 장 앙리의 책
《파리 시립 병원의 활동서》에
삽입된 파리 시립병원 그림.
1482년경, 파리.
원호 · 간호박물관

이 그림은 은퇴를 준비하던
펜실베이니아 대학 임상교수
헤이스 애그뉴에게 선물하기 위해
1889년에 제작한 작품이다.
화가는 애그뉴가 학생들 앞에서
유방절제 수술을 지휘하는 장면을
영원히 남기기 위해 이 작품을 그렸다.

간호사는 1887년부터 1889년까지 펜실베이니아
대학병원 직업훈련학교에 다닌 메리 클레이머로
확인되었다. 19세기 후반에는 주요 교육과정을
이수해야만 전문 간호사로 일할 수 있었다.

에이킨스 역시 의대를 졸업한 화가였다.
그는 수술을 하기 위해 노출시킨 맨가슴을 통해
환자가 여성이라는 것을 강조했다.

이 강의실에서 환자를 제외하면 여자는 간호사 한 명뿐이다.
수술을 집도하는 의사들과 이를 지켜보는 학생들 모두 남자다.
당시 여성은 여전히 의과대학 학사과정에서 제외되었다.

▲ 토머스 에이킨스, 〈애그뉴 박사의 임상 강의〉,
1889년, 필라델피아, 펜실베이니아대학

1915년 한 여성단체가 여자들도 병원을 운영할 수 있다는 것을
보여주기 위해 설립한 엔델 스트리트 군병원에서의 수술 장면이다.
당시 이 병원의 의료진과 운영진은 모두 여성으로만 구성되어 있었다.

엔델 스트리트 군병원은
제1차 세계 대전의
종전으로 1919년에
문을 닫았다. 이 그림은
병원이 문을 닫은
다음 해에 그린 것으로,
운영기간은 짧았지만
여성의 용감한 도전을
기리기 위해 제작했다.

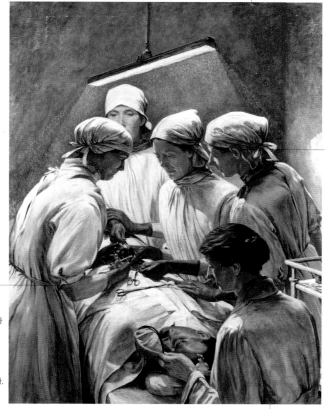

수술을 집도하는
의사들 중에는
이 병원의 창립자이자
여성 인권운동가로
활약했던
플로라 머리와
루이사 개릿 앤더슨
박사의 모습도 보인다.

에이킨스가 그린 〈애그뉴 박사의 임상 강의〉 그림과
비교해 볼 때 이 그림은 남녀의 역할이 완전히 역전되었다.
여기에서는 남성이 수술대 위에 누워 있고,
수술은 모두 여성이 진행하고 있다.

▲ 프랜시스 도드,
〈엔델 스트리트 군병원에서의 수술〉,
1920~1921년, 런던, 임페리얼 전쟁박물관

에드가 드가는 1860년대 말부터 여성의
노동세계를 자주 그렸다. 그는 특히
빨래를 하는 여자, 다림질을 하는 여자,
바느질을 하는 여자처럼 대부분 시골에서 상경해
극도로 열악한 환경에서 일하는 사회적으로 낮은 계층에
속한 여자들에게 관심을 집중했던 듯하다.

다림질은 다른 일보다 작업시간이 두 배는 더 걸리지만
보수가 매우 낮은 일이다. 자신도 모르는 사이에
저절로 나오는 하품은, 먹고살기 위해 미천한 일을 하며
돈을 버는 여자들이 얼마나 피곤한 상태인지를 보여준다.

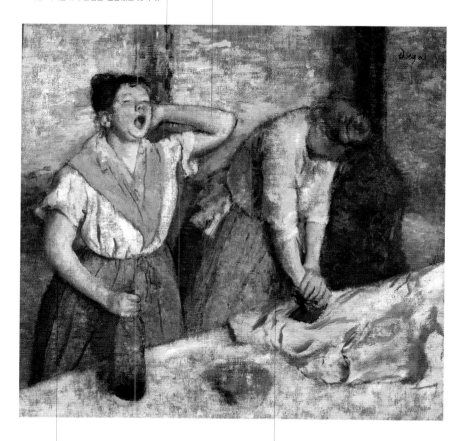

드가가 노동자계층의 작업환경을 고발하거나
사회를 풍자하기 위해 이 그림을 그린 것은
아니다. 그의 관심사는 두 여인이 다림질을 하면서
자연스럽게 반복하는 동작이었다.

뜨거운 다리미에 힘을 가하는 여인의
역동적인 동작에서 다림질이 물리적인 힘이
필요한 힘든 일이라는 것을 알 수 있다.

▲ 에드가 드가, 〈다림질하는 여인들〉,
1884년경, 파리, 오르세미술관

도시

이 작품의 제목은 그림을 그릴 당시 뉴욕 곳곳에서 유행했던 여성전용 메뉴 이름을 인용한 것이다. 이 메뉴는 여성 혼자, 또는 여성으로만 구성된 손님들에게 제공되었다.

레스토랑에는 음식을 진열하는 여점원 이외에도 계산원으로 일하는 여자가 한 명 더 있다. 계산원 역시 전형적인 여성의 직업이었다. 손님들과 나무 소재의 계산대를 사이에 두고 절제된 자세로 서 있는 계산원의 모습은 음식을 진열하는 여점원과 상당히 달라 보이며, 사회적으로도 한 단계 정도 높은 위치에 있는 듯하다.

호퍼의 그림을 보면 등장인물들이 서로 분리된 채 각자의 세계에 빠져 있는 경우가 많은데, 이 작품에서도 마찬가지다. 호퍼의 작품에 등장하는 여인들은 재봉이나 세탁일을 하는 여인들과는 달리 상당히 좋은 조건에 있지만, 도시에서 형벌처럼 깊은 고독에 시달리는 상태에서는 벗어나지 못했다.

호퍼는 한 행인이 거대한 유리창 너머로 레스토랑 내부를 바라보는 시점에서 그림을 그렸다. 여점원은 손님들의 관심을 끌기 위해 창가에 신선한 과일과 고기, 메뉴판을 진열하고 있다. 눈이 부시도록 하얀 옷, 풍만한 몸매, 앞으로 숙이고 있는 자세 등 전체적인 여점원의 모습을 보면 음식점 안으로 들어가고 싶은 생각이 든다.

▲ 에드워드 호퍼, 〈여성을 위한 식탁〉, 1930년, 뉴욕, 메트로폴리탄미술관

19세기에는 공장에서 일하는 여성이 점점 늘어났지만 그 당시 그림을 살펴보면
일부 거장들의 작품 몇 점을 제외하고는 여공들의 모습은 찾아보기 힘들다.

공장
Factory

19세기 초반부터 공장에서 일하는 여성의 수가 꾸준히 증가하기 시작했다. 특히 그 전부터 여성이 가장 많이 일했던 직물과 식품분야 공장에 여성 노동자 수가 월등히 많았다. 하지만 공장에서 산업화가 이루어졌다고 해도 여성이 주로 일했던 생산직 쪽은 기존의 전통적인 수공업 형태를 완전히 탈피하지는 못했다. 근본적으로 가장 큰 변화가 일어난 부분은 노동조건이었는데, 이는 전보다 개선된 것이 아니라 오히려 훨씬 더 힘들어졌다. 여자들은 남자들보다 훨씬 낮은 임금을 받으면서 공장에 출근해야 했기 때문이다. 더군다나 여자들이 일을 하면서 가정에 소홀해지는 것이 사회적으로 우려가 되기 시작했다. 그런데 수치상으로 보면 19세기 공장에서 일을 한 여성의 비율은 집이나 소규모 공장에서 일을 한 여성 비율보다 훨씬 낮았다. 그럼에도 불구하고 여성 노동자는 전형적인 여성상과 맞지 않는다는 이유로 대중의 따가운 시선을 받아야만 했다. 그 당시 사람들이 생각했던 여성의 역할은 모성과 가족을 보살피는 것인데, 공장은 여성이 이러한 역할을 하는 것을 방해하는 장애물이었기 때문이다. 예술분야에서도 오랫동안 여성 노동자의 모습을 볼 수 없었던 것으로 볼 때, 여성이 공장에서 일을 하는 것을 부정적으로 보는 시각이 예술계까지 광범위하게 확산된 듯하다. 19세기 말이 되어서야 막스 리버만 같은 사실주의 거장들이 여성 노동자에 관심을 갖기 시작했다.

● **관련항목**

수공업, 도시

▼ 안데르스 소른,
〈거대한 맥주공장〉, 1890년,
예테보리, 콘스트박물관

공장

이 벽화는 1750년대 후반 오랑주 공장 창립을
기념하기 위해 장 로돌프 웨터가 의뢰한 작품으로,
화가 로세티가 오랜 시간 동안 공들여 그린 작품이다.
각 패널마다 여자들이 하고 있는 작업 단계가 다르다.

여자들은 수작업을 통해 제품을 완성하고 있다.
이는 산업적이라기보다는 수공업에 가까운
생산 형태다. 산업화의 개념이 적용된 부분은
인력을 조직적으로 배치하여 생산이 효율적으로
이루어지도록 하는 것뿐이었다. 그림 앞쪽에 있는
여자들은 여성 노동자가 작업한 옷감을 감독하는
역할을 맡은 것으로 보인다.

▲ 장-가브리엘-마리 로세티
〈오랑주 웨터 형제 공장에서 옷감에 그림 그리는 여인들〉,
1764, 오랑주, 오랑주박물관

5백 명이 넘는 노동자들이 일했던 웨터 형제 공장은
이 '화가' 여성 노동자들의 그림 실력 덕분에
제품의 생산성이나 전문성이 최고 수준에 이르렀다.

여성 노동자들은 거대한 방 안에서
금속판을 이용해 그림을 인쇄한 원단에
붓으로 색을 칠하고 있다. 이는 원산지가
인도이기 때문에 붙어로 '엥디엔느(indienne)'
라는 이름이 붙은 면소재 원단이다.
이 원단이 18세기에 선풍적인 인기를
끌어 수요가 엄청나게 많아지면서
웨터 형제의 오랑주 공장 같은 업체들이
기하급수적으로 늘어났다.

직물산업은 원래 아주 많은 수의 여성 노동력을 필요로 하는 분야다. 공장에서도 양모사를 뽑는 작업은 여성의 손을 거쳐야 했다. 노동의 전통적인 성별 구분 기준에 따르면 여성은 인내와 참을성을 요구하는 작업을 해야 했다. 그리하여 실을 뽑는 일 같은 작업에 주로 여성이 동원되었다.

리버만은 19세기가 거의 끝나갈 무렵에 공장에서 일하는 여성 노동자에게 관심을 둔 몇 안 되는 화가 중 한 명이었다. 하지만 그가 여성 노동자에게 지나친 선입견을 가지고 있었던 사회 분위기에서 벗어나고자 이 분야에 관심을 가진 것은 아니었다. 다만 리베르만은 존 에버렛 밀레이 같은 거장들의 영향을 받아, 일하는 여성을 성적이고 은밀한 시선으로 바라본 것뿐이었다.

이 그림은 독특한 색조의 그라데이션 이외에도 섬세한 표현력이 돋보인다. 리버만은 나뭇바닥 위에서 움직이는 여자들의 나막신 소리가 시끄럽게 들리는 듯한 느낌이 들 정도로 분주한 분위기를 연출했다.

이 작품에는 여성 노동자들의 작업 환경을 고발하려는 의도는 담겨 있지 않다. 그는 다만 새로운 사회상을 시각화한 연극무대처럼, 새로운 색채 효과를 시도함으로써 공장 내부를 예술적인 공간으로 승화시켰다.

▲ 막스 리버만, 〈양모사를 뽑는 여인들〉,
1887년, 베를린, 구국립미술관

공연
Show

여성이 공연계에서 일을 한 것은 공연의 역사만큼 오래되었다. 하지
만 연극 분야에서 여배우의 역할은 큰 비중이 없었다. 그러다 16세기
중후반 무렵, '코메디아 델라르테(16~18세기 유럽에서 번성했던 이탈리
아 극 형식 — 옮긴이)'가 성공을 거두며 조금씩 관심을 받기 시작했다.

다른 유럽 국가에서는 여자 역할도 남자가 분장을 하고 연기를 했
지만, 이탈리아에서는 초창기부터 여자 역할은 여자가 맡아서 했다.
하지만 '공연계에서 여성이 하는 일도 매춘과 별반 다를 것이 없다'
는 선입견을 가진 사람들이 많았기 때문에 무대에 서는 여배우들은
늘 안 좋은 소문에 시달려야 했다. 그 당시 사람들은 고급 창녀든 여
배우든, 부끄러운 줄도 모르고 노출이 심한 옷을 걸친 채 남자들에
게 몸을 보여주며 돈을 버니 별반 다를 것이 없다고 생각했
던 것이다.

공연의 역사를 보면 배우나 가수로 성공해서 영향력 있는
위치까지 올라가고, 경제적인 풍요로움을 누린 여자들이 몇
명 있었다. 하지만 이렇게 운이 좋은 경우를 제외하면 대부분
의 여자들은 공연을 통해 벌어들이는 수입이 일정하지 않아
서 생활을 하기에 충분하지 않았고, 사회적으로 소외되거나
매춘을 하는 경우도 적지 않았다. 그러나 19세기 중후반 무렵
도시가 성장하면서 상황은 달라지기 시작했다. 더 나은 미래
를 얻을 수 있을 거라는 부푼 꿈을 안고 상경한 소녀들이 극
장과 고급 유흥업소로 흘러들기 시작한 것이다. 드가의 그림
속에서 튀튀 발레복을 입고 있는 우아한 발레리나, 19세기 말
파리의 상징이 된 앙리 드 툴루즈-로트레크의 캉캉 댄서가
바로 그런 소녀들이었다.

• 관련항목
도시, 매춘, 사회생활,
대중문화의 아이콘

▼ 앙리 드 툴루즈-로트레크,
〈물랭 루주 : 라 굴뤼〉, 1891년

정면을 향해 서 있는 여덟 명은
이탈리아 '코메디아 델라르테' 극단 배우들이다.
프랑스에서는 1570년대부터 '코메디아 델라르테'를
공연하기 시작해서 대단한 성공을 거두었다.
이 작품은 극단 홍보 포스터처럼 표현되었다.

'코메디아 델라르테'에는 초창기부터 여자들이 출연했다.
여자가 전문 배우로 활동하기 시작한 것은 '코메디아 델라르테'
극단이 처음이었다. 유럽에는 여자가 무대에 서는 것을
허용하지 않는 곳도 있었기 때문에, 해외 공연을 할 때
비난을 받는 경우도 종종 있었다.

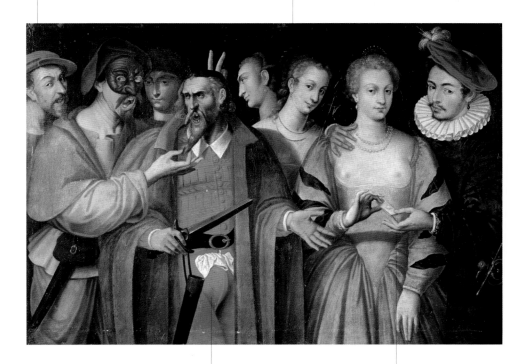

'코메디아 델라르테'에 출연한 인물 중에는
비열하고 불손한 하인 잔니, 노인이지만 젊고
아름다운 여인을 정복할 권력을 가진 판탈로네 역을
맡은 배우도 보인다. 잔니의 방자한 행동을 통해
여주인공 '이나모라타(Innamorata)'는 판탈로네보다
젊은 애인을 더 좋아한 것을 감지할 수 있다.

여주인공은 '이나모라타'로, 이 그림에서
청년 '이나모라토(Innamorato)'와 사랑의 메시지를
주고받는 여인이다. 흥미로운 점은 이 여인이
입은 옷 앞부분이 가슴을 노출시킬 정도로
파여 있다는 것이다. 가면 희극은 거의 에로틱한
분위기였기 때문에, 여자들은 무대에서
가슴이 드러나는 옷을 많이 입었다.

▲ 프랑수아 뷔넬 조바네, 〈가면희극 출연자들〉,
1580~1585년경, 베지에르, 예술박물관

이 여인의 본명은 안나 프란체스카 코스타로,
'케카(Checca)'라고 불리며 가수로 성공한 이후
음악 공연 투자자, 기획자로도 활동했다. 그녀의 명성은
이탈리아뿐만 아니라 프랑스까지 퍼졌고, 마자랭 추기경의
초청으로 수차례 프랑스에서 공연을 하기도 했다.

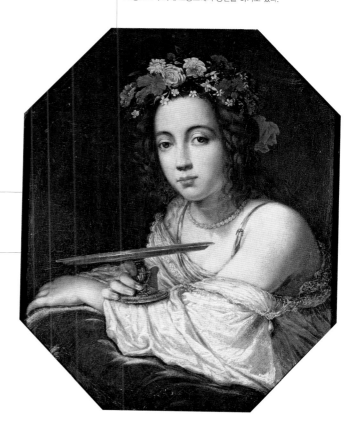

그림 속 주인공은 예술과 연극을
무척 사랑했던 조반 카를로 데
메디치 추기경의 연인으로 알려진
여인이다. 프랑스로 귀화한
마자랭 추기경과의 인연으로,
1644년부터 프랑스 왕궁을 비롯한
파리의 주요 무대에 설 수 있게
되었다. 오스트리아의 안나 여왕도
그녀의 팬이었다고 한다.

단디니는 부드러운 선으로 케카를
아주 매혹적인 여성으로 표현했으며,
화려한 색조를 통해 여배우인 그녀의
화려한 삶을 암시했다. 밀라노 코엘리커
컬렉션에 소장되어 있는 단디니의
또 다른 케카 초상화를 보면 그녀는
거기에서도 같은 포즈를 취하고 있지만,
머리에 화관을 쓰지 않았고
목걸이도 착용하지 않았다.
어쨌든 두 초상화 모두 케카의
묘한 성적 매력이 뚜렷하게 드러난다.

▲ 체사레 단디니,
〈케카 코스타(혹은 안나 프란체스카 코스타)의 초상〉,
1635년경, 피렌체, 스티베르트박물관

파리 오페라 공연의 단골손님이었던
드가는 춤의 세계에서 끊임없이
영감을 받아 인간의 움직임과 동작을
깊이 연구했다. 무대는 드가에게
새롭고 대담한 시도를 할 수 있는
기회도 제공했다.

19세기에 로맨틱한 발레가 성공을 거둠으로써
여자들이 공연의 주인공이 됐고,
주인공을 연기한 발레리나들은
대중에게 큰 인기를 끌었다.
이런 스타일의 춤에 열광하게 된
수많은 소녀들은 발레 교습소를 다니면서
언젠가는 자신도 큰 무대에 서는
무용단원이 되고 싶다는 꿈을 꿨다.

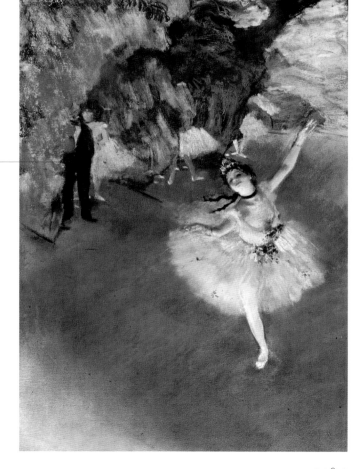

여주인공 뒤로 다섯 걸음 정도
떨어진 곳에 검은 옷을 입은
남자가 서 있다. 이 남자는 공연과
관련된 인물일 수도 있지만,
그렇지 않을 수도 있다.
당시 신문기자들의 보도에 따르면
상류층 인사들이 개인적으로
젊은 발레리나를 만나기 위해
무대 뒤에서 기다리는 경우가
종종 있었다고 한다.

▲ 에드가 드가, 〈발레리나〉,
1876년경, 파리, 오르세미술관

고급 매춘부부터 서민 매음굴의 창녀에 이르기까지,
다양한 매춘의 세계는 언제나 예술가들의 관심대상이었다.

매춘

Prostitution

여성의 직업 중 하나인 매춘은 다양한 형태를 보인다. 같은 매춘부라
고 해도 고급 매춘부에서부터 이따금 몸을 파는 여자, 매음굴에서 손
님을 받는 여자, 또 거리에서 호객을 하는 여자까지 매춘부들 사이에
도 굉장히 큰 차이가 있는 것이다. 이러한 여자들의 인생사를 거슬러
올라가 보면, 이들이 매춘에 뛰어들게 된 이유는 직업사회에서 소외
되었기 때문만은 아니었다. 이들 중에는 매춘을 사회적 계급 상승의
발판으로 삼거나 문화계에 입문하기 위해, 심지어는 예술창작 세계에
접근하고자 하는 목적을 가진 이도 있었다. 근대 유럽의 매춘 여성들
은 이러한 신분 상승이나 문화 · 예술계에 입문하기를 갈망했는데, 이
들은 왕궁에 드나드는 권력 있는 남자들을 단골손님으로 끌어들여 그
들과 교제를 하면서 스스로도 영향력 있는 위치를 얻을 수 있었다. 한
편 고급 매춘부들이 성공하기 위해서는 일단 아름답고 매력적인 외
모를 가지고 있어야 했고, 노래와 악기
연주뿐만 아니라 언변도 뛰어나야 했
다. 매춘부라고 해도 교육을 받아야 했
던 것이다. 그리하여 지독한 가난 때문
에 자신의 몸을 팔아야 하는 비참한 인
간의 전형이었던 밑바닥 창녀와 대립
되는 고급 매춘부, 즉 우아하고 교양
있으며 특별대우를 받는 새로운 매춘
부 도상이 탄생하게 되었다.

• **관련항목**

성욕, 매춘부, 매춘 중개인,
도시, 공연, 권력자의 연인,
교육의 힘

▼ 윌리엄 호가스,
《탕아의 편력》 중 〈선술집〉,
1732~1733년, 런던,
존 손 경 박물관

◈ **249**

이 작품 〈점쟁이〉에 대한 해석은 매우 다양하다. 대부분의 사람들은 그림 속 주인공이 손금을 보는 점쟁이와 이미지가 일치한다고 보지만, 일부 평론가들은 이 장면이 베네치아 문명이 마지막으로 영광을 누리던 시대를 비유한 우의화라고 해석했다.

최근에는 화가가 가장 많이 그렸고, 또 그만의 독창성을 가지고 있는 전원적인 주제를 통해 매춘계의 특성이 담긴 장면을 표현한 작품일 수 있다는 해석도 나왔다. 그러한 해석을 바탕으로 보면 그림 가운데에 있는 풍만한 여인이 남자들 중 한 명과 오른쪽 무릎에 기대 있는 젊은 여인의 만남을 주선해주고 있다고도 볼 수 있다.

가운데에 있는 여인이 매춘 중개인이라는 해석을 뒷받침하는 요소 중 하나는 젊은 여인의 손동작으로, 이는 성행위를 암시하는 것처럼 보인다.

정면을 향하고 있는 소년의 나이가 어린 것으로 보아 그는 이제 막 사랑을 시작하는 단계처럼 보인다. 이를 증명하듯 등을 돌리고 있는 남자가 젊은 여자를 가리키고 있고, 가운데 있는 여자가 소년을 불러 두 사람의 만남을 재촉하는 듯한 손동작을 취하고 있다.

▲ 조반니 바티스타 피아체타, 〈점쟁이〉,
1740년, 베네치아, 아카데미아미술관

이 매춘부 행렬은 베네치아 공화국 외국인 체류지에서
벌어진 풍경으로, 대중의 호응이 무척 컸다고 한다.
이 행렬은 유명한 매춘부들을 가까운 곳에서 볼 수 있는
좋은 기회였으나, 상류층 남자들만 매춘 여성과
직접 만날 수 있었다. 그 당시 미와 풍만한 육체를 소유한
매력적인 여성의 상징이었던 베네치아 매춘부들은
문화적 수준도 무척 높아서 이탈리아 전체에 유명세를 떨쳤다.

화가 가브리엘 벨라는 상당히 내성적이었음에도 불구하고
이 신기한 행렬에서 뿜어나오는 열광적인 분위기를 잘 표현했다.
그림을 보면 매춘부들이 이 특별한 행사를 위해 적지 않은 노력을
했다는 것도 짐작할 수 있다. 온갖 치장을 하고, 대여한 곤돌라에
앉아 있는 매춘부들은 베네치아 매춘부들의 매력에 대한 신화를
이어가기 위해 자신들이 가진 모든 노하우를 보여줘야 했을 것이다.

유명한 매춘부들이 탄 곤돌라 행렬을 보기 위해
수많은 베네치아 시민들이 축제 때 설치하는
나무 다리 위로 몰려들었다.

▲ 가브리엘 벨라, 〈센사 운하의 매춘부 행렬〉,
1782~1788년, 베네치아, 퀘리니 스탐팔리아 재단

왼쪽 패널에서는 상이용사와 생명이 없는
시체 앞에 기괴한 매춘부 행렬이 지나가고 있다.
이들은 배경에 보이는 홍등가 쪽으로 향하고
있는 듯하다. 이 장면은 지하에 가까운
철도 교각 아래에서 펼쳐지고 있는데,
철도 교각은 현대 도시를 상징한다.

▲ 오토 딕스, 〈대도시〉,
1927~1928년, 슈투트가르트, 시립미술관

1920년대 문학과 영화 분야에서 성행했던 '대도시'라는 주제를 표현하기 위해
오토딕스는 삼면화 형태를 선택했다. 대도시에 세계 각국의 다양한 모습이
혼재해 있듯이, 이 작품은 도시의 이미지를 세 가지 관점에서 바라봤다.
그러나 이 세 장면에는 인간의 비참함이 공통요소로 담겨 있다.

가운데 패널에는 당시 독일 부유층에서 매우 유행했던
카바레를 연상시키는 장소가 등장한다. 여자들의 화려한
의상과 두꺼운 화장, 연주자와 무용수들의 빠른 연주와
몸놀림처럼 한껏 과장된 모습들이 풍요로운(혹은 풍요로워
보이기만 하는) 도시인들의 삶을 강조한다.

오른쪽 패널에는 바로크 양식의 호화로운
건물이 밀집해 있는 고급스런 거리 풍경이
펼쳐져 있다. 거리는 우아하게 꾸몄지만
제대로 빛을 발하지 못하고 있다. 매춘부가
몇 푼의 돈으로 도도해 보이는 귀부인으로
변신했지만, 천박한 본성은 버리지 못했고
오히려 더 원시적인 욕구에 사로잡히게 되었다.
앞쪽에 있는 모피를 두른 여인의 모습에
이 패널의 주제가 함축되어 있다.

5 사회영역

◀ '부인들의 도시'의 거장,
크리스틴 드 피장이 쓴 동명의 시 중에서
〈예언자가 크리스틴 드 피장에게
지혜의 샘에 있는 아홉 명의 뮤즈를 보여주다〉(부분),
1410~1415년경, 런던, 영국박물관

황후와 여왕

근대 여성은 자신의 권리를 행사해야 마땅한 상황에서도, 특별한 경우에만 권력을 사용할 수 있었다.

Empress and Queen

● 관련항목
섭정 여왕, 교육의 힘,
수집가

▼ 세바스티앵 부르동,
〈스웨덴 크리스티나 여왕의
기마 초상〉, 1653년.
마드리드, 프라도미술관

16세기와 17세기, 일부 주요 유럽 군주국에서는 남성 후계자가 없어서 여성이 후계자로 임명되는 경우가 꽤 많았다. 영국의 메리 1세(재위 1553~1558년)와 엘리자베스 1세(재위 1558~1603년) 여왕, 스코틀랜드의 메리 스튜어트(재위 1542~1567년) 여왕, 스웨덴의 크리스티나(재위 1644~1654년) 여왕이 이런 경우에 속한다. 이들은 합법적인 여왕임에도 불구하고, 여자라는 이유로 논란의 대상이 되었다. 여자는 정치와 어울리지 않는다고 생각하는 사람들이 너무 많았기 때문이다.

또한 여왕들은 왕가를 유지하기 위해 결혼이라는 민감한 문제를 감당해야 했다. 결혼은 왕위를 물려 줄 후손을 보기 위해서 꼭 필요한 것이기는 했지만, 한편으로는 여왕 자신의 통치권에 위협을 가할 수도 있는 문제이기도 했다. 그렇기 때문에 여왕들은 자신의 위치와 권력, 왕족 신분을 강화할 수 있는 치밀한 계획을 세워야 했다. 그래서 이들은 화폐나 우표, 궁정 연회용 장식 미술처럼 권력을 과시할 수 있는 모든 공식적인 초상화의 주인공으로 나섰다. 이러한 초상화 중에서 현재까지 가장 상징적인 도상은 엘리자베스 1세의 성장 일대기가 담긴 초상이다. 젊은 시절에는 이상적인 신붓감으로, 그 다음에는 처녀 여왕으로, 말년에는 인간을 황금시대로 인도한 그리스 로마 신화 속 정의의 여신 아스트라이아(Astraea)처럼 표현된 엘리자베스의 초상은 꾸준히 추상적인 이미지로 표현되었고, 결국 엘리자베스 1세라는 인물 자체가 거의 초자연적인 존재가 되었다. 인간의 육신을 가진 여자에서 성별과 나이를 초월한 권력의 상징이 된 것이다.

1890년에 창설된 미국의 '혁명운동의 딸들'
이라는 단체는 남성 위주의 조직 사회에서
여성이 자리를 찾자는 것이 아니라,
미국이 자유 독립 국가가 되는 데 공헌한
모든 이들을 기리자는 취지를 가지고 있었다.

세 여성 뒤에 있는 그림은
1851년에 엠마누엘 로이체라는 화가가
조지 워싱턴이 델리웨어 강을 건너가는
모습을 그린 것으로, 미국의 자긍심을 상징하는
작품이다. 하지만 아이러니하게도 로이체는
이 그림을 미국이 아닌 독일에서 그렸고,
라인 강과 독일 군인을 모델로 삼았다.

이 단체가 창설 당시의 의미를 잃었다고
날카롭게 비판한 그랜트 우드는 이 작품에서도
풍자적인 요소를 삽입했다. 세 여인에게 각각의 특징을
부여하는 과정에서, 찻잔을 든 손을 혁명을 기리며
건배를 하는 듯한 모습으로 그려 우스운 느낌을 준다.

세 여인의 이미지와 작품 제목이
완전히 상반되는 느낌이다.
부유하고 편안한 인상을 풍기는
세 노부인으로 대변한 '혁명의 딸들' 모습은
혁명가라기보다는 전형적인 부유층
독신여성에 가까워 보인다.

▲ 그랜트 우드, 〈혁명의 딸들〉,
1932년, 신시내티, 신시내티미술관

대중문화의 아이콘

대중매체와 영화산업이 확산되면서, 아름다움이나 죄악 중 하나로 대변되던 여성의 이미지가 점점 파괴되기 시작했다.

Icons of Popular culture

● **관련항목**
아름다움의 이상형, 공연, 사회생활, 거울에 비친 모습, 아방가르드, 페미니즘과 자아, 현대 여성

▼ 프란시스 피카비아,
〈불독과 함께 있는 여자들〉,
1941~1942년, 파리, 퐁피두센터,
국립현대미술관

영화와 텔레비전 같은 새로운 매체의 등장은 시각 커뮤니케이션계에 근본적인 변화를 가져왔다. 특히 여성과 관련된 분야의 경우에는 1930년대부터 여성용 잡지가 제작되기 시작했고, 1940년대에는 잡지가 급속도로 확산되면서 여성대중이 탄생했다. 여성대중 사이에서의 유행을 끊임없이 변화시키는 것은 여배우와 가수, 상류사회 부인처럼 잡지에서 아름다움과 우아함, 혹은 섹시함의 아이콘으로 소개한 여자들이었다. 이러한 현상 역시 우리가 생각하는 것보다 훨씬 오래 전부터 뿌리를 내렸다. 19세기 중반 사라 베르나르, 엘레오노라 두세 같은 연극계와 무용계 여성들의 인기가 높아지면서 유행이라는 것이 탄생한 것이다. 무대를 통해 명성을 얻은 이 여성들은 자신들을 매력이 넘치는 이미지로 미화해서 확산시킨 사진 덕분에 전설적인 인물 범주에 속하게 되었다. 시간이 조금 더 흘러 영화산업이 발전하면서 그레타 가르보, 마를렌 디트리히, 마릴린 먼로, 리즈 테일러 같은 헐리우드 미인의 시대가 도래했다. 아름답고 신비롭지만 사악한 이미지를 가지고 있는 20세기의 아이콘들은 기존의 고전적인 여성상을 거부하고 근본적으로 변화된 유혹적인 팜 파탈의 이미지를 급부상시켰다. 이러한 변화는 대중의 소비경향까지 완전히 바꿔놓았으며, 팝 아트 예술가들도 자신들의 작품에 매스 커뮤니케이션 현상을 반영할 때 이 여인들의 이미지를 자주 사용했다.

1962년에 마릴린 먼로가 세상을 떠난 후,
워홀은 그녀의 얼굴을 소재로 하여 이 작품처럼 배경을
단색으로 처리하거나 얼굴을 여러 개 배치한 작품 같은
수많은 연작을 제작하기 시작했다. 이 작품은
실크스크린 기법으로 필름을 겹쳐놓은 듯한 효과를 낸 작품이다.

색조 효과를 이용하는 것을 좋아한 워홀은
립스틱 색과 눈화장, 금발머리를 강조했다.
4원색 제판 방식을 사용한 탓에
색상이 테두리와 맞아 떨어지지는 않는다.
그런데 오히려 부정확한 선이 마릴린 먼로의
얼굴을 몽환적으로 보이게 하기 위해
일부러 그런 것처럼 대단히
예술적이라는 평을 받았다.

광고 이미지 세계에 매료될 때가
많았던 앤디 워홀은 이 작품에서
마릴린 먼로의 영화 〈나이아가라〉
(1953년)의 광고 포스터를 사용했다.
이 작품은 실크스크린 기법으로
만든 것이다.

《마릴린》 연작 작품 전체에 사용된 이미지는
모두 같은 사진으로, 색상에만 변화를 주었다.
이런 방식으로 작품을 만든 목적은 개인의 독창성이라는
개념을 부정하는 것이었다. 워홀은 고집스럽게 같은
이미지를 반복함으로써 소재 자체의 의미,
즉 이 작품에서는 마릴린이라는 아이콘의 의미를
사라지게 만들었다.

▲ 앤디 워홀, 〈블루 마릴린〉,
1964년, 프린스턴, 프린스턴대학 미술관

6 여성의 예술

◀ 안 발라이에-코스테,
〈회화 · 조각 · 건축의 상징〉(부분),
1770년, 파리, 루브르박물관

교육공간
Places of Education

● **관련항목**

교육, 뮤즈와 모델, 딸,
수도원장과 수녀, 스승,
프로정신

이론적인 차원 또는 애호가적인 차원에서의 예술에 관한 공부는 르네상스 시대부터 여성의 인격형성에 반드시 필요한 요소라고 생각되었다. 하지만 예술가라는 직업과 창의력은 절대적으로 남성에게만 국한된 것이었다. 18세기까지, 예술가가 되고 싶은 야망을 가진 여성은 오직 공방에서만 예술적 기교를 배울 수 있었다. 여성은 예술가가 되고 싶다고 해도 정식 교육기관이 아닌 다른 배움터를 찾아야 했던 것이다. 그래서 그들은 집안의 지인을 통해 배우거나, 운이 좋은 경우에는 부모가 운영하는 공방에서 다른 견습생과 고객들을 상대하면서 스승이자 부모의 작품을 모방하며 배워야 했다.

18세기 중반이 되서야 예술 아카데미는 여성에게 한쪽 문을 살짝 열어주었다. 하지만 그나마도 입학할 때부터 이런저런 제한이 너무 많았다. 모집정원도 매우 적었고 학비는 엄청나게 비쌌으며 누드모델을 직접 보고 그리는 것도 금지했다. 특히 여성 예술가 교육을 할 때 누드 모델을 두고 그림을 그리는 것은 항상 금지되었는데, 여성은 인간의 해부학적 구조를 정확하게 재현할 수 없다는 이유 때문이었다. 자유분방하고 근대적인 교육으로 유명한 바우하우스조차, 1920년까지도 건축과 금속단련 작업이 여성에게 적합하지 않다고 생각해서 '입학할 때부터 엄격한 심사를 거친' 여성들만 학생으로 받아들여 방적이나 도자기 공예, 도서제본 등을 가르쳤다.

◀ 바우하우스(Bauhaus)의 여학생들

294

이 그림을 그린 플라우틸라 넬리는
16세기 전기작가 조르조 바사리가
자신의 책 《미술가 열전》에서 '그녀가 남자들처럼
편하게 공부하고, 생명체와 자연을 설계하고
디자인할 수 있었다면 훌륭한 작품들을
탄생시켰을 것이다'라고 극찬할 만큼
뛰어난 재능을 가진 예술가였다.

넬리는 이 작품을 레오나르도 다빈치의 〈최후의 만찬〉을
모티프로 하여 그린 것이 확실하다. 그러나 그리스도와
성 요한을 믿음과 애정이 가득한 모습으로 보이게 표현한 것,
식탁 위 정물을 정교하게 표현한 것은 약간 변화를 준 부분이다.

대부분의 여성 예술가들은 수도원 성벽 안에서
실력을 쌓았다. 속세에 사는 여인들과는 달리
수도원에서 생활하는 수녀들은 자유롭게
학업에 매진하고 일을 할 수 있었다.
플라우틸라 넬리는 피렌체에 위치한
산타 카테리나 다 시에나
수도원에서 일생을 보냈다.

플라우틸라 넬리의 노력으로
산타 카테리나 다 시에나 수도원은
수녀들을 위한 진짜 예술학교이자,
수준 높은 수공예품 생산센터가 되었다.

▲ 플라우틸라 넬리 수녀, 〈최후의 만찬〉,
1550년, 피렌체, 산타 마리아 노벨라 성당 식당

라비니아는 몰락한 귀족 집안 출신인 잔 파올로 차피와 결혼했다. 그녀는 남편이 귀족 신분이라는 것을 이용해서 볼로냐 귀족 사회에 접근했고, 여러 귀족들이 그녀의 단골 고객이 되었다. 특히 귀부인들(그중에서도 과부)은 라비니아의 작품 스타일뿐만 아니라, 같은 여자에게 초상화를 맡긴다는 것을 매우 편안하게 생각했다.

이 그림을 그린 화가 라비니아 폰타나의 아버지 프로스페로 폰타나는 볼로냐에서 화실을 운영했다. 수많은 화가들이 그의 화실을 거쳤고, 카라치(Carracci) 가문 사람들도 이 화실출신이었다. 프로스페로는 라비니아가 어렸을 때부터 미술에 뛰어난 재능을 보여 직접 딸을 가르쳤을 가능성이 많다. 그녀가 화가를 꿈꾸게 된 것에는 아버지의 영향이 매우 컸을 것이다.

여성 화가는 고객을 끌어들이기 위해 남자들의 힘이 필요했다. 라비니아의 경우에는 경제적 후원자와 직업적 후원자가 아버지와 남편이었다. 과거에는 여성이 스스로 자신의 입지를 다지는 것은 거의 불가능한 일이었다.

▲ 라비니아 폰타나, 〈옷을 입는 미네르바〉. 1613년, 로마, 보르게세미술관

이 그림은 초상화 속 주인공이 누드라는 점이 매우 흥미롭다. 여성이 그린 초상화에서 누드를 보기는 매우 힘든데, 당시 여성들은 누드를 직접 보고 그림을 그리는 수업에는 참여할 수 없었기 때문이다. 이는 화가에게 너무 가혹한 제한이었다.

제시 보스벨은 카소라티 그룹(화가 펠리체 카소라티가 결성한
예술가 단체 — 옮긴이)에서 가장 활발하게 활동한 여학생이었다.
이후 그녀는 토리노 6인방 화가그룹에 들어가 홍일점으로
활동했다. 보스벨은 당시 유명한 예술품 수집가였던 리카르도
괄리노와 체사리나 괄리노 집안에서 열리던 디너파티의
주최자이기도 했는데, 그녀는 행사를 기획하면서
다른 여성 화가들처럼 초상화도 많이 그렸다.
보스벨은 주로 자신이 만난 상류층 여성들의 일상을 그렸다.

보스벨의 화풍에서
펠리체 카소라티의 영향이
느껴진다. 카소라티는
"난 항상 가르치고…
내 말을 들어주는 젊은이들을
곁에 두는 것이 좋았다.
그 젊은이들이 그림을 그리기
시작하고, 조금씩 내면의 힘을
키워가는 것을 보는 것이 좋았다."
라는 글을 남긴 적이 있다.
카소라티의 미술교육은
기존의 아카데미나 전통적인
학구파 방식과는 거리가 먼 상당히
근대적인 방식으로 진행되었다.

카소라티에게는 여제자가
상당히 많았다. 랄라 로마노,
파올라 레비 몬탈치니,
넬라 마르케시니 말바노,
조르지나 라테스,
훗날 그의 아내가 된
다프네 몸, 제시 보스벨이
모두 그의 제자였다.
미술학교에 그토록
많은 여성들이 몰려들어
예술가들의 모임장소로
사용된 것은 20세기 초반
유럽에서는 매우 보기
힘든 풍경이었다.

카소라티는 공동 전시회를 기획해서 제자들이
스스로를 홍보하고 미술품 거래상과 접촉할 수 있는
기회를 제공했다. 그의 대담한 화풍이 제자들에게
영향을 주기는 했지만, 카소라티는 제자들이
각자의 개성을 키워 독창성을 가질 수 있도록 했다.

▲ 예시에 보스벨,
〈피우마 저택의 베이비〉, 1928년, 개인소장

프로정신

Professionalism

그저 예술을 사랑하는 아마추어 단계에서 벗어나, 예술가가 되는 것을 자신의 소명으로 받아들여 직업화가가 되고 직업의식을 가져야 한다는 것은 여성이 뛰어넘어야 할 또 하나의 한계였다.

미술수업이 좋은 집안 딸들의 교육목록에 포함되어 있었다고 해도, 미술을 직업으로 삼는 여성은 흔치 않았다. 그 당시에는 여자가 집 밖에 나가 일을 한다는 것이 받아들여지지 않던 시기였기 때문이다.

시간을 때우기에는 예술이 최고라고 생각하는 여성과 직업화가를 구분하는 일은 쉽지 않다. 간혹 단순한 아마추어가 재능 있는 화가로 인정받는 경우가 있기 때문이다. 예를 들어 레이디 루칸은 미술을 좋아하는 귀족일 뿐이었는데, 로마에서 단 5개월 동안 그림을 그린 후 산 루카 아카데미에 선발되었다.

하지만 재능도 별로 없으면서 미술이 유행하는 여가활동이니까, 혹은 자서전이나 일기에 자신이 남다른 활동을 했다고 남기기 위해 예술활동을 했던 귀부인들과는 거리가 먼 진정한 프로예술가들이 존재했다는 사실이 중요하다. 여성이 프로예술가로서 본격적인 작업을 할 수 있게 된 것은 자신만의 작업공간을 갖게 되면서부터다. 플랑드르 지방에서는 르네상스 시대부터 여성이 아틀리에를 운영할 수 있었지만, 19세기 초반이 되어서야 아틀리에는 여성에게도 소유할 기회가 주어졌다. 아틀리에라는 소중한 공간(버지니아 울프의 말에 따르면 "완전한 자신만의 방")은 다른 여성과 함께 사용하는 경우도 많았다. 어쨌든 여성의 아틀리에는 새로운 사회현상의 상징이 되었고, 프로예술가가 되겠다는 여성의 의지를 표명하는 공간이 되었다.

◀ 유디트 레이스터,
〈이젤 앞의 자화상〉, 1630년경,
워싱턴, 국립미술관

프리다 칼로의 수많은 자화상에는 그녀의 기쁨과
물리적·심리적 고통, 강박관념 등 그녀의 진정한
내면세계가 반영되어 있다. 무척 강한 여성이었던 칼로는
몸은 고통을 받고 있어도 눈빛은 강렬한 자화상을 자주 그렸다.

"나는 한 번도 꿈을
그려본 적이 없다.
내가 그리는 것은
모두 내 현실이다."
라고 말했던
프리다 칼로는
자신과 관련된 상황을
설명하기 위해
상징적인 이미지를
사용했다.

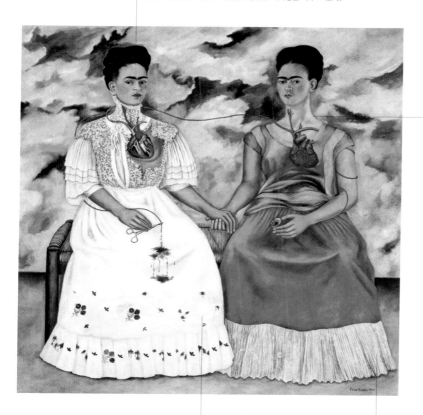

〈두 명의 프리다〉에서 프리다 칼로는
자기 인격 속의 다중성을 표현했다.
두 명의 프리다 모두 어느 한쪽이 없으면
살아갈 수 없다. 멕시코 전통 의상을 입은
오른쪽에 있는 프리다는 남편 디에고 리베라에게
사랑받던 프리다이고, 유럽풍 드레스를 입은
왼쪽에 있는 프리다는 자유롭지만 여전히
독립적이지는 않은 자기 자신을 표현한 것이다.
프리다 칼로는 순탄하지 않은 결혼생활 때문에
이혼하고 얼마 지나지 않아 이 작품을 그렸다.

프리다 칼로의 작품이
초현실주의적 미학과 유사한 점이
있기는 하지만, 그녀는 언제나
멕시코 민속 문화와 멕시코 전통을
따랐다. 아마도 초현실주의와
멕시코 전통의 융합이 그녀의 작품
스타일을 강렬하게 만든 것 같다.

▲ 프리다 칼로, 〈두 명의 프리다〉,
1939년, 멕시코시티, 현대미술관

시인 장 콕토는 레오노르 피니를 두고 "연기를 할 때
품위가 영혼에서 자연스럽게 흘러나오는 것 같은,
그 자체가 연극인 존재"라고 표현했다. 피니가 매우 신비스럽고
매혹적인 이미지의 화가라는 사실은 부정할 수 없을 듯하다.

자유로운 영혼을 지녔던
레오노르 피니는
자신이 초현실주의에
속한다는 의견을
늘 부정했다. 이론적 억압을
피하려고 했던 그녀는
아방가르드 콘셉트도
좋아하지 않았다.

고양이를 사랑해서 언제나 고양이들에 둘러싸여 있던 레오나르 피니는
자화상에서도 자신의 얼굴을 고양이처럼 표현했다. 그녀는 집에
손님이 올 때나 공공장소에 갈 때도 종종 고양이 마스크를 썼다고 한다.

▲ 레오노르 피니,
〈고양이와 함께 있는 자화상〉,
개인소장

20세기 초 아방가르드계의 강철 커플 나탈리아 곤차로바와
미하일 라리오노프는 서로 극과 극을 달리는 성격이었으나,
두 사람이 예술적으로나 감정적으로 하나가 되면서 균형을 이룬
대표적인 커플이다. 미하일 라리오노프는 원래 활발하고 충동적이고
외향적이었던 반면, 나탈리아 곤차로바는 조용하고 내성적인 여성이었다.

러시아 혁명 시기 아방가르드
운동의 대표주자였던
라리오노프와 곤차로바는
함께 일할 때가 많았다.
무척 활동적이었던
곤차로바는 유럽 예술계와
관계를 다져 러시아문화와
서양의 사고방식을
결합시키려는 뜻을
품고 있었다.

라리오노프는 곤차로바에게
강한 충고 한마디를 함으로써
그녀의 미술세계를 바꾸었다.
"당신은 색을 보는 눈을 가지고
있으면서 형태를 만들고 있어.
눈을 뜨고 당신 눈으로
보라고!" 이후 곤차로바는
인상주의적 느낌이 강한
작품에서 큐비즘 모형 작업을
거쳐 남편과 함께 개발한
광선주의 화풍으로 귀착했다.

곤차로바의 창작력은 끝이 없었다.
그녀의 작품은 어느 한 가지에 얽매이지 않고
다양한 암시를 하며 감각적이고 자유롭다.
프랑스 작가 기욤 아폴리네르는 그녀의 독창적인 스타일을 두고
"다양성의 극치를 달리는 야수파, 모든 구조가 함축된 큐비즘,
전 세계의 정통성이 담긴 미래주의"라고 정의했다.

▲ 나탈리아 곤차로바, 〈광선주의자의 숲〉,
1912년, 슈투트가르트, 시립미술관

가브리엘레 뮌터와
바실리 칸딘스키의
관계는 1902년
뮌헨에서 시작되었다.
당시 칸딘스키는
유부남이었고
가브리엘레 뮌터보다
열한 살이나 많았으며
그녀가 다니던 팔랑크스
학교의 미술교사였다.
결국 둘은 1908년
독일의 작은 도시
무르나우에서 동거를
시작했고, 이곳에서
두 사람 모두 예술적으로
대단히 성숙하게 된다.

그림 속 남성이 칸딘스키다.
칸딘스키와 가브리엘레
뮌터의 관계는 1916년에
끝이 난다. 이후 칸딘스키는
몇 개월도 채 지나지 않아
니나 안드레브사카야와
결혼해서 새로운 생활과
새로운 예술적
연구를 시작한다.

가브리엘레 뮌터가
무르나우에 있는
자신의 집에 청기사파
화가들의 수많은
작품을 감추지
않았다면, 나치가
모두 없애 현재
한 작품도 남지
않았을 것이다.

가브리엘레 뮌터는 청기사파의 형성과 칸딘스키의
미술 연구 발전에 중요한 역할을 해서 현재까지도
그녀의 이름이 자주 회자된다. 최근 예술가로서
그녀의 초상화에 대한 연구가 심화되고 있기는 하지만,
여전히 그녀는 '칸딘스키의 연인'이라는 수식어를 벗어나지 못한다.

▲ 가브리엘레 뮌터,
〈배에서, 칸딘스키와 야블렌스키의 아들, 마리안네 폰 베레프킨의 초상〉,
1910~1911년, 밀워키, 밀워키 미술박물관

이 페미니스트 예술가의 작품은 색감도 단조로운 편이고
다양한 형태를 사용하는 것도 아닌데도, 그녀에 대한 논란은
1970년대부터 시작해서 현재까지 끊이지 않고 있다.
페미니즘이라는 주제에 매우 민감한 로즈마리 트로켈은
진부하면서도 다양한 의미를 함축하는 표현법으로
불합리한 여성의 상황을 분석한다.

로즈마리 트로켈은
아주 단순하지만
다양한 의미를 담고 있는
그래픽 장식을 사용해서
(플레이보이 토끼, 울마크 로고, 낫과
망치 등) 진부한 사회적 통념을
조롱하고, 편견을 뒤집어
전후 관계를 바꾸고, 통념 속에
담긴 의미를 비워버린다.

미니멀한 조각과
현대 가전제품의 중간 정도
형태를 띠고 있는
이 이상한 물건은 '고급'
예술작품이라는 의미 자체를
위기로 몰아넣어 의무적인
예술과 장식 예술의
경계를 무너뜨리고자 하는
의도를 담은 작품이다.

▲ 로즈마리 트로켈, 〈무제〉,
1991년, 토리노, 산드레토 레 레바우덴고 재단

트레이시 에민은 이 작품 외에도 캠핑용 텐트 벽면에 1963년부터 1995년까지 자신과 함께 잔 남자 이름을 모두 적은 설치물을 발표한 적이 있다. 이 작품은 관람자에게 친밀함에 대한 선입견을 벗어야 한다는 메시지를 전했다.

대부호 찰스 사치를 중심으로 연합한 영국 예술가 단체 '사치'의 핵심 멤버인 트레이시 에민은 공격적이고 선동적이며 때로는 불안정하기도 하다. 이 작품은 사생활을 비롯해서 자신에 대한 성찰, 사랑으로부터 도망치고 싶은 욕구, 고독, 남성과의 관계에 대한 두려움을 이야기하는 설치물이다.

트레이시 에민의 예술은 관람자에게 혼자 남겨진 여성, 버림받고 정신적·육체적 폭력을 당한 여성의 세계를 보여준다. 자신의 개인적인 경험에서 시작해, 범세계적인 차원의 성찰로 이동하면서 "예술은 물론 세상 모든 것을 덮어버리는 교육이라는 암막"으로 인해 부주의하게 지나쳐 버리기 일쑤인 일상 속 주제를 자연스럽게 부각시킨다.

매일매일의 생활(성관계를 암시하는 침대라는 무대 위에서의 생활)이 예술작품의 소재로 바뀌면서 개인의 일상생활과 사생활을 분석할 수 있게 해주는 도구가 되었다.

▲ 트레이시 에민, 〈내 침대〉.
1998년, 런던, 사치갤러리

제니 홀저는 자신을 둘러싸고 있는 사회를 분석하면서 언어의 힘을 믿게 되었다. 그녀의 작품은 단어 몇 개로 구성된 문장으로, 건물 벽에 네온사인으로 표시하거나 간판이나 스웨터 위에 인쇄하기도 했다. 처음에는 미술관 같은 폐쇄된 공간에서 전시하다가 1982년, 타임 스퀘어 전광판을 시작으로 공공장소에도 그녀의 문장이 전시되기 시작했다.

공공장소에 전시된 이 작품의 콘셉트는 다양한 세대를 아우르는 매우 대중적인 제니 홀저의 메시지를 예술적 이벤트를 통해 좀 더 다양하고 광범위한 대중에게 전달하는 것이었다.

이 작품은 홀저가 고안한 짧은 문장을 다양한 수단을 이용해 대중에게 전달하는 '트루이즘' 시리즈 중 하나다. 홀저의 문장들은 다른 예술가들은 물론이고 누구에게나 해당될 수 있는 메시지를 담고 있다. 〈내가 원하는 것으로부터 날 지켜줘〉를 계기로 제니 홀저와 이탈리아 음악 밴드 카지노 로얄이 공동 퍼포먼스를 하기도 했다.

제니 홀저는 어느 한 개인에 대해 목소리를 높이지 않는다. 거의 슬로건에 가까운 강한 문장을 만들어, 모든 이들이 각자의 방식대로 해석할 수 있는 개념을 전달한다.

▲ 제니 홀저,
〈내가 원하는 것으로부터 날 지켜줘〉,
1985~1986년

그래픽 디자이너일 뿐만 아니라 뛰어난 사진작가인
바바라 크루거는 언어와 관련된 작품활동을 하는 예술가다.
그녀는 슬로건이 이미지와 융합해야 한다는 선입견을
파괴하는 문장을 통해 자신의 생각을 전달하고,
광고 커뮤니케이션을 활용하면서도 광고의 실체를 파헤친다.

크루거는 언제나 푸투라 볼드 이탤릭 글꼴에 동일한
스타일의 그래픽과 붉은색을 이용하기 때문에,
그녀의 작품임을 한눈에 알아볼 수 있다.
데카르트의 명언 "나는 생각한다, 고로 존재한다."를
풍자적으로 재해석한 〈나는 쇼핑한다, 고로 존재한다(I shop
therefore I am)〉는 크루거의 대표작이다.

크루거는 작품을 통해 여성에 대한
고정관념을 조롱하면서, 현대 사회 속에서
자양분을 얻고 있는 수많은 편견에 대해 각성하자는
메시지를 전달한다. 크루거는 신문의 주요 머리기사를
연상시키는 그래픽을 이용한 커뮤니케이션 기법을 통해
자신의 작품에 담긴 메시지를 효율적으로 전달한다.

크루거의 작품은 티셔츠나 포스터, 생활용품을 비롯해
다양한 액세서리에 인쇄되는 성공한 브랜드가 되었다.
일부 평론가들은 이런 종류의 머천다이징 양산은
크루거가 항상 주장해 온 소비사회에 관한 주장과
완전히 반하는 것이라고 비판했다.

▲ 바바라 크루거,
〈나는 쇼핑한다, 고로 존재한다〉, 1987년

시린 네샤트는 서양 평론계를 들끓게 만든 최초의 아랍 세계
여성 예술가 중 한 명이다. 현재는 예술계에 종사하는 중동 여성이
꽤 많은 편이다. 이 작품은 예술가의 모국에 살고 있는 여자들의
자아에 대한 각성을 촉구한 작품으로, 사진을 계몽적으로 사용한 예다.

"혁명 후 이란은 완전히 달라졌는데,
나는 미국에 있어서 고향과 거의
상관없이 살고 있는 기분이 들었다.
그때부터 이슬람에 관한 주제에
관심이 생겨 이 작품들을 구상하기
시작했다." 이 독특한 사진작품은
이슬람 사회 내에서 여성의 역할을
연구하는 것이 목적이었다.

《알라의 여인들(Women of Allah)》
연작은 시린 네샤트의 대표작이다.
이 작품을 비롯한 연작들에서
시린 네샤트는 자신의 모국 상황,
자신이 추방당한 경험과 새로운 자아를
찾기까지의 힘든 과정을 설명했다.

이 작품 연작의 주인공은 히잡(Hijab: 머리와 상반신을 가리는 이란 전통 두건)을
두른 여자들이다. 이 시리즈에서 무엇보다 시선을 끄는 요소는 히잡이며,
여자들은 이 작품에서처럼 총을 들고 있기도 하고, 어떤 작품에서는
온몸에 아랍어가 적힌 여성이 등장하기도 한다.

▲ 시린 네샤트, 〈순교의 추구〉, 연작 1, 1995년

모나 하툼은 팔레스타인에서 영국으로 추방당한 후
슬레이드 예술학교에서 공부해 세계적인 명성을 얻은
중동 출신 예술가다. 그녀의 작품들은 전쟁과 폭력,
고독의 상처를 가진 존재의 가장 일반적인 모습을
탐구하면서 발견한 고통과 나약함의 세계를 보여준다.

하툼의 작품 연구의 핵심은 차갑지만
단단하고 다용도로 사용할 수 있는 유리나
철 같은 차가운 물체를 재료로 해서
다양하고 매우 복잡한 표현 방식을 통해
인간의 관계와 자아를 각성하는 것이다.

〈지도〉는 유리구슬을 이용한 평면도로,
하툼의 가장 유명한 작품이다.
지구의 지정학적 구조가 변화할 수 있다는
가능성 때문에 인류는 절대적으로 안정된 상태에서
살 수 없다는 점을 세계지도로 표현했다.

▲ 모나 하툼, 〈지도〉,
1998년, 카스텔로 디 리볼리, 현대미술관

피필로티 리스트[예명은 엘리자베스 샤를로트 리스트(Elisabeth Charlotte Rist)]는 영상을 표현도구로 사용하는 작가 중 가장 설득력 있는 예술가다. 피필로티 리스트는 멀티미디어 기술과, 영상과 음향이라는 현대적인 장비 덕분에 매우 감각적이고 경쾌하면서 컬러풀한 몽상적인 분위기를 전달함으로써 상상력을 자극하는 시각이미지를 만들 수 있었다.

〈언제나 끝에서 끝까지다〉는 피필로티 리스트의 대표적인 영상설치 예술작품이다. 예쁘장한 젊은 여성이 한 손에 커다란 꽃을 들고 활짝 웃으며 걸어가다가 주차된 차의 유리를 부순다. 다음 장면에서 경찰이 나타나지만 여성을 체포하기는커녕 미소를 지으며 바라보기만 한다.

여성의 복잡한 심리와 규칙에 대한 반란을 즐기는 행동이 이 작품의 핵심으로, 여성의 발걸음 하나하나와 색채선택, 화면 프레임 등 여성의 심리를 세심하게 연구한 가벼운 느낌의 영상을 통해 작품의 주제를 암시한다.

▲ 피필로티 리스트, 〈언제나 끝에서 끝까지다〉, 1997년

가장 주목받는 신세대 예술가 중 한 명인 바네사 비크로프트는
자신의 이름의 이니셜과 순차적인 번호로 구성된 간단한 코드로
작품에 제목을 붙인 독특한 활인화(tableaux-vivants, 살아 있는 사람이
분장을 하고 정지한 자세로 일정한 장면을 연출하는 예술)로 유명하다.

사춘기 시절부터 자아를 찾기 위해 고군분투했다는
바네사 비크로프트는 이제 아주 작은 작품의
세부 표현부터 퍼포먼스를 할 장소까지
꼼꼼하게 연구하는 행위예술가가 되었다.
그녀의 퍼포먼스는 영상과 사진으로 기록된 상태에서도
매우 진중한 분위기를 전달한다.

바네사 비크로프트의 퍼포먼스는 모델들이
반라차림으로 관람자 앞에서 정지된 자세를
취하거나 아주 느린 동작으로 이동하는 형식으로
진행되는 경우가 많다. 이처럼 자신의 개성을
잃은 채 획일적인 자세를 취하고 자신의 벗은
몸을 과시하는 미인들 앞에서 관람자는
그들과 완전히 다른 세상에 있는 것처럼
소외된 느낌을 받는다. 그리고 잠시 후에는
성적 욕구와 욕망이 사라지면서 당황스러움과
좌절을 맛보게 된다. 마네킹이나 조각상처럼
생명이 없는 듯한 여성의 육체가 관람자의
성욕을 잃게 만든 것이다.

▲ 바네사 비크로프트,
〈VB48 721 DR〉, 2001년

수집가

Collectors

이사벨라 데스테에서 페기 구겐하임에 이르기까지 예술작품 수집에
중요한 역할을 한 여성이 많다. 특히 18세기 이후, 예술품 수집뿐만 아
니라 예술가 지원에 공헌한 여성의 수가 급증하기 시작했다. 물론 역
사적으로 유명세를 떨친 수집가들은 대부분 남성이지만, 가보로 내려
온 예술품을 실질적으로 관리한 것은 그들의 아내인 경우가 많았다.
여성들은 전문가의 조언을 통해, 혹은 전적으로 자신의 판단에 따라
작품을 구입할 수 있을 정도로 부유하고 예술에 대해 개방적이었지
만, 남편의 그늘을 이용해야만 합법적인 수집을 할 수 있었기 때문에
남편도 예술품 수집에 관심이 많아야 했고, 그렇지 않을 경우 항상 한
계에 부딪혔다. 미국에는 예술품 수집과 예술가 지원을 했던 여성이
백여 명 정도밖에 안 된다. 이들 중 일부는 예술계에서 그다지 주목을
받지 못했지만(주목 받기를 원하지 않은 경우도 많다), 1960년대부터 현
재까지 헤아릴 수 없을 정도의 여성 예술가들의 작품을 수집해 박물
관을 개관한 윌헬미나 콜 할러데이처럼 예술품 수집에 적극적으로 가
담한 여성들도 있었다. 자신의 소중한 예술품을 다른 사람들과 공유
하고자 했던 윌헬미나 콜 할러데이는 워싱턴에 세계에서 가장 유명한
여성전용 박물관인 '국립여성예술가박물관'을 개관했다.

◀ 워싱턴 국립여성예술가박물관

이사벨라 데스테는 1490년 열여섯의 나이에
프란체스코 곤차가와 결혼해 고향인 페라라를 떠나
만토바로 갔다. 당대 최고의 인문주의자들에게
예술과 문화수업을 받은 이사벨라는 결혼을 할 때
한 예술가 단체를 데리고 갔고, 결혼 후 자신의 새 저택을
꾸미기 위해 다른 예술가들도 불러들였다.

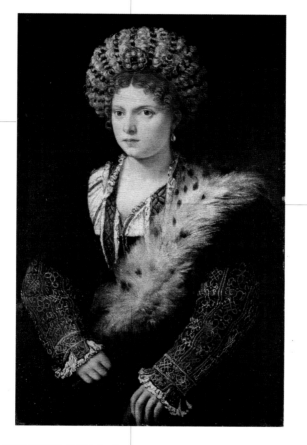

이사벨라는 개인
서재를 소유한
최초의 여성이었다.
이 서재는
에스테 가와
몬테펠트로 가
(우르비노의 귀족
가문) 등 당대 주요
인사들의
서재를 참고로
해서 건설되었으며,
안드레아 만테냐를
비롯한 최고의
예술가들이 장식했다.

곤차가와의 결혼으로
후작부인이 된
이사벨라는 호화로운
의상과 장신구를 착용해
전 유럽 여성들의
부러움을 샀다.
실제로 그녀는 당시
최고의 예술가들에게
자신의 옷에 어울리는
보석을 디자인하게 할
정도로 패션에 대한
관심이 대단했다.
실제 성격과 달리
무뚝뚝한 인상을 가진
이사벨라는 우아한 차림
덕분에 당시 권력자들
앞에 아무 두려움 없이
강한 모습으로(자신의
당당함에 대해 그녀는
"여성에게도 남성의 영혼이
들어 있다."라고 말한 바
있다) 나설 수 있었다.

독특한 여성이었던 이사벨라 데스테는
르네상스 궁정 사회에서 강한 여성의 상징이었다.
야망 있고, 지적이며 결단력까지 겸비한 만토바의
후작부인 이사벨라 데스데는 남편이 없어도 자신의
취향에 따라 궁정 화가를 선택하고 주저 없이 자신의
수집품을 구입하는 자아가 강한 여성이었다.

▲ 티치아노, 〈이사벨라 데스테의 초상〉,
1536년, 빈, 미술사박물관

거트루드 반더빌트 휘트니는 1900년대의 권위 있는
수집가였을 뿐만 아니라 화가이기도 했다. 그녀는
아츠 스튜던트 리그에서 미술 기초를 다진 후
파리로 건너가 오귀스트 로댕과 조각을 공부했다.

젊은 시절부터 미술 애호가였던
거트루드 반더빌트 휘트니는
국내 예술이 유럽에서 건너 온
예술만큼의 신뢰를 얻기 위해
안간힘을 쓰던 시절의 미국 예술에
특히 관심이 많았다.

1907년 거트루드 반더빌트 휘트니는
미국 청년 예술가들의
작품 전시회를 기획했고,
몇 년 후에는 아모리 쇼의
전시 비용을 지원했다. 이 전시회는
미국 미술계가 자립해 가고 있음을
증명해 준 대규모 행사였다.

뉴욕에 건물을 매입한 거트루드 반더빌트 휘트니는
미국 아방가르드 예술가들을 위한 전시장을 마련했다.
보유한 작품 수가 5백 점 이상이 되자 휘트니는
메트로폴리탄미술관에 이를 기증하려 했으나 거절당한다.
결국 예술인 후원자인 휘트니는 본인이 직접
박물관을 건설하기로 결심하고,
1931년 11월 16일 휘트니미술관을 개관한다.

▲ 조각 공방에서 비서와 함께 업무 중인
거트루드 반더빌트 휘트니.
1939~1940년경, 뉴욕, 휘트니미술관

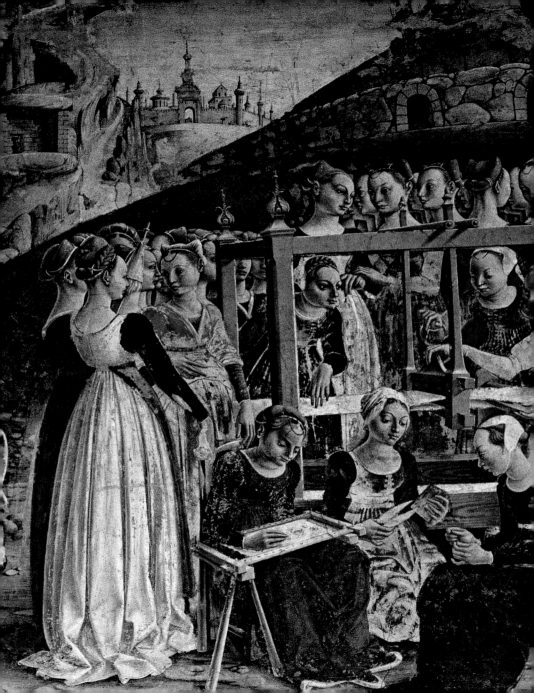

부록

미술가 찾아보기
참고문헌
옮긴이의 말

Addison Gallery of
American Art, Phillips
Academy, Andover:
p. 211

Akg-Images, Berlino:
pp. 22, 45, 75, 83, 84,
94, 110~111, 116, 125,
133, 141, 152~153,
156, 161, 198, 205,
206, 207, 215, 235,
245, 264, 272, 276,
291, 299, 327, 331,
338, 341, 349

Alte Pinakothek, Monaco:
pp. 21, 23

Archivi Alinari, Firenze:
p. 77

Archivio Fotogràfico
Oronoz, Madrid: p. 57

Archivio Mondadori
Electa, Milano:
pp. 31, 49, 67, 69, 76,
80, 90, 98, 112, 168,
197, 257, 270, 275,
295, 311
sx; / Zeno Colantoni:
pp. 268~269; /

Laurent Lecat :
pp. 4, 143, 144, 148,
154, 160, 172, 189,
222, 239, 248,
284~285; /
Paolo Manusardi:
p. 216 ; / Antonio
Quattrone: pp. 60, 100;
/ Arnaldo Vescovo:
p. 271

Archivio Mondadori
Electa, Milano, su
concessione del
Minisrero per i Beni e le
Attività culturali: pp. 16,
47, 68, 74, 102, 135,
183, 220, 226, 310 sx,
376

Art Institute, Chicago:
pp. 332, 343 sx

Art Museum, Cincinnati:
p. 289

Artothek, Weilheim:
pp. 46, 279

Bundner Kunstmuseum,
Coira: p. 319

© Cameraphoto Arte,
Venezia : p.169

Collezione Thyssen-
Bornemisza, Madrid-
Lugano: pp. 134, 149,
188, 213, 286

County Museum of Art,
Los Angeles: p. 28

Courtesy Marina
Abramovič / Attilio
Maranzano:
p. 363

Courtesy Lia Rumma :
pp. 367, 370

Courtesy the Artist and
Hauser & Wirth, Zurigo-
Londra : p. 366

Courtesy the Artist and
Metro Pictures : p. 323

© Corbis, Milano :
pp. 61, 98, 150, 358,
373, 375

Fine Arts Museum of San
Francisco: p. 175

Fitzwilliam Museum,
Cambridge: p. 333 sx

Fondazione Dolores
Olmeto, Città del
Messico : p.166

Foto Musei Vaticani, Città
del Vaticano : p. 103

Galerie der Stadt,
Stoccarda: pp.252~253

Galleria Civica d'Arte
Moderna, Torino :
p. 352

Galleria Comunale di Arte
moderna e conte-
mporanea, Roma:
p. 348

Gemäldegalerie Alte
Meister, Dresda: p.199

History Museum,
Chicago: p. 33

© Jenny Hoòzer photo /
John Marchael : p. 365

© Rebecca Horn : p. 362

Image © Board of
Trustees, National
Gallery of Art,
Washington:
pp. 18, 266, 306

Kröller Müller Museum,
Otterlo : p. 374

Kunsthalle, Amburgo :
p. 54

Kunsthaus, Zurigo :
p. 130

Kunsthistorisches
Museum, Vienna:
pp. 178, 372

Leemage, Parigi :
pp. 14~15, 34, 69, 73,
86, 91, 94, 117, 120,
122, 128, 129, 132, 137,
145, 155, 157, 158, 164,
177, 179, 190, 191, 210,
218, 221, 225, 280,
282, 298, 302, 313, 336
dx, 343

Erich Lessing / Agenzia
Contrasto, Milano:
pp. 13, 29, 39, 51, 82,
87, 97, 105, 115, 121,
124, 162, 180~181,
229, 246, 261, 267, 288

© Sarah Lucas. Courtesy
Sadie Coles HQ,
Londra: p. 359

Ludwig Museum,
Colonia : p. 360

Munch Museum, Oslo :
p. 113

Musée des Beaux-Arts,
Nizza : p. 316

Musée des Beaux-Arts,
Strasburgo : p. 151

Musée du Chateau,
Versailles : p. 297

Musée Picasso, Parigi :
p. 342;

© Musei Civici, Venezia:
pp. 62~63

Museo de Arte Moderno,
Città del Messico :
p. 321

Museo dell'Opera di
Santa Maria del Fiore,
Firenze: pp. 140, 208

Museo del Prado, Madrid
: pp. 35, 88, 107, 232,
233, 256

Museo di Arte
Contemporanea,
Castello di Rivoli :

p. 368

Museo di Storia
Nazionale, Cittá del
Messico : p. 278

Museo Stibbert, Firenze :
p. 247;

Museum of Fine Arts,
Boston : pp. 19, 303

Nasjonalgalleriet, Oslo:
p. 20

National Gallery of
Canada, Ottawa : p. 43

National Museum of
Women in the Arts,
Washington: copertina,
311

© Minoru Niizuma.
Courtesy Lenono Photo
Archive : p. 354

Philadelphia Museum of
Art, Filadelfia : p. 350

© Photo Donald
Woodman : p. 353

photo - Erro : p. 351

© Photo RMN, Parigi /
Michéle Bellot: p. 85

(Cote cliché
96-009825); / Jean-
Claude Planchet:
p. 290 (Cote cliché
04-002788); / Gérard
Blot: p. 263 (Cote cliché
88-003451); / Daniel
Arnaudet : p. 292 (Cote
cliché 82-000260); /
Jacqueline Hyde : p.
304 (Cote cliché
29-000174)

Antonio Quattrone,
Firenze : p. 195

Rabatti & Domengie,
Firenze : p. 104

Rhode Island School of
Design The Museum of
Art, Providence : p.106

Rijksmuseum,
Amsterdam : pp. 26, 27,
170, 200~201, 202

© Scala Group, Firenze :
pp. 25, 30, 36, 37, 42,
52, 56, 72, 81, 92~ 93,
167, 173, 184, 196, 214,
216, 224, 240, 251,

260, 273, 300, 301

Schloss Charlottenburg,
Berlino : p. 227

Sir John Soanen's
Museum, Londra :
p. 249

Soprintendenza Speciale
per il Patrimonio Storico
Art-istico ed
Etnoantropologico e
per il Polo Museale
della cittá di Firenze :
pp. 50, 66, 71, 139, 147,
204, 212, 307, 310 dx,
315, 326

Soprintendenza Speciale
per il Patrimonio Storico
Art-istico ed
Etnoantropologico e
per il Polo Museale
della cittá di Napoli :
p. 324

Soprintendenza Speciale
per il Patrimonio Storico
Artistico ed Etnoantro-
pologico e per il Polo
Museale della cittá di

Roma : pp. 283, 296

Soprintendenza Speciale
per il Patrimonio Storico
Artistico ed Etnoantro-
pologico e per il Polo
Museale della città di
Venezia e dei comuni
della Gronda Lagunare
: pp. 250, 325, 329

Staatsgalerie, Stoccarda :
p. 337

Städelsches Kunstinstitut,
Francoforte : p. 138

Städtische Galerie im
Lenbachhaus, Monaco
: p. 339

Stedelijk Museum,
Amsterdam :
pp. 41, 119

Stieglitz Collection,
Washington : p. 343 dx

St. James's Palace, Royal
Collections, Londra :
p. 32

© Tate, Londra : pp. 53,
136, 185, 361

The Art Archive, Londra :
pp. 48, 118, 192, 194,
236, 242~243, 262,
277

© The Bridgeman Art
Library, Londra : pp. 10,
17, 24, 44, 55, 59, 78,
79, 89, 101, 108, 109,
114, 123, 127, 131, 142,
159, 174, 176, 182,
186~187, 193, 219, 228,
230, 231, 234, 238,
241, 244, 254, 258,
259, 265, 274, 330, 335
dx, 342

The Fenimore Art
Museum, Cooper :
p. 203

© 2009 The Metropolitan
Museum of Art / Scala,
Firenze : pp. 165, 312

The Morgan Foundation,
Londra : p. 40

© 2009 The Museum of
Modern Art / Scala,
Firenze : p. 315

The National Gallery of
Scotland, Edimburgo :
p. 12

The Royal Collection
© 2009 Her Majesty
Queen Elizabeth é,
Hamptom Court : p. 318

© Rosemarie Trockel, VG
Bild-Kunst, Bonn 2009.
Courtesy Sprüth
Magers, Berlino-Londra
: p. 357

V&A Images / Victoria
and Albert Museum,
Londra : p. 163

Villa Loschi Zileri dal
Verme, Biron de
Monteviale : p. 38

Walker Art Center,
Minneapolis : p. 237

Wallace Collection,
Londra : pp. 209, 324

인간은 아름다움을 포착해 이를 정지된 순간으로 간직하는 예술적 능력을 가지고 있다. 덕분에 우리는 역사 속에 존재했던 아름다운 순간들을 예술작품을 통해 만끽할 수 있다. 하지만 모든 사람들이 아름다움을 발견하고, 그것을 예술로 승화시킬 수 있는 것은 아니다. 이는 탁월한 심미안과 미를 표현할 줄 아는 예술가들만이 할 수 있는 일이다. 안타까운 점이 있다면 남성 예술가에 비해 여성 예술가가 활동을 시작한 시기가 늦어서 고대와 중세 시대에 여성이 바라본 세상을 관찰할 수 없다는 것이다. 시대에 따라 아름다움에 대한 기준이 조금씩 변하는 것을 생각하면, 여성이 표현한 아름다움을 감상할 수 없다는 것은 매우 안타까운 일이다.

이 책에서도 역시 남성의 시각에서 관찰한 여성의 모습이 주를 이룬다. 여기에는 우리의 할머니와 어머니, 언니, 누나, 그리고 이웃집 여성의 인생이 담겨 있다. 이들은 렘브란트, 미켈란젤로, 마네, 뭉크, 피카소 같은 수많은 예술가들을 통해 신화 속 여신으로, 또는 고결함의 상징으로, 때로는 타락과 죄의 상징으로 변신한다. 이러한 모습은 너무도 다양하고 그 차이가 극명해서 여성이라는 존재는 불가사의하다 못해 거의 신비하게까지 느껴진다. 예를 들어 같은 어머니의 모습이라고 해도 렘브란트 작품 속에 등장하는 어머니는 기도하고, 성경을 읽으며 덕을 쌓고, 가족의 안위를 위해 헌신하는 반면, 얀 스테인 작품 속 어머니는 자녀와 가정은 내팽개친 나태한 여성이다. 또한 클림트의 그림 속 '유디트'는 치명적인 아름다움과 죄악, 타락, 죽음의 이미지를 동시에 가지고 있다.

이 책을 보면서 놀라웠던 것 중 하나는 여성의 역할과 남성의 역할이 분명히 구분되었다는 점이다. 물론 여성과 남성은 다른 존재다. 일단 외적으로 다른 모습을 하고 있고, 타고난 신체적 역할(출산이나 육아)도 다르기 때문에 남성과 여성의 역할이 완전히 뒤바뀔 수는 없다. 하지만 여성이 남성의 전유물로 생각되었던 일들을 하기 시작했기 때문에 앞으로 여성의 이미지는 점점 더 다양해질 것이다.

오늘도 아름다운 여자들이 활기차게 길을 걷는다. 그녀들의 표정과 몸짓에는 예술가들이 붓끝과 조각칼로 표현한 이미지를 비롯해서 현대사회가 만든 이미지가 모두 담겨 있다. 지금 이 순간에도 여성을 통해 영감을 받은 예술가들이 한 폭의 수채화에, 대리석에, 카메라 속에 새로운 작품을 탄생시키고 있을 것이다.

마지막으로 예술적 지식이 부족한 번역문을 다듬느라 애쓰신 예경 편집부에 깊은 감사를 전하며, 이 책을 통해 독자들이 세기의 예술가들이 바라본 다양한 여성의 매력에 빠져드는 경험을 해 보기를 소망한다.

2012년 7월, 김현주